초보자도 쉽게 완성하는 꽃 그리기

사계절
꽃 수채화
수업

김소라 지음

아이콘
북스

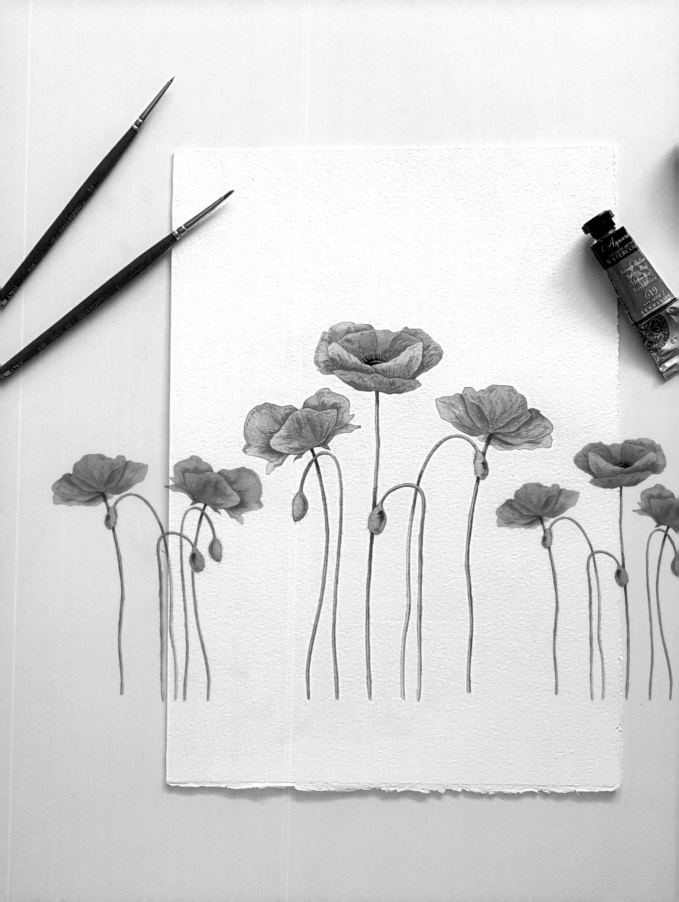

봄이 가면 여름이 오고, 여름이 가면 가을이 온다. 가을이 지나 겨울이 오면, 우리는 또 새로운 봄을 기다린다. 시간의 흐름에 따라 계절이 변하듯, 우리 주변의 꽃들도 계절의 시간에 맞춰 피고 진다.

언제부터 그곳에 자리 잡았는지 알 수는 없지만, 누가 깨우지 않아도 봄이 되면 벚꽃이 피고 벚꽃이 지고 나면 장미가 피어나고…… 장미가 진 자리에 수국이 얼굴을 내민다. 아름다운 사계절 꽃의 흐름이다.

이 꽃의 흐름은 계절과 함께 영원할 동그라미인 것 같다. 끝없이 이어질 이 동그라미 사이사이에 우리의 '꽃의 계절'도 함께한다. 봄, 여름, 가을, 겨울…… 그 속에 아름다운 우리의 꽃을 그려보자. 여러분의 계절에 아름다운 꽃과 휴식 같은 수채화가 함께하길.

그림을 그리기 전에 완성된 그림과 설명을 먼저 보고 그리는 과정을 익힌다. 과정을 익히고 나서 그리면 다음 과정으로 연결해서 그리기가 수월하다.

순서에 따라 물이 마르기 전에 닦아내거나 색을 더 넣어야 하는 부분들이 있다. 이때 그리는 과정에 대한 설명을 먼저 읽지 않아서 그대로 하지 않으면, 물이 금세 말라버려 다음 과정과 연결이 잘 안 되는 상황이 생길 수 있다.

그리면서 기법이 헷갈린다면 책 앞쪽의 기법 설명을 한 번 더 읽고 다시 이어서 그린다. 책 뒤쪽에 있는 도안 페이지를 참고하여 스케치를 한다.

그림마다 난이도를 별표로 표시해두었다(별 5개 ★★★★★가 가장 높은 난이도). 봄, 여름, 가을, 겨울의 꽃을 계절별로 그려도 좋지만 난이도별로 그려보는 것을 추천한다.

Contents

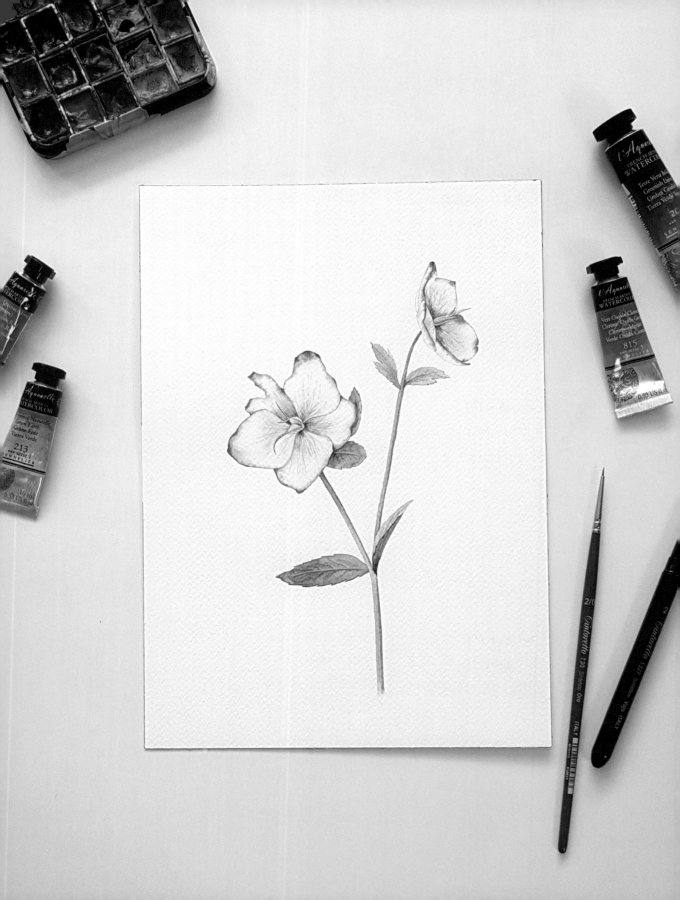

수채화,
미리 알아두자

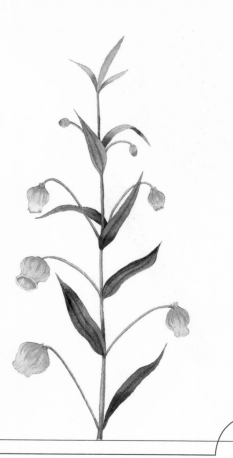

수채화를 위한 준비물

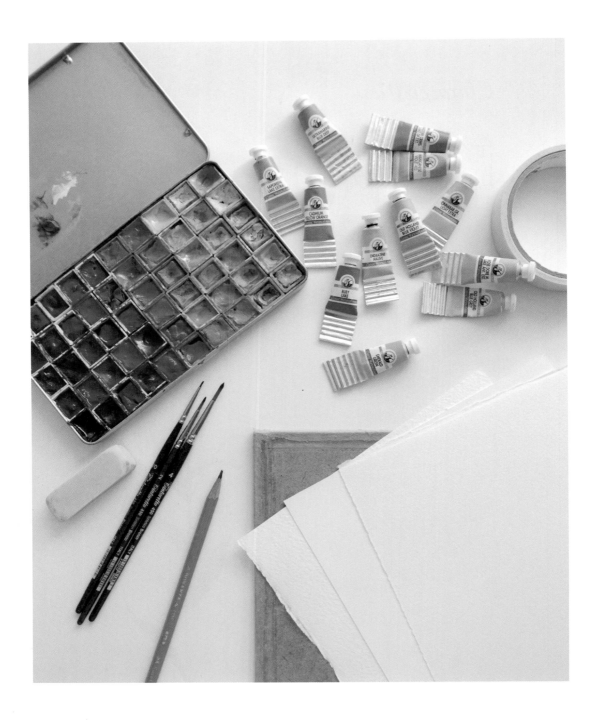

물감 ────────

물감은 수채화 물감을 사용한다. 처음 물감을 준비한다면 24색 이상의 세트를 구매하는 것이 좋다. 미젤로 미션 혹은 신한의 24색 이상 세트는 부담스럽지 않은 가격에 초보자들이 사용하기 좋다. 조금 더 전문가용인 수채화 물감을 사용하고 싶다면 홀베인, 윈저앤뉴튼, 쉬민케 등 다양한 브랜드의 24색 이상 물감을 추천한다.

24색 이상의 세트에는 기본적으로 필요한 색감들이 담겨 있다. 그리고 낱개로 파스텔톤 물감을 추가 구매한다. 지은이는 주로 미젤로 미션의 틴트 컬러(파스텔색) 물감을 많이 사용한다. 미젤로 미션의 라벤더, 블루 그레이, 쉘 핑크색은 필수로 구매하는 것이 좋다.

이미 굳어 있는 고체 물감을 사용해도 괜찮다. 기존에 사용하고 있는 물감이 있다면 가지고 있는 제품으로 그려도 좋다. 이 책에서는 각 그림마다 사용한 색과 물감 브랜드를 명시해놓았다. 또한 18~19쪽에 이 책에서 사용한 전체 물감 색과 컬러 칩을 수록했다.

물통 ────────

물을 담을 수 있는 통이면 무엇이든 좋다. 물을 자주 바꿔주어 물이 탁해지지 않도록 한다.

종이 ─────

이 책에서는 캔손헤리티지 코튼100% 중목 종이와 샌더스워터포드 코튼100% 중목 종이를 사용해서 그렸다. 수채화는 수채화 전용지에 그려야 가장 아름답게 표현된다. 수채화 종이 중에서 가장 많이 사용하는 것은 코튼 함량 100%, 무게는 300g, 압축은 중목인 종이다. 아티스티코, 아르쉐, 샌더스워터포드, 캔손헤리티지 등의 수채화 종이 브랜드에 모두 코튼 함량 100%, 무게 300g, 압축은 중목인 종이가 있다.

- **코튼**Cotton **함량**
 종이에 코튼의 함량이 높을수록 물이 흡수되는 느낌이 아름답다. 코튼 함량이 낮을수록 물이 흡수되는 느낌이 적고, 번짐 얼룩이 많이 생긴다. 코튼 함량이 없는 셀룰로오스지부터 코튼 함량 25%, 50%, 100%인 종이들이 있는데, 코튼의 함량이 높아질수록 가격이 올라간다.

- **무게**
 수채화는 일반적으로 무게 300g 이상의 종이에 그리는 것이 좋다. 300g 이하의 종이는 얇기 때문에 물이 닿았을 때 많이 울거나 찢어질 수 있다. 두꺼운 종이는 600g 이상의 종이도 있다.

- 압축 정도

 종이는 압축을 가장 많이 한 세목Hot Press, 중간 정도로 압축을 한 중목Cold Press, 압축을 안 하거나 조금 한 황목Rough Press으로 나뉜다. 세목은 압축이 많이 되어 표현이 매끈하게 되고 물의 흡수가 빨라 초보자가 사용하기 어려울 수 있다. 중목은 가장 많이 사용하는 압축 정도로 보통의 재질감을 가지고 있으며 초보자들도 사용하기 쉬운 종이다. 황목은 표면이 거칠어 그림의 외곽이 매끈하게 표현되지 않을 수 있고 풍경화에 특히 잘 어울린다.

- 구매

 낱장 종이는 화방에서 구매가 가능하며 인터넷에서는 10장 묶음으로 판매한다. 같은 브랜드의 스케치북을 사용해도 무관하다. 낱장 종이와 스케치북은 같은 종이지만 스케치북이 재단 공정을 거쳐 가격이 더 높다. 아래는 스케치북의 표지에 적혀 있는 내용을 알아보는 방법이다. 표지를 잘 살펴보면 어떤 종이인지 쉽게 알 수 있다.

스케치북 표지
알아보기

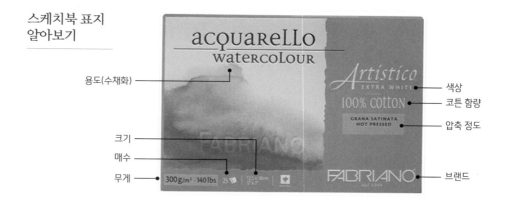

연필 _____

스케치할 때 사용한다. 샤프를 사용해도 좋다. 2H, 4H의 밝은 연필을 사용하면 스케치선이 흐리게 보여 물감으로 채색할 때 외곽이 자연스럽게 보인다.

지우개 _____

종이가 상하지 않도록 미술용 무른 지우개를 사용한다.

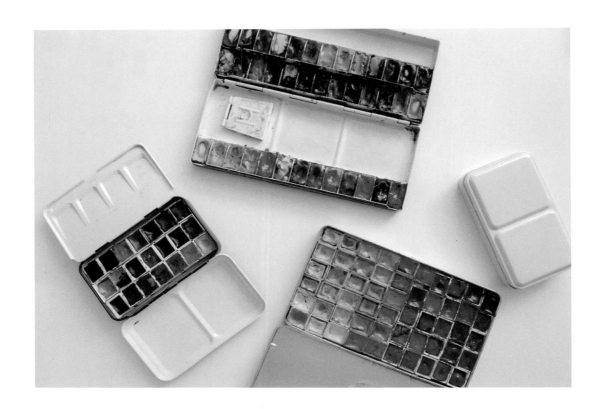

팔레트 ————

휴대와 이동이 편리한 미니 사이즈의 팔레트와 조색 영역이 넓은 큰 사이즈의 팔레트 등 다양한 제품들이 있다. 자신이 중요하게 생각하는 사항에 부합하는 팔레트를 준비하도록 한다. 물감의 위치를 쉽게 이동시킬 수 있는 하프 팬과 틴 케이스로 팔레트를 만들어도 괜찮다.

물감은 팔레트에 짜서 일주일 이상 굳힌 뒤 사용한다. 그러면 색이 뭉쳐 나오거나 헤프게 사용되는 것을 막을 수 있다. 물감을 짜기 전에 팔레트 바닥이나 하프 팬 아래에 네임펜으로 색이름을 적어놓으면 짜놓은 물감을 모두 사용하고 다시 짤 때 색을 헷갈리지 않고 짤 수 있다.

• 하프 팬과 틴 케이스는 '수채화 하프 팬'을 인터넷에서 검색하면 구매가 가능하다. 보통 하프 팬을 판매하는 사이트에서 그에 맞는 하프 팬용 팔레트나 틴 케이스를 판매한다. 지은이는 주로 온라인 화방인 '고넹이화방'에서 구매한다.

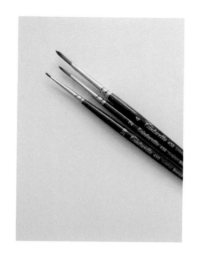

붓 ———

이 책에서는 틴토레토 브랜드의 450 시리즈 000호, 2호, 4호 세 가지 붓으로 그렸다. 000호 붓으로 수술이나 줄기, 꽃잎 결, 잎맥 등 세밀한 부분을 그린다. 2호, 4호로는 꽃잎이나 잎사귀, 줄기를 채색한다. 어느 한 영역을 채색할 때 넓은 부분은 4호로 칠하다가 세밀한 부분은 000호로 붓을 바꾸어 작업하면 빠르고 꼼꼼하게 채색할 수 있다. 그 밖에 바바라, 화홍, 루벤스, 에스코다 등 다양한 브랜드의 붓이 있으니 취향에 맞는 붓을 사용하면 된다. 초보자분들에게는 탄력이 좋은 바바라 R80 또는 틴토레토 450 붓을 추천한다.

MDF판 ———

종이에 물이 묻어도 종이가 울지 않도록 고정시키는 판이다. 딱딱한 판이라면 무엇이든 좋다. MDF판은 화방에서 A4 사이즈 기준, 1,000원 이하의 가격으로 구매할 수 있다.

마스킹 테이프 ———

마스킹 테이프로 MDF판에 종이의 네 가장자리 부분을 모두 붙이고 그리면 종이가 울지 않는다. 그림을 완성한 후 완전히 마르면 마스킹 테이프를 떼어낸다. 종이의 네 가장자리가 붙어 있는 블록형 스케치북일 경우에는 종이를 미리 떼어 MDF판에 붙이는 대신, 그대로 그리고 완전히 마른 다음 종이를 떼어낸다.

드라이어 ———

채색한 곳의 수분을 빨리 말릴 때 사용한다. 종이에 너무 가까이 대고 말리면 물이 튈 수 있으니 주의하자.

수건 ———

붓에 묻은 물의 양을 조절할 때 사용하며, 간단하게 휴지를 사용해도 좋다.

색상표와 그림에 사용한 물감

- 이 책에서 사용한 브랜드와 물감들이다. 같은 이름이라도 브랜드에 따라 색이 조금씩 다르다.
- 반드시 같은 물감과 색을 사용해야 하는 것은 아니다. 가지고 있는 색으로 그려도 좋다.
- 물감 튜브 용량에 따라 물감 색 번호가 다르다. 이 책에서는 5ml 튜브 기준의 색 번호를 표기했다.

홀베인

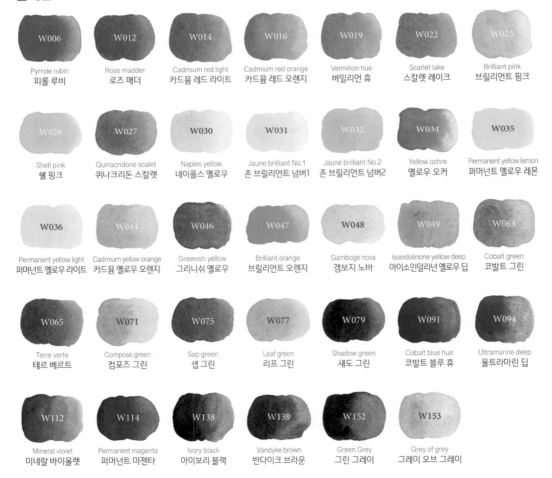

W006	W012	W014	W016	W019	W022	W025
Pyrrole rubin 피롤 루비	Rose madder 로즈 매더	Cadmium red light 카드뮴 레드 라이트	Cadmium red orange 카드뮴 레드 오렌지	Vermilion hue 버밀리언 휴	Scarlet lake 스칼렛 레이크	Brilliant pink 브릴리언트 핑크
W026	W027	W030	W031	W032	W034	W035
Shell pink 쉘 핑크	Quinacridone scalet 퀴나크리돈 스칼렛	Naples yellow 네이플스 옐로우	Jaune brilliant No.1 존 브릴리언트 넘버1	Jaune brilliant No.2 존 브릴리언트 넘버2	Yellow ochre 옐로우 오커	Permanent yellow lemon 퍼머넌트 옐로우 레몬
W036	W044	W046	W047	W048	W049	W063
Permanent yellow light 퍼머넌트 옐로우 라이트	Cadmium yellow orange 카드뮴 옐로우 오렌지	Greenish yellow 그리니쉬 옐로우	Brilliant orange 브릴리언트 오렌지	Gamboge nova 갬보지 노바	Isoindolinone yellow deep 아이소인덜리넌 옐로우 딥	Cobalt green 코발트 그린
W065	W071	W075	W077	W079	W091	W094
Terre verte 테르 베르트	Compose green 컴포즈 그린	Sap green 샙 그린	Leaf green 리프 그린	Shadow green 섀도 그린	Cobalt blue hue 코발트 블루 휴	Ultramarine deep 울트라마린 딥
W112	W114	W138	W139	W152	W153	
Mineral violet 미네랄 바이올렛	Permanent magenta 퍼머넌트 마젠타	Ivory black 아이보리 블랙	Vandyke brown 반다이크 브라운	Green Grey 그린 그레이	Grey of grey 그레이 오브 그레이	

시넬리에

Green earth
그린 어스

Cadmium yellow orange
카드뮴 옐로우 오렌지

Nickel Yellow
니켈 옐로우

Cadmium red light
카드뮴 레드 라이트

Bright red
브라이트 레드

Carmine genuine
카마인 제뉴인

Light grey
라이트 그레이

Chrom Oxide Green
크롬 옥시드 그린

다니엘 스미스

Rhodonite genuine
로도나이트 제뉴인

Ultramarine violet
울트라마린 바이올렛

Undersea green
언더시 그린

올드홀랜드

Dioxazine mauve
디옥사진 마브

Permanent green
퍼머넌트 그린

Cinnabar GR. light extra
시나바 그린 라이트
엑스트라

Madder Crims. lake DP.ext
매더 크림슨 레이크

마이메리블루

Olive green
올리브 그린

게코소

Vert oxide
벌트 옥시드

Coral red
코랄 레드

Scarlet
스칼렛

Brilliant yellow
브릴리언트 옐로우

쉬민케

Green yellow
그린 옐로우

Rose madder
로즈 매더

미젤로 미션

Shell pink
쉘 핑크

Lavender
라벤더

Lilac
라일락

Blue grey
블루 그레이

Red grey
레드 그레이

달러로니

Cadmium yellow deep
카드뮴 옐로우 딥

수채화를 위한 스케치 방법

꽃잎의 투명함을 살리기 위해 여리게 스케치한다. 2H, 4H의 샤프를 사용해서 그리면 얇은 연필 선으로 스케치를 할 수 있다. 꽃과 줄기의 외곽을 여러 개의 선으로 그리지 말고 하나의 선으로 정리해서 그린다. 선이 여러 개로 그려지면 채색할 때 외곽 부분이 매끈하게 그려지지 않는다. 스케치 위에 채색을 하면 지우개로 지워도 연필 선이 지워지지 않으니 주의하자.

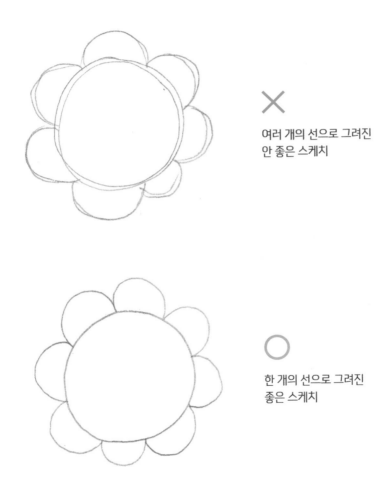

여러 개의 선으로 그려진
안 좋은 스케치

한 개의 선으로 그려진
좋은 스케치

수채화의 기법

번지게 하기 ———

물과 물감이 마르기 전에 색을 섞거나 물을 섞어 번짐을 표현하는 기법이다.
주로 꽃잎에 색을 입히거나 잎사귀의 전체 면 채색을 할 때 많이 사용한다.

A. 물을 칠한 후 물감을 떨어뜨려
색을 번지게 하는 기법

B. 물감이 섞인 색으로 채색 후
다른 색의 물감을 섞어 색을 번지게 하는 기법

겹치기 ———

물과 물감이 마른 뒤 그 위에 한 번 더 덧대어 그리는 기법이다. 종이의 물이
모두 마른 상태에서 그려야 물감의 터치가 겹쳐 보인다. 주로 꽃잎의 결, 잎맥,
음영을 표현할 때 많이 사용한다.

1) 먼저 번지게 하기 기법으로 잎사귀를
채색한다.

2) 물감이 완전히 마른 후 그 위에 한 번
더 덧대어 그려서 잎맥을 표현한다.

닦아내기 _____

색이 어둡게 채색되거나 두껍게 채색되었을 때 물감을 닦아내는 기법이다. 물기만 묻은 깨끗한 붓으로 색을 빼내고 싶은 부분을 문지른 뒤 꾹 눌러 닦아낸다. 그 후 색을 더 빼내야 한다면 붓을 깨끗하게 씻어낸 뒤 다시 한 번 닦아내기를 반복한다.

1) 먼저 번지게 하기 기법으로 채색을 한다.

2) 물감이 완전히 마른 후 물기가 있는 붓으로 색을 빼내고 싶은 부분을 문질러 닦아낸다.

꽃잎 결 그리기 _____

꽃잎 결은 자신이 그린 꽃잎 색보다 한 톤만 진하게 그린다. 너무 진해지면 어색하게 보이므로, 지나치게 진하게 그려졌다면 물기가 살짝 있는 붓으로 문질러 색을 빼낸다.

결은 똑같은 선으로 그리면 부자연스럽게 보이기 때문에 얇은 선, 굵은 선, 긴 선, 짧은 선, 진한 선, 흐린 선 등을 섞어가면서 그린다.

붓에 물의 양을 줄여야 얇은 선을 그릴 수 있다. 적당한 결의 느낌을 살려 자연스럽고 섬세하게 꽃을 표현하자.

1) 먼저 번지게 하기 기법으로 채색을 한다.

2) 물감이 완전히 마른 후 꽃잎 결을 그린다.

수채화, 이것이 궁금하다!
Q&A

Q1 종이에 물이 마른 줄 알고 칠했더니, 안 말라 있어서 번졌다. 어떻게 해야 하나?

A. 흔하게 생기는 상황이다. 물감이 번졌을 때는 일단 마를 때까지 기다리자. 수건으로 종이를 눌러 물기를 빼내도 좋다. 물이 마른 다음에 물기만 있는 붓으로 번진 부분을 문지른다. 그 후 완전히 마르면 다시 한 번 번진 부분을 채색해준다. 번졌을 때 젖은 붓으로 닦아내려고 하면 오히려 종이에 물이 많이 묻어 물감이 더 번지게 되니 주의하자.

Q2 물이 안 마른 줄 알고 물감을 찍었는데, 종이에 물이 말라 있다. 어떻게 해결할까?

A. 적당하고 넉넉한 양의 물을 사용했는데도 그림을 그리다 보면 물이 금세 마를 수 있다. 그럴 때는 당황하지 말고 종이가 완전히 마를 때까지 기다렸다가 색을 더 넣어주어야 하는 부분에 깨끗한 물을 칠한다. 그리고 원하는 색을 찍어준다. 완전히 말리지 않고 물을 칠하면 얼룩이 생기거나 색이 지워질 수 있으니 주의한다.

Q3 세필로 그리는데도 생각보다 굵은 선이 나온다. 왜 그럴까?

A. 세필로 그리는데도 굵은 선이 나온다면, 먼저 붓 모에 물이 많이 묻어 있는 것은 아닌지 확인해보자. 물의 양이 많으면 두꺼운 선이 나온다. 붓에 물의 양을 줄이고 그리기 전에 붓을 수건에 대서 물의 양을 조절하자. 종이에 붓 모가 닿는 면적이 좁을수록 얇은 선이 그려진다. 붓을 종이에서 수직으로 세우면 얇은 선을 그리기에 수월하다.

Q4 밝은 부분이 진하게 칠해졌다. 되돌릴 방법이 있을까?

A. 밝은 부분이 진하게 칠해졌을 때는 먼저 물만 묻힌 붓으로 문질러 '닦아내기'로 색을 빼낸다. 하지만 수채화는 연필과 달리 지우개로 지울 수가 없어 색을 빼내는 데 한계가 있다. 닦아낸 뒤 주변에 진한 부분을 한 번 더 진하게 채색하면 색감 대비가 되어 진하게 채색했던 부분이 밝아 보이게 된다.

Q5 진한 부분이 밝아졌다. 다시 수정할 방법이 있을까?

A. 짙은 어둠을 표현하는 것은 생각보다 어렵다. 너무 진하게 채색될 수 있어 주저하게 된다. 한 번에 진한 부분을 채색하기 어렵다면 여러 번 나누어서 채색해도 좋다. 물과 물감을 둘 다 많이 섞은 뒤 진하게 채색하고 싶은 부분에 칠한다. 그 후 채색한 부분이 완전히 마르면 한 번 더 채색한다. 이렇게 칠하고 말리기를 반복하면 진한 부분을 예쁘게 채색할 수 있다.

Q6 색을 만들어서 썼는데, 다 쓰고 다시 만들면 똑같이 안 만들어진다. 똑같이 만들 수는 없을까?

A. 두 가지 색을 섞어도 각 색의 비율과 물의 양에 따라 수많은 색을 만들 수

있다. 그렇기 때문에 수채화를 처음 시작할 때는 조색 후 다시 만들 때 똑같은 색을 만들기 어려울 수 있다. 조색은 연습이 필요하다. 처음에는 색의 비율과 물의 농도를 기억하면서 조색 연습하는 것을 추천한다. 연습을 꾸준히 하면 자연스럽게 색을 만들 수 있다.

수업을 하면 간혹 처음 수채화를 시작하는 학생분들이 "이 색은 어떻게 만들어요?"라고 지은이에게 물어 온다. 하지만 그림을 그리다 보면 그 질문이 이렇게 바뀐다. "00색이랑 00색 섞어서 조색하는 것, 맞죠?" 색과 친하게 지내면서 조색 연습을 하면 스스로 색을 유추할 수 있다. 원하는 색이 안 만들어지는 게 처음에는 당연하다. 조급해하지 말고 여러 가지 색을 만들어보자.

Q7 물감을 조금만 번지게 하고 싶었는데, 색이 너무 멀리까지 번졌다. 조금만 번지게 하려면 어떻게 해야 하나?

A. 물감이 멀리까지 번지게 되는 것은 물의 양이 많기 때문이다. 물기가 조금 있는 깨끗한 붓을 종이에 대면 붓이 물을 흡수한다. 그 붓을 수건에 대서 물기를 빼고, 다시 한 번 종이에 대서 물기를 흡수시킨다. 이런 식으로 물의 양을 조절할 수 있다.

Q8 물의 양을 맞추기가 너무 어렵다. 쉽게 할 수 있는 방법은 없을까?

A. 수채화는 물로 그리는 채색화다. 물의 양에 따라 그림의 느낌이 달라진다. 물 조절이 자유로워지면 수채화에 익숙해졌다고 할 수 있다. 물의 양을 처음부터 완벽하게 맞출 수는 없다. 그래서 연습을 통해 차츰 물의 양을 잘 맞춰가야 한다.

'적당한' 물의 양을 알기 위해서는 '부족한' 물의 양도 알아야 하고, '너무 많은' 물의 양도 알아야 한다. 그리면서 망쳤다고 생각하지 말고 연습이라

고 생각하면서 그리는 것이 좋다. 이번에는 물의 양이 많았으니 다음에는 조금 줄여보고, 또 이번에는 물의 양이 적었으니 다음에는 조금 늘려보고, 이런 식으로 자신에게 적당한 물의 양을 찾아내는 연습이 필요하다. 여러 가지 물의 양으로 같은 그림을 그려보면서 경험을 많이 쌓는 것이 좋다.

Q9 외곽에 테두리가 생긴다. (또는 테두리가 안 생긴다.) 해결 방법이 있을까?

A. 잎사귀나 꽃잎 등 채색을 한 영역의 외곽에 생기는 테두리를 볼 수 있다. 이 테두리는 그린 것이 아니라, 물이 물감을 밀어내면서 자연스럽게 생기는 것이다. 이것은 수채화의 특징 중 하나다. 혹시 자신의 그림에 테두리가 안 생긴다면, 그것은 물감을 외곽으로 밀어내는 물의 양이 부족했기 때문이다. 물의 양을 조금 늘리면 자연스러운 테두리가 생기게 된다. 또는 테두리가 너무 두껍게 생기는 경우가 있는데, 이런 경우는 물과 물감의 양이 많아서 외곽에 물감이 많이 밀려 생기는 것이다.

Q10 여리여리하게 그리거나 또는 선명하게 그리고 싶은데, 특별한 요령이 있을까?

A. 같은 물감과 물을 사용해도 농도에 따라 그림의 느낌이 달라진다. 아래의 네 가지 상황만 기억해도 원하는 스타일의 그림을 그릴 수 있다.

물 많음, 물감 많음 - 선명한 스타일. 물감 색이 도드라져 보이는 강렬한 느낌
물 많음, 물감 적음 - 여리여리한 스타일. 물 느낌이 많이 나고 색이 여린 느낌
물 적음, 물감 많음 - 불투명 수채화, 아크릴 또는 포스터컬러와 비슷한 느낌
물 적음, 물감 적음 - 세필로 그리거나 디테일을 표현할 때 많이 사용하는 농도

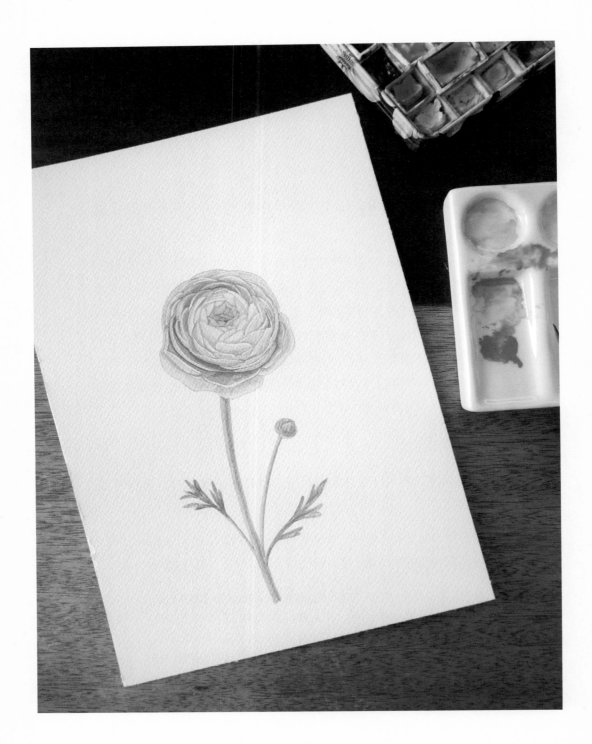

Chapter 02

따뜻한 봄에
설렘으로 피는 꽃들

온 세상이
깊은 겨울잠에서 깨어나는 봄이 오면,
땅 위에서는 따뜻한 봄이 오는 것을 알리려고
꽃들이 얼굴을 내밀 준비를 하고 있다.

미모사
Mimosa
★★☆☆☆

동글동글한 열매가 달린 듯 보이는 미모사다. 노란색 열매가 달린 것 같지만 자세히 보면 열매가 아닌 꽃이다. 열매처럼 표면이 매끄럽지 않고 보송보송 하다. 동그랗고 노란 꽃이 피어나면 크기가 더 커지고 보송보송한 느낌도 더 많아진다. 우리가 그릴 미모사는 꽃을 완전히 피우기 전의 모습이다.

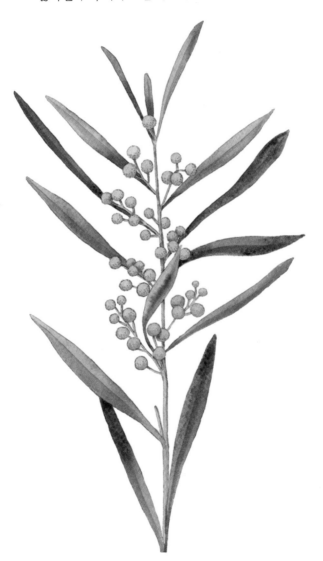

Color

 홀베인 로즈 매더

 시넬리에 카드뮴 옐로우 오렌지

 시넬리에 카드뮴 옐로우 오렌지

 홀베인 네이플스 옐로우

 올드홀랜드 시나바 그린 라이트 엑스트라

 시넬리에 그린 어스

 마이메리블루 올리브 그린

· 종이
 캔손헤리티지 코튼100% 중목

· 붓
 틴토레토 000호, 2호

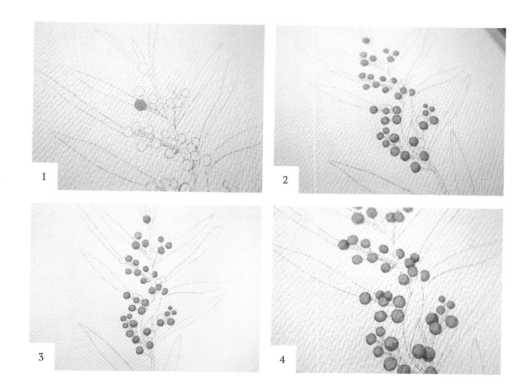

1. 000호의 붓으로 물을 넉넉하게 섞은 밝은 노란색을 꽃의 원 전체에 채색하자.

2. 물의 양을 줄인 진한 노란색을 원의 오른쪽 아랫부분에 찍어준다. 물감에 물의 양이 많으면 멀리 번지게 된다. 000호 붓을 사용한다.

 Point) 빛이 왼쪽에서 온다고 가정하여 오른쪽 아래에 음영을 넣은 것이다.

3. 겹쳐 있지 않은 모든 원을 1, 2번 과정과 같이 채색한다. 미모사 꽃은 열매처럼 완전히 매끈한 원의 형태가 아니라 표면이 조금 울퉁불퉁하기 때문에 매끈하게 그리지 않아도 괜찮다.

4. 앞서 그린 원의 물감이 모두 마르면 뒤쪽으로 겹쳐 있는 원들을 1, 2번 과정과 같이 채색한다. 2번 과정을 채색할 때 앞쪽 원과 겹치는 부분은 진한 노란색에 붉은색을 조금 섞은 뒤 물의 양을 줄여 찍어준다. 진한 음영을 넣어 그림자를 만든다.

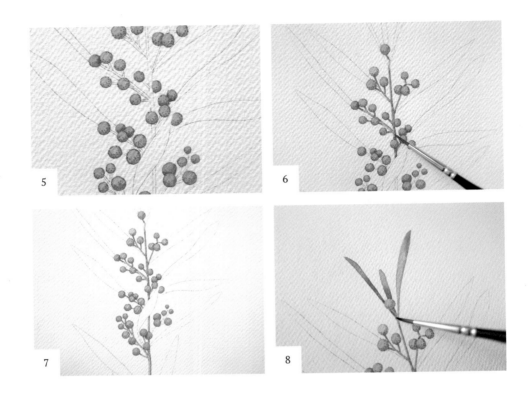

5. 4번에서 채색한 부분이 모두 마를 때까지 기다린다. 그 뒤 물의 양을 줄인 진한 노란색을 000호 붓에 묻히고 원의 오른쪽 아래를 찍어준다. 미모사 특유의 재질감과 함께 한층 더 깊은 음영이 생긴다.

6. 물을 넉넉하게 섞은 밝은 연두색에 노란색을 섞은 뒤 줄기를 채색한다. 채색한 뒤 마르기 전에 연두색과 노란색을 섞어 만든 색에 붉은색을 섞어 줄기와 꽃이 연결되는 부분에 찍어준다. 음영을 만들어준다. 2호 붓을 사용한다.

7. 전체 줄기를 6번과 같이 채색해준다. 두꺼운 줄기는 줄기의 오른쪽 부분에 연두색과 붉은색을 섞어 얇게 칠해준다. 줄기 두께의 음영을 만들어준다.

8. 잎사귀의 위쪽은 밝은 연둣빛으로 채색한다. 아래로 갈수록 초록색으로 그러데이션시키면서 채색한다. 물과 물감을 넉넉하게 사용한다. 2호 붓으로 채색한다.

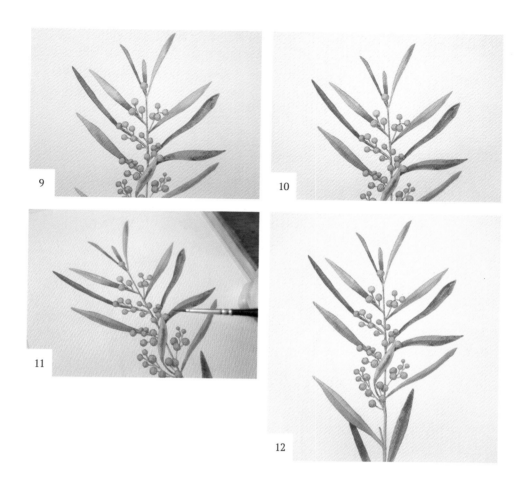

9. 잎사귀가 줄기와 닿는 부분으로 올수록 진하게 채색한다. 8, 9번의 과정은 모두 물감이 마르기 전에 그려준다.

10. 전체 잎사귀를 8, 9번 과정과 같이 채색한다. 연두색, 초록색, 진한 초록색의 세 가지 색을 섞어가면서 밝은 톤의 잎, 중간 톤의 잎, 진한 톤의 잎 등 여러 가지 톤으로 채색해준다. 잎사귀끼리 겹치는 부분은 진한 색으로 칠해 그림자를 넣어준다.

11. 잎사귀가 모두 다 마르면 가운데 잎맥을 나눠주기 위해 한쪽 면만 초록색을 살짝 올려준다. 모든 잎사귀에 색을 올린다. 물과 물감의 양을 조금만 사용해서 채색한다. 2호 붓을 사용한다.

12. 미모사가 완성되었다.

양귀비
Opium-poppy

★★☆☆☆

중국 역사상 최고의 미인 중 한 명이었던 양귀비만큼 아름답다고 해서 이름이 붙여진 이 꽃은 봄에 관상용으로 심어진 것을 많이 볼 수 있다. 여리여리한 꽃잎은 빛을 받으면 뒤에 있는 꽃잎의 모습까지 고스란히 보여준다. 여린 생김새와 다르게 강렬한 색감을 가지고 있는 양귀비를 그려보자.

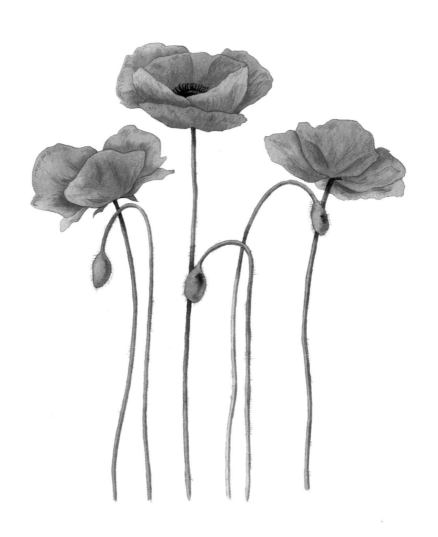

Color

 시넬리에
브라이트 레드

 시넬리에 카마인 제뉴인

 홀베인
그리니쉬 옐로우

 홀베인 아이보리 블랙

 게코소 벌트 옥시드

· 종이
샌더스워터포드 코튼100% 중목

· 붓
틴토레토 000호, 2호, 4호

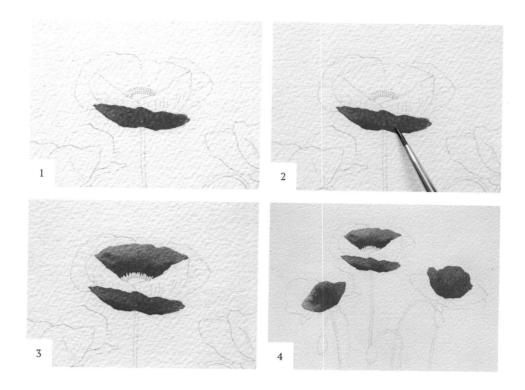

1. 물의 양을 넉넉하게 섞은 붉은색을 4호 붓으로 꽃잎 전체에 채색한다. 물감을 많이 섞으면 진하게 채색되니 주의한다.

2. 물감이 마르기 전에 꽃잎 아래쪽에 물감의 양을 많이 섞은 붉은색을 찍어준다. 000호 붓을 사용한다. 물감에 물의 양이 많으면 멀리 번지게 되니 주의한다.

3. 연이어 붙어 있는 꽃잎을 채색하면 물감이 번지기 때문에 떨어져 있는 꽃잎을 먼저 채색한다. 위의 1, 2번 과정과 같이 채색한다. 꽃에서 위쪽 꽃잎이기 때문에 물감의 양을 더 줄여주어 밝은 느낌으로 채색한다. 물은 많이 사용한다.

4. 양옆의 꽃들도 중심의 꽃잎을 1, 2번 과정과 같이 채색한다.

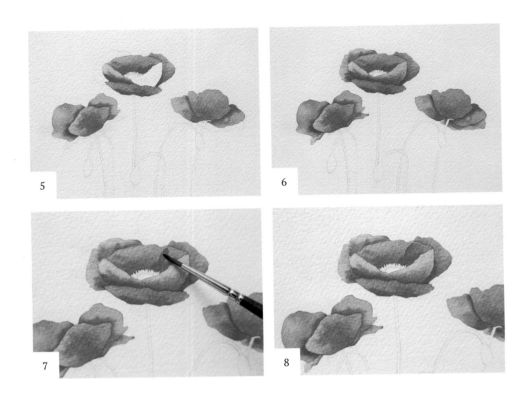

5. 앞서 채색한 꽃잎들이 완전히 마르면 옆에 있는 꽃잎들도 채색한다. 이미 채색한 꽃잎과 같은 색을 사용하기 때문에 물감과 물의 농도를 똑같이 사용하면 꽃잎이 분리되어 보이지 않는다. 채색되어 있는 꽃잎과 다른 톤으로 채색한다. 앞의 꽃잎 뒤로 들어가는 부분은 자주색을 섞어가면서 어둠을 넣어준다. 4호 붓을 사용한다.

6. 5번에서 채색한 꽃잎들이 완전히 마르면 비어 있는 꽃잎들도 위와 같이 채색한다.

7. 꽃잎이 모두 마르면 꽃잎끼리 겹치는 부분을 표현한다. 뒤에 있는 꽃잎이 앞쪽 꽃잎에 비치는 모습이다. 먼저 2호 붓을 사용해 뒤쪽 꽃잎의 외곽을 그린다. 물과 붉은색 물감을 넉넉하게 사용한다.

8. 물기만 살짝 있는 2호 붓으로 문질러 오른쪽으로 붉은색을 자연스럽게 풀어준다.

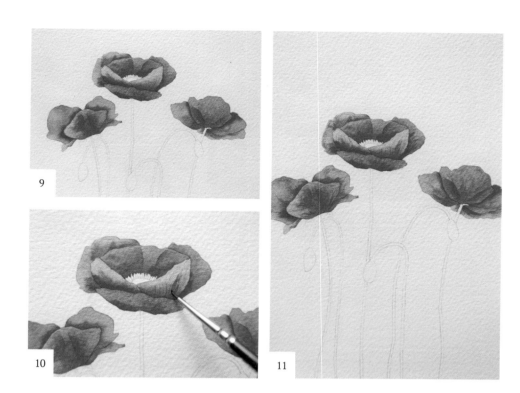

9. 꽃잎이 비치는 부분들을 7, 8번 과정과 같이 그려준다.

10. 붉은색 물감을 사용해 000호 붓으로 꽃잎의 결을 그린다. 물감은 조금만 사용해서 물에 섞은 뒤 물의 양을 수건에 덜어준다. 물의 양이 많으면 얇은 선 표현이 안 된 다. 꽃잎보다 한 톤에서 두 톤 진한 색으로 그린다. 색이 진해지면 어색하게 보일 수 있다. 굵은 선, 얇은 선, 긴 선, 짧은 선들을 섞어가면서 리듬감 있게 그린다.

 Tip) 꽃잎의 결을 신경 써서 그려주어야 꽃이 예쁘게 표현된다. 가운데 꽃의 왼쪽 위 꽃잎을 보자. 꽃잎 결을 뒤로 꺾이듯이 그려주었더니 꽃잎 형상이 뒤로 넘어가는 것처럼 보인다. 꽃 잎의 결만으로 꽃잎의 형태를 바꿀 수 있다.

11. 전체 꽃잎에 모두 꽃잎 결을 그린다.

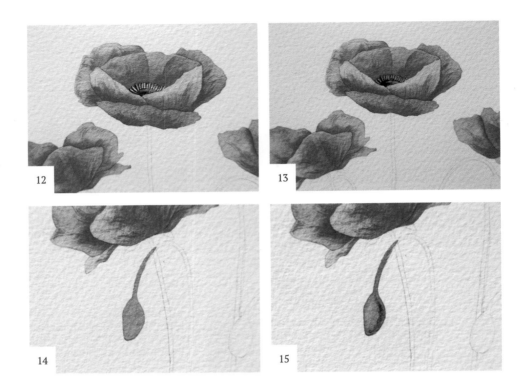

12. 가운데 꽃의 술을 채색한다. 아이보리 블랙에 물의 양을 넉넉하게 섞어 000호 붓으로 채색한다. 아래쪽의 동그란 술을 채색한다. 길게 나와 있는 술들은 왼쪽만 채색한다. 길게 나와 있는 술을 그릴 때는 물의 양을 줄여 얇게 그린다.

13. 물만 살짝 묻힌 000호 붓으로 길게 나와 있는 술들을 문지른다. 자연스럽게 왼쪽에 채색한 검은색이 녹으면서 옅은 회색으로 색이 채워진다.

14. 씨앗 봉오리를 연한 초록색으로 채색한다. 물과 물감을 넉넉하게 사용해서 2호 붓으로 채색한다.

15. 봉오리의 물감이 마르기 전에 오른쪽 아래에 음영을 넣는다. 물의 양을 줄인 초록색을 찍어주어 음영을 넣어준다. 000호 붓을 사용한다. 물의 양이 많으면 많이 번지게 되니 주의한다. 봉오리의 왼쪽 위는 물기가 묻은 붓으로 닦아내서 밝게 표현한다. 둥그런 모습이 표현된다.

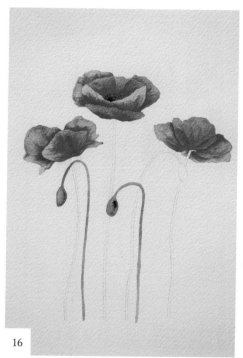

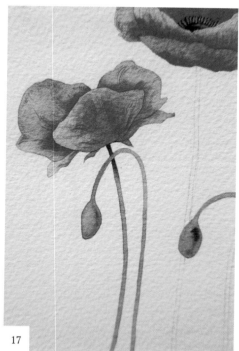

16

17

16. 앞쪽에 있는 줄기들을 14, 15번과 같은 과정으로 채색한다. 줄기는 연한 초록색과 초록색을 섞어가며 채색한다. 물과 물감을 넉넉하게 사용한다.

17. 뒤로 겹쳐지는 줄기들을 위와 같이 채색하면서 앞 줄기와 겹치는 부분만 초록색을 사용해서 채색한다. 음영을 준 뒤 물기만 있는 붓으로 문질러 자연스럽게 색을 풀어준다. 꽃과 맞닿는 줄기도 꽃의 그림자가 생기기 때문에 음영을 넣어준다.

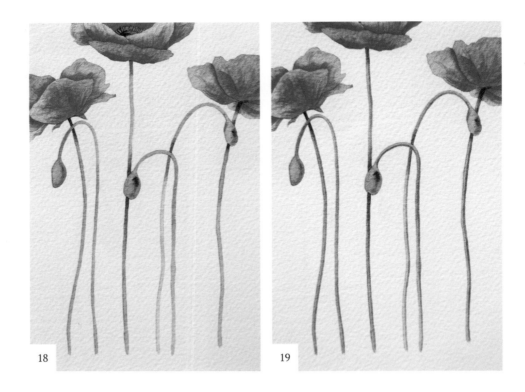

18

19

18. 전체 줄기를 채색한다.

19. 줄기 오른쪽 부분에 초록색으로 음영을 넣어준다. 000호 붓을 사용한다. 줄기보다 한 톤에서 두 톤 진한 색으로 채색한다. 물의 양이 너무 많으면 두껍게 채색될 수 있으니 주의하자.

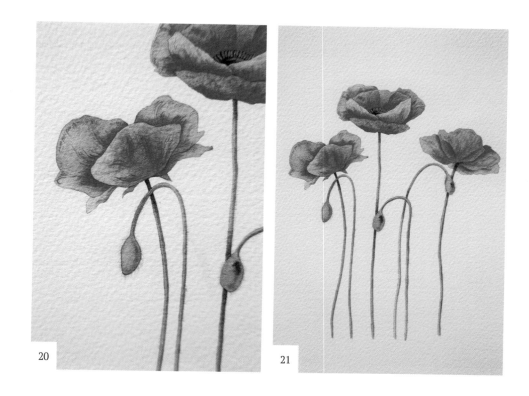

20 21

20. 19번에서 채색을 완성해도 괜찮다. 20번은 선택 사항이다. 꽃잎 결을 더 많이 넣어
주어도 좋다. 줄기에 얇은 털이 난 것처럼 표현한다. 000호 붓을 사용해서 물의 양
을 거의 뺀 뒤 물감을 살짝만 묻혀 얇은 털을 그린다. 전체 다 그리지 않고 중간중
간 그려준다. 20번이 선택 사항인 이유는, 털의 선이 얇고 있는 듯 없는 듯하게 그
려져야 하는데 색이 진해지면 오히려 없는 것이 더 낫기 때문이다.

21. 양귀비가 완성되었다.

벚꽃
Cherry blossoms

★★★☆☆

'봄' 하면 가장 먼저 떠오르는 꽃은 무엇일까? 대부분 '벚꽃'이라고 대답하지 않을까 싶다. 그만큼 벚꽃은 봄의 전령사 같은 꽃이다. 잔잔한 분홍빛이 나무를 감싸고, 그 아래 가만히 서 있는 우리를 휘날리는 벚꽃 잎이 감싸준다. 만나는 시간이 짧아 더 기다려지는 벚꽃을 그려보자.

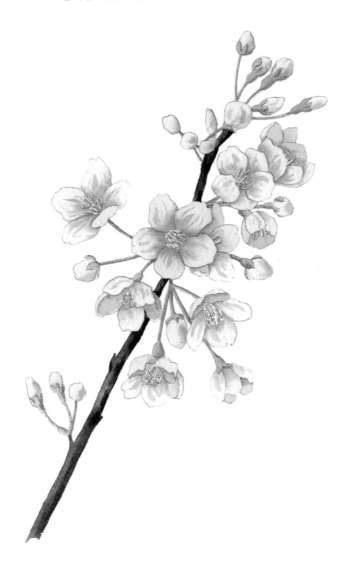

Color

홀베인
브릴리언트 핑크

홀베인
쉘 핑크

홀베인
퍼머넌트 옐로우 레몬

홀베인
테르 베르트

홀베인
리프 그린

홀베인
반다이크 브라운

홀베인
그레이 오브 그레이

· 종이
샌더스워터포드 코튼100% 중목

· 붓
틴토레토 000호, 2호, 4호

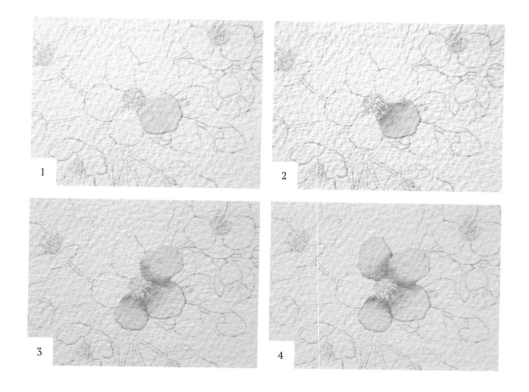

1. 물을 많이 섞은 엷은 핑크색을 꽃잎 하나에 채색한다. 2호 붓을 사용해 촉촉한 느낌이 나도록 채색한다. 수술 사이의 좁은 부분 채색이 어렵다면 000호 붓으로 바꾸어 채색한다.

2. 꽃잎의 물이 마르기 전에 물의 양을 줄인 핑크색을 2호 붓을 사용해 수술 가까이에 찍어준다. 핑크색에 물의 양이 많으면 물감이 멀리 번지니 주의하자.

3. 앞서 그린 꽃잎이 모두 마르면 양옆의 꽃잎을 1, 2번과 같은 과정으로 채색한다. 그후 채색 중인 꽃잎이 마르기 전에 앞서 채색한 꽃잎과 맞닿는 부분에 물의 양을 줄인 진한 핑크색을 찍어준다. 000호 붓을 사용한다. 꽃잎끼리 분리되어 보이도록 진한 핑크색을 찍어준다.

4. 꽃잎들이 모두 마르면 남은 두 개의 꽃잎도 위와 같은 방법으로 채색한다. 두 개의 꽃잎을 동시에 채색하면 물감이 번지게 되니 하나의 꽃잎을 먼저 채색한다.

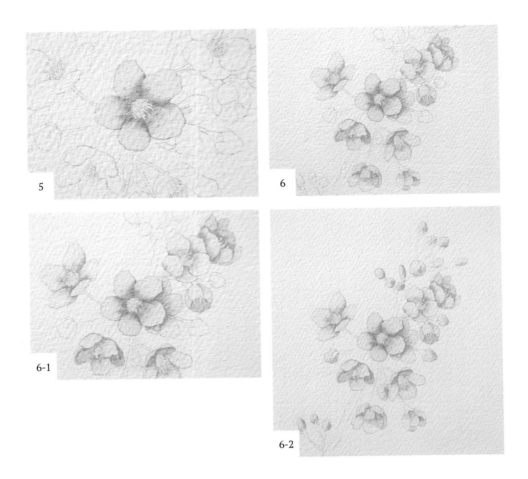

5. 앞서 채색한 꽃잎이 완전히 마르면 남은 꽃잎을 채색한다.

6. 꽃잎들을 이와 같은 과정으로 모두 채색한다.

6-1. 꽃잎끼리 겹쳐 있는 부분은 채색하면서 물감이 마르기 전에 앞에 있는 꽃과 맞닿는 부분에 진한 핑크색을 찍어주어 꽃잎끼리 분리시켜준다.

6-2. 안쪽 꽃잎과 바깥쪽 꽃잎이 모두 보이는 꽃의 경우, 바깥 꽃잎은 밝은 핑크색으로, 안쪽 꽃잎은 진한 핑크색으로 채색한다. 하나의 꽃잎이지만 안과 밖으로 나뉘어 있기 때문에 두 번에 나누어 채색한다. 밝은 핑크색의 바깥면을 채색하고 완전히 마르면 안쪽의 진한 핑크색을 채색한다. 동시에 채색하면 물감이 번지게 된다.

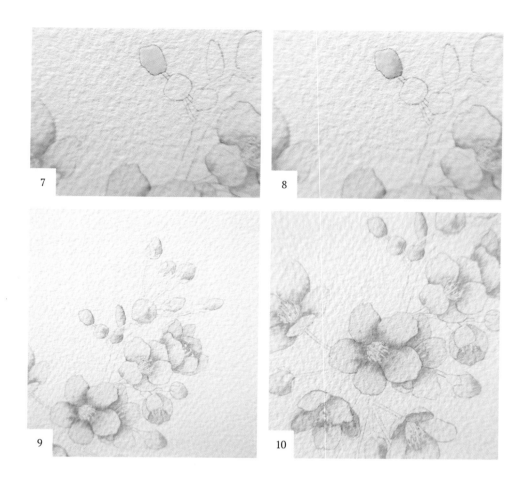

7. 봉오리를 채색한다. 물을 많이 섞은 옅은 핑크색을 봉오리에 칠한다. 2호 붓으로 촉촉한 느낌이 나도록 채색한다.

8. 봉오리의 핑크색이 마르기 전, 물의 양을 줄인 핑크색과 진한 핑크색을 섞어 봉오리의 오른쪽 아랫부분에 찍어준다. 000호 붓을 사용한다. 물의 양이 많으면 물감이 멀리 번지게 되니 주의하자. 음영을 넣어준다.

9. 모든 봉오리를 7, 8번과 같은 과정으로 채색한다.

10. 물을 많이 섞은 옅은 노란색으로 수술을 채색한다. 000호 붓으로 수술을 찍어준다.

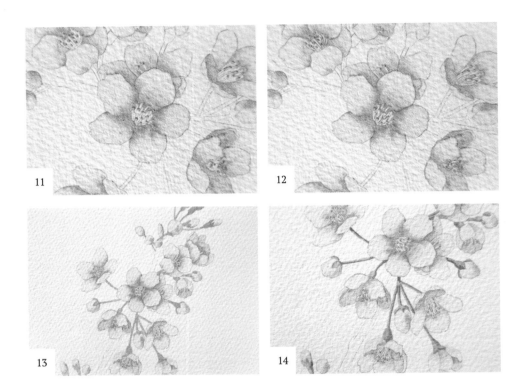

11. 옅은 노란색이 완전히 마르면 물과 물감을 넉넉하게 넣어 섞은 노란색을 000호 붓을 사용해 수술의 오른쪽 부분에 살짝 찍어준다. 수술의 음영을 만들어준다. 좁은 영역이기 때문에 천천히 그린다.

12. 수술이 완전히 마르면 회색으로 000호 붓을 사용해 수술대를 채색한다. 물의 양을 줄인 회색으로 수술대의 오른쪽 부분만 칠해준다. 왼쪽 부분은 종이 그대로 비워둔다. 수술대의 입체감을 만들어준다.

13. 꽃과 봉오리로부터 이어진 줄기를 연두색으로 채색한다. 물과 물감을 넉넉하게 사용해서 000호 붓으로 채색한다.

14. 줄기의 연두색이 모두 마르면 연두색과 초록색을 섞어 진한 연두색을 만든다. 물과 물감을 넉넉하게 사용한다. 000호 붓으로 줄기의 오른쪽에 음영을 넣어준다. 얇은 선으로 그린다.

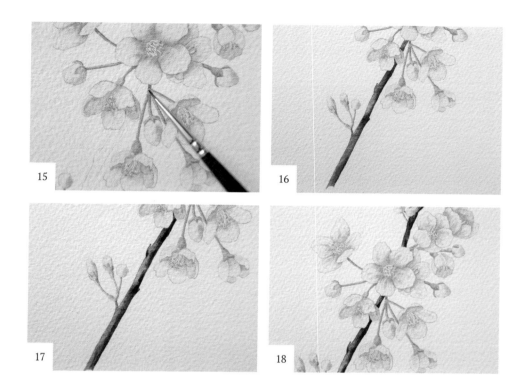

15. 줄기의 연두색과 음영의 진한 연두색의 색 차이가 뚜렷하게 나와 어색하다면, 물기만 묻어 있는 000호 붓으로 두 개의 색 사이를 문질러준다. 색을 자연스럽게 그러데이션시킨다.

16. 물과 물감을 넉넉하게 섞은 반다이크 브라운으로 가지를 채색한다. 줄기 전체를 전부 같은 농도로 채색하지 말고, 어느 부분은 물감의 양이 많게, 또 어느 부분은 물의 양이 많게 해서 채색한다. 2호 붓을 사용한다.

17. 물감을 많이 섞은 진한 반다이크 브라운으로 나무의 오른편에 음영을 넣어준다. 2호 붓을 사용하여 채색한다. 나뭇가지의 거친 질감을 위해 오른편을 모두 같은 두께로 그리지 말고 여러 가지 두께와 터치를 섞어가며 그린다.

18. 000호 붓에 물의 양을 줄인 핑크색을 묻히고 꽃잎에 꽃잎 결을 그린다. 꽃잎 결의 길이와 두께 그리고 물감의 농도를 여러 가지로 만들어 그린다. 꽃잎의 색보다 한 톤 정도만 진한 색으로 그린다. 많이 진하면 어색하게 보인다. 끝부분은 붓을 들어 올려 끝이 뾰족하게 그려지도록 한다. 벚꽃이 완성되었다.

스위트피
Sweet pea
★★★☆☆

스위트피는 여러 마리의 나비들이 아름다운 빛깔의 날개를 흔드는 것 같은 모습이다. 이 꽃은 형태가 명확하지 않고 꽃잎이 모두 다른 모양을 하고 있다. 특히 색감을 아름답게 표현하면서 그리는 것이 포인트다. 색감의 섞임은 그릴 때마다 다르기 때문에 예제와 똑같지 않아도 괜찮다. 지은이도 그릴 때마다 다르게 그려진다. 기법에 포커스를 두고 그리면 예쁘게 그릴 수 있다.

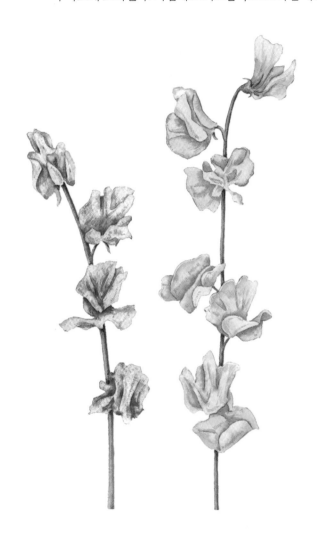

Color

 시넬리에
니켈 옐로우

 게코소
코랄 레드

 미젤로 미션
쉘 핑크

 시넬리에
크롬 옥시드 그린

 미젤로 미션
라벤더

미젤로 미션
라일락

올드홀랜드
디옥사진 마브

 홀베인
리프 그린

· 종이
캔손헤리티지 코튼100% 중목

· 붓
틴토레토 000호, 2호

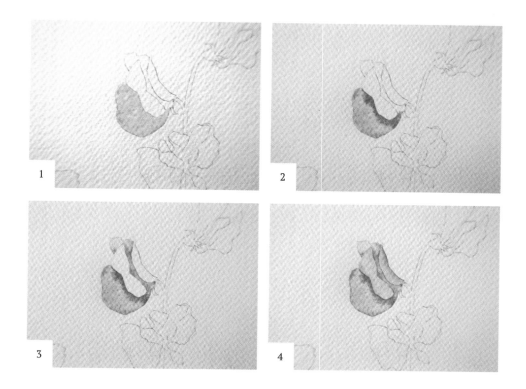

1. 물을 넉넉하게 섞은 쉘 핑크를 2호 붓을 사용해 꽃잎에 채색한다.

2. 꽃잎이 마르기 전에 물의 양을 줄인 쉘 핑크와 연노랑을 중간중간 찍어준다. 다른 꽃잎과 맞닿는 부분이 있다면 물의 양을 줄인 진한 핑크색을 찍어주어 음영을 만들어준다.

3. 옆으로 연결되는 꽃잎도 1, 2번과 같은 과정으로 채색해준다.

4. 모두 마르면 비어 있는 꽃잎을 채색한다. 예시의 꽃잎은 비어 있는 꽃잎들이 앞쪽으로 나와 있다. 그렇기 때문에 1~3번 과정에서 그린 꽃잎의 색보다 물의 양을 더 많이 사용해서 옅게 채색한다. 옅게 채색해야 꽃잎끼리 분리되어 보인다.

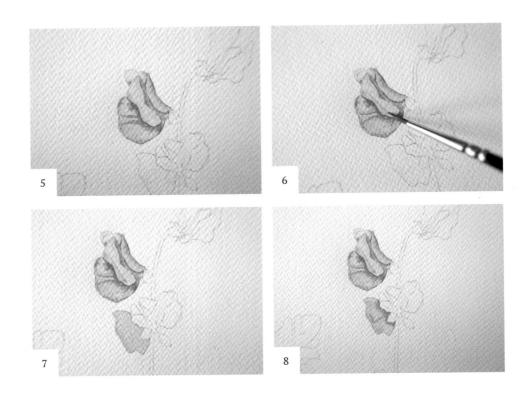

5. 꽃잎이 접히는 부분은 물과 물감을 넉넉하게 섞은 핑크색으로 선을 그려준다. 2호 붓을 사용한다.

6. 물기만 묻힌 2호 붓으로 한쪽만 색을 자연스럽게 풀어 그러데이션시켜준다.

7. 000호 붓을 사용해 채색한 꽃잎보다 한 톤만 진한 색으로 꽃잎 결을 그린다. 이때 물의 양을 많이 사용하면 두껍게 그려지니 주의하자.

8. 다른 꽃잎으로 꽃잎 채색 과정을 다시 한 번 살펴본다.

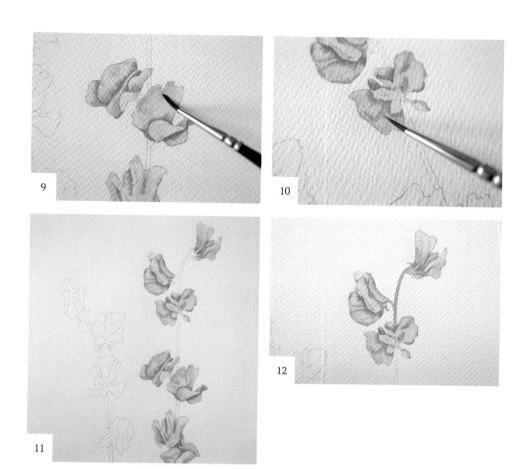

9. 꽃잎의 두께가 보이는 꽃잎들이 있다. 두께를 표현할 때는 먼저 베이스 색을 칠한 뒤(1, 2번 과정) 모두 마르면 외곽 라인에서 1mm 정도 비워두고 2호 붓으로 흐리게 선을 그려준다.

10. 물기만 있는 2호 붓으로 색을 안쪽 방향으로 풀어 그러데이션한다.

11. 다른 꽃잎들도 모두 위와 같은 과정으로 채색해준다.

12. 물과 물감을 넉넉하게 섞은 연두색으로 줄기를 채색해준다. 000호 붓을 사용한다.

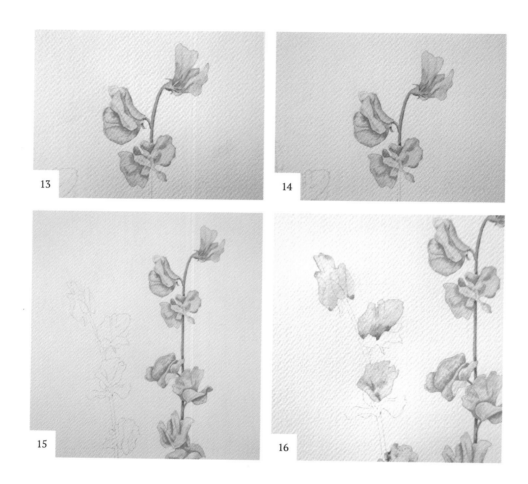

13. 물과 물감을 조금만 섞은 초록색으로 줄기의 왼쪽 부분, 꽃과 줄기가 만나는 부분 등 음영이 필요한 곳에 채색한다. 000호 붓을 사용한다.

14. 초록색과 연두색이 자연스럽게 연결되도록 물기만 있는 2호 붓으로 두 가지 색 사이를 문질러준다.

15. 전체 줄기를 12, 13번과 같은 과정으로 채색해준다.

16. 왼쪽에 있는 꽃은 보랏빛으로 채색한다. 색만 다르고 채색하는 방법은 모두 같다.

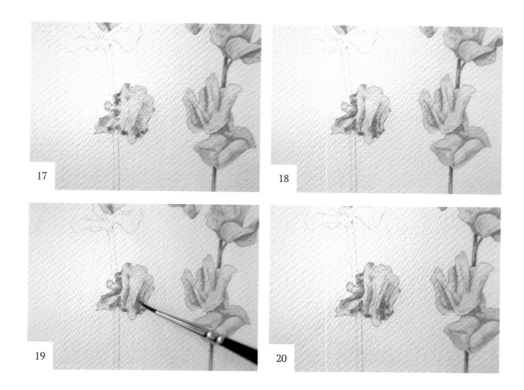

17. 스위트피는 형태가 명확한 꽃이 아니라 하늘하늘한 꽃잎의 생김새가 모두 다르기 때문에 물과 물감을 넉넉하게 섞어 꽃잎 전체를 먼저 채색해주어도 괜찮다. 2호 붓을 사용한다.

18. 전체를 채색한 뒤 물감이 모두 마르면 잎이 나뉘거나 접히는 부분에 물과 물감의 양을 줄인 라벤더색으로 선을 그려준다. 2호 붓을 사용한다.

19. 물기만 있는 2호 붓으로 선의 색을 풀어주며 그러데이션한다.

20. 000호 붓으로 꽃잎 결을 넣어 꽃잎을 완성한다. 물과 물감을 조금만 섞은 색으로 그린다. 물의 양이 많으면 두껍게 그려지니 주의하자. 스위트피가 완성되었다.

튤립
Tulip

★★★☆☆

튤립은 활짝 피어나기 전에는 단순하고도 귀여운 모습이지만, 조금씩 피어나면 우리가 생각하는 튤립이 맞는지 헷갈릴 정도로 화려하고 존재감이 있는 꽃이다. 꽃잎 하나하나에 볼륨감이 있어 우아한 자태를 뽐낸다. 튤립의 볼륨감을 살리면서 그려보자.

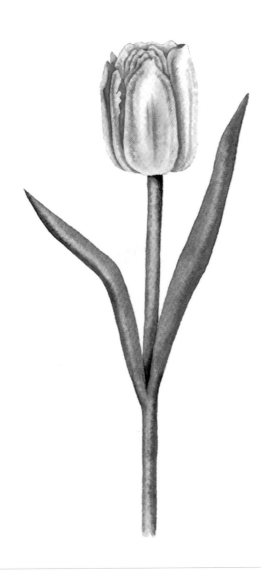

Color

 홀베인 쉘 핑크

 다니엘 스미스
로도나이트 제뉴인

 홀베인 그리니쉬 옐로우

 홀베인 그린 그레이

· 종이
캔손헤리티지 코튼100% 중목

· 붓
틴토레토 000호, 2호, 4호

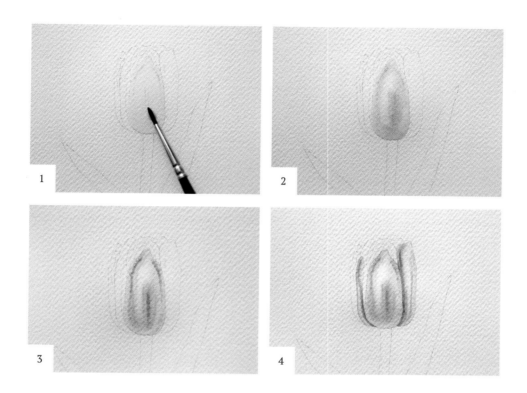

1. 2호 붓을 사용해 가운데 있는 꽃잎에 종이가 촉촉할 정도로 물을 칠한다.

2. 2호 붓을 사용해 물의 양을 줄인 핑크색을 세로 방향으로 채색한다. 종이에 물 칠
 이 되어 있기 때문에 물감에 물의 양이 많으면 멀리 번지게 되니 주의하자. 꽃잎
 전체를 다 칠하지 않고 중간중간 채색한다.

3. 물이 마르기 전에 000호 붓을 사용해 핑크색과 자주색을 세로 방향으로 얇게 넣어
 준다. 물감에 물의 양을 줄여서 그린다. 물이 많으면 색이 많이 번지게 된다.

4. 채색한 꽃잎이 모두 마르면 양옆의 꽃잎을 1, 3번 과정과 같이 채색한다. 꽃잎끼리
 맞닿는 부분은 자주색을 섞어 음영을 넣어준다. 각 꽃잎이 분리되어 보이도록 한다.

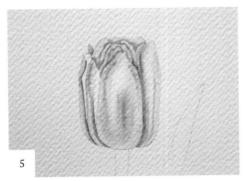
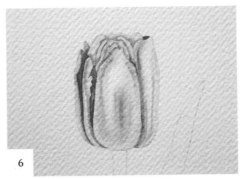

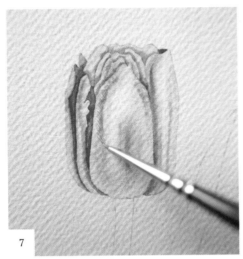

5. 나머지 꽃잎들도 위와 같은 방법으로 채색한다. 좁은 영역의 꽃잎이기 때문에 000호로 채색한다. 물 칠을 미리 하지 않고 핑크색을 칠하고 자주색을 넣어준다. 색이 멀리 번지지 않도록 물감에 물의 양을 줄이고, 옆에 채색한 영역이 완전히 말랐는지 확인하고 채색한다.

6. 음영이 생기는 부분을 자주색으로 채색한다. 같은 톤으로 채색하면 밋밋해 보일 수 있으므로 자주색에 물의 양을 조절하여 색 변화를 주며 채색한다.

7. 000호 붓으로 물의 양을 줄인 자주색과 핑크색을 섞어가며 꽃잎 결을 그려준다. 짧은 선을 같은 방향으로 꽃잎의 바깥쪽에 그려준다. 짧은 선들을 평행하게 그려주어야 깔끔하게 표현된다. 그리고 꽃잎의 볼륨도 표현되고 디테일을 한층 올릴 수 있다. 꽃잎보다 한 톤 정도 진한 색으로 채색한다.

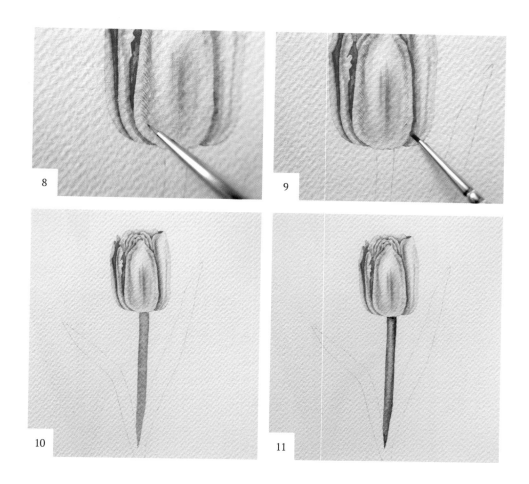

8. 큰 꽃잎을 위주로 꽃잎 결을 모두 넣어주고, 꽃잎끼리 맞닿는 부분 중 음영이 모자란 부분은 자주색으로 한 번 더 채색한다.

9. 자주색 음영이 선처럼 남으면 물기만 있는 2호 붓으로 문질러서 그러데이션시켜준다.

10. 2호 붓을 사용해 줄기를 연두색으로 채색한다. 물과 물감을 넉넉하게 사용한다.

11. 연두색이 마르기 전에 000호 붓으로 줄기의 오른쪽은 초록색을 채색하고 왼쪽은 연두색을 채색한다. 꽃과 맞닿는 부분과 잎사귀와 맞닿는 부분도 초록색으로 음영을 넣어준다. 물의 양을 줄이고 채색한다. 마르지 않은 상태에서 음영을 넣을 때 종이에서 붓을 중간에 떼면 물감이 확 퍼지게 된다. 붓을 떼지 말고 처음부터 끝까지 줄기에 음영을 넣어주면 깔끔하게 그릴 수 있다.

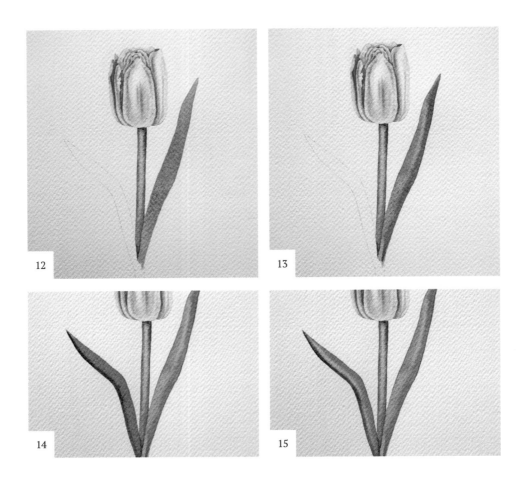

12. 줄기가 모두 마르면 4호 붓을 사용해 연두색으로 잎사귀를 채색한다. 물과 물감을 넉넉하게 사용한다.

13. 잎사귀가 마르기 전에 2호 붓을 사용해 잎사귀의 오른쪽 부분을 초록색으로 채색한다. 가운데 부분은 물만 묻힌 붓으로 닦아낸다. 잎사귀에 음영이 생긴다.

14. 왼쪽의 잎사귀도 연두색을 채색하고 초록색으로 음영을 준다.

15. 물기만 묻힌 2호 붓으로 잎사귀의 가운데 부분을 문질러 닦아낸다.

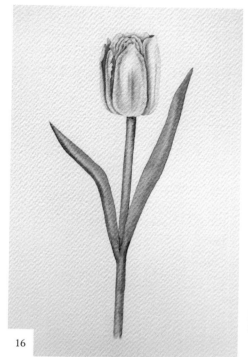

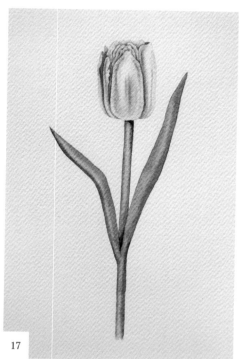

16

17

16. 각 잎사귀와 줄기가 만나는 부분을 앞의 '줄기 그리는 방법(11번 과정)'으로 채색한다. 잎사귀 부분의 물이 말라서 색이 자연스럽게 그러데이션되지 않으면 물기가 있는 붓으로 줄기와 잎사귀를 문질러 색을 자연스럽게 풀어준다.

17. 꽃 또는 잎사귀와 맞닿는 줄기에 초록색으로 음영을 넣어주고, 물기만 묻힌 2호 붓으로 자연스럽게 문질러 그러데이션한다. 튤립이 완성되었다.

히아신스

Hyacinth

★★★★★

코끝만 스쳐도 진한 향기를 전해주는 꽃, 히아신스다. 진하고 깊은 향기 덕분에 두세 대만 꽃병에 꽂아두어도 방 안에 꽃향기가 가득해진다. 전체 형상은 귀여운 봉처럼 생겼지만, 꽃 하나하나는 뒤집어진 종처럼 야무진 모양을 하고 있다. 부케에도 많이 사용되는 꽃이라서 그런지 행복한 기분을 전달해주는 것 같다.

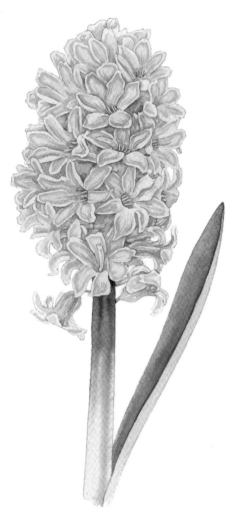

Color

- 홀베인 쉘 핑크
- 홀베인 그리니쉬 옐로우
- 홀베인 브릴리언트 핑크
- 홀베인 테르 베르트
- 홀베인 퀴나크리돈 스칼렛

· 종이
캔손헤리티지 코튼100% 중목

· 붓
틴토레토 000호, 2호,4호

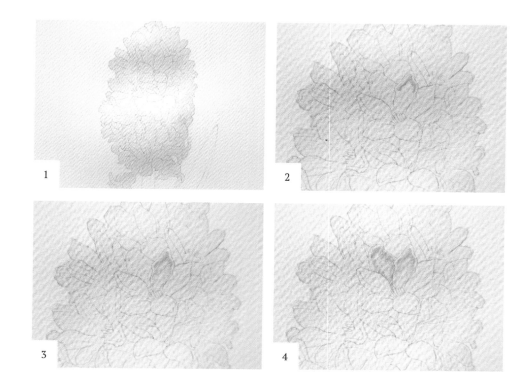

1. 물의 양을 넉넉하게 섞은 옅은 핑크색으로 꽃잎 전체를 채색한다. 물감을 조금만 섞어 약한 핑크색 빛만 돌게 만들어준다. 히아신스에서 가장 밝은 부분이 될 색이다. 4호 붓으로 채색한다.

2. 앞서 채색한 물감이 완전히 마르면 꽃을 하나하나 채색한다. 먼저 중심에 있는 꽃의 꽃잎에 음영을 넣어준다. 000호 붓에 물의 양을 줄인 핑크색을 묻힌다. 꽃잎의 외곽에서 1mm 정도 떨어뜨린 뒤 핑크색 선을 그려준다.

3. 깨끗한 2호 붓에 물기만 살짝 묻힌다. 앞서 그린 핑크색 선을 문지른다. 안쪽으로 그러데이션시켜 색을 밝게 풀어준다.

4. 옆에 있는 꽃잎도 같은 방법으로 그린다. 이때 두 번째로 채색하는 꽃잎이 먼저 그린 꽃잎보다 뒤에 있기 때문에 만나는 부분에 음영이 생긴다. 꽃잎끼리 맞닿는 부분에 핑크색으로 음영을 넣어준다.

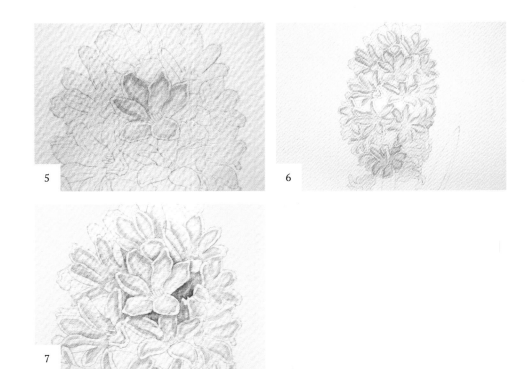

5. 나머지 꽃잎들도 2~4번과 같은 방법으로 채색한다. 꽃잎끼리 맞닿는 부분은 뒤에 있는 꽃잎에 음영이 생기기 때문에 더 진한 핑크색이 되도록 한다. 지금까지 한 가지의 핑크색을 물의 농도만 달리해서 꽃에 음영을 넣고 있다. 수술 부분은 비워둔다.

6. 남은 꽃들도 2~5번과 같은 과정으로 꽃잎을 채색한다. 꽃잎의 개수가 많기 때문에 천천히 채워나간다.

7. 히아신스는 여러 개의 꽃송이가 모여 하나의 꽃이 된다. 그래서 앞에 있는 꽃과 뒤에 있는 꽃 사이에 음영이 생긴다. 가장 처음에 그렸던 꽃의 주변을 진한 핑크색(홀베인 브릴리언트 핑크)와 짙은 핑크색(홀베인 퀴나크리돈 스칼렛)으로 음영을 넣어준다. 두 가지 색을 다양한 비율로 섞어서 사용한다. 물의 농도도 다양하게 사용해서 여러 가지 핑크색을 만든다. 꽃송이 주변에 꽃잎의 모양이 아닌 공간들이 있다. 꽃잎들이 겹쳐지며 꽃 모양이 아닌 것 같은 음영들이 생긴다. 그 부분들에서 특히 진한 어둠이 만들어진다. 너무 진하면 이질감이 생길 수 있기 때문에 채색하면서 한 번씩 뒤로 나와서 전체 색감을 살핀다. 2호 붓을 사용해서 채색한다.

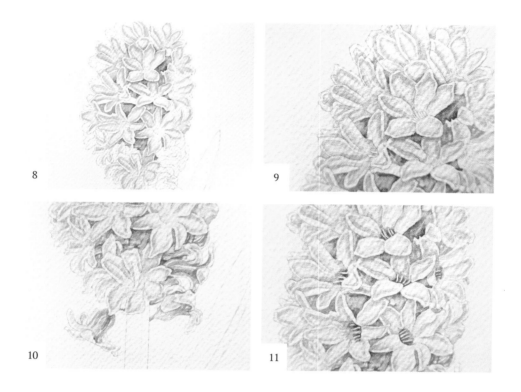

8. 전체 꽃 모양에서 중심 부분 위주로 7번과 같이 음영을 넣어 입체감을 살린다. 꽃이 원기둥 형태의 모양이기 때문에 중심부에 어둠이 짙다.

9. 외곽의 꽃잎은 핑크색과 진한 핑크색을 섞어가며 채색한다. 꽃잎마다 물의 양을 다양하게 사용해 다른 농도로 채색한다. 2, 3번 과정에서 꽃잎을 그린 것과 같은 방법이다. 외곽에 있기 때문에 꽃송이의 형태가 아닌 꽃잎의 모양이다. 진하게 채색하지 않는다. 2호 붓을 사용한다.

10. 꽃의 아래쪽에는 옆면이 보이는 꽃송이들이 있다. 옆면이 보이는 꽃은 꽃잎보다 옆면이 조금 더 어둡다. 색의 변화를 주어 분리되어 보이도록 채색한다. 진한 핑크색과 짙은 핑크색을 섞어가며 채색한다. 물과 물감의 양을 조금 사용해서 2호 붓으로 그린다.

11. 진한 핑크색과 짙은 핑크색을 섞어가며 수술의 주변을 채색한다. 수술 안쪽으로 깊은 어둠이 있고 바깥으로 어둠이 풀어진다. 꽃의 중심으로 어둠을 만들어준 뒤 물기만 있는 붓으로 색을 풀어준다. 수술은 비워둔다. 2호 붓을 사용한다.

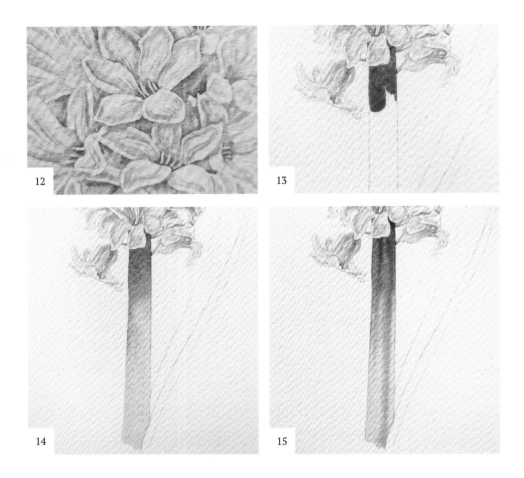

12. 000호 붓을 사용해 꽃잎 결을 그려준다. 꽃잎보다 한 톤 내지 두 톤만 진한 색으로 긴 선, 짧은 선, 굵은 선, 얇은 선을 섞어가며 그린다. 물과 물감을 조금씩만 섞어 사용해서 세밀하게 그린다. 놓친 어둠이 있다면 지금 더 넣어준다.

13. 연두색과 초록색을 섞어 꽃과 맞닿는 부분의 줄기 부분을 채색한다. 물과 물감을 넉넉하게 사용한다. 2호 붓을 사용한다.

14. 연두색과 물을 섞어가며 색을 줄기 아래로 풀어준다. 4호 붓을 사용한다.

15. 물의 양을 줄인 초록색으로 줄기가 마르기 전에 줄기의 오른쪽 부분을 채색한다. 물기가 많으면 색이 멀리 번지니 주의하자. 2호 붓을 사용한다.

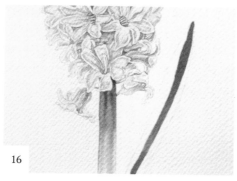

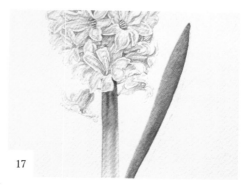

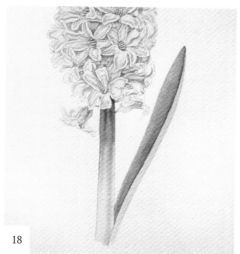

16. 물과 물감을 넉넉하게 섞은 초록색을 잎사귀의 안쪽에 채색한다. 4호 붓을 사용한다.

17. 4호 붓에 물과 연두색을 섞어가며 앞서 채색한 잎사귀 안쪽의 초록색을 그러데이션시킨다.

18. 17번 과정에서 채색한 잎사귀가 완전히 마르면 잎사귀의 바깥 면을 연두색으로 채색한다. 물과 물감을 넉넉하게 섞어 채색한다. 2호 붓을 사용한다. 히아신스가 완성되었다.

라넌큘러스

Ranunculus

★★★★★

300개 이상의 꽃잎이 모여 하나의 꽃을 이루는 라넌큘러스는 이름에 재미 있는 유래를 가지고 있다. 라틴어 '라이나'라는 말에서 유래되었는데, 이는 '개구리'를 뜻한다. 아름다운 라넌큘러스와 개구리 사이에 어떤 관계가 있 었던 걸까? 라넌큘러스가 주로 개구리가 사는 연못이나 습지에서 자라기 때문에 붙여진 이름이라고 한다.

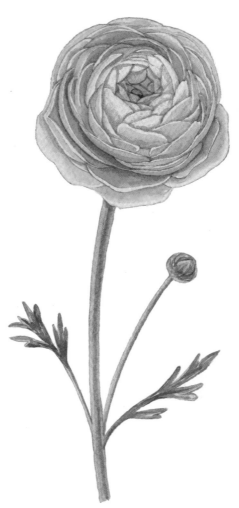

Color

게코소 코랄 레드

시넬리에 니켈 옐로우

홀베인 버밀리언 휴

마이메리블루 올리브 그린

홀베인 리프 그린

· 종이
캔손헤리티지 코튼100% 중목

· 붓
틴토레토 000호, 2호, 4호

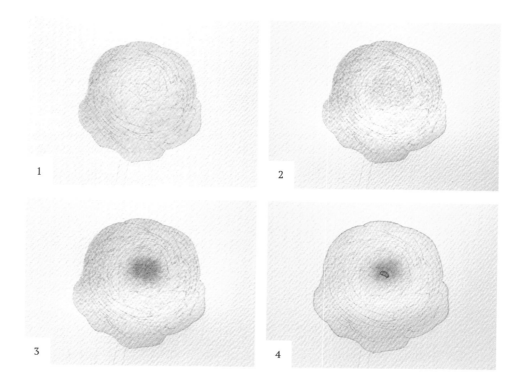

1. 물을 넉넉하게 섞은 옅은 코랄색으로 꽃잎 전체를 채색한다. 물감을 조금만 섞어 약한 코랄빛만 만들어준다. 라넌큘러스에서 가장 밝은 부분이 될 색이다. 4호 붓으로 채색한다.

2. 앞서 채색한 옅은 코랄색이 마르기 전에 가운데 부분만 노란색을 찍어준다. 물감에 물의 양을 줄인 뒤 찍어야 색이 멀리 번지지 않는다. 2호 붓을 사용한다.

3. 이어서 물감이 마르기 전에 꽃의 중심에 연두색을 찍어준다. 노란색을 칠한 영역보다 좁은 영역을 칠한다. 물감에 물의 양을 줄인 뒤 찍어야 색이 멀리 번지지 않는다. 2호 붓을 사용한다.

4. 1~3번 과정에서 채색한 물감이 완전히 마르면 꽃의 가장 중심 부분을 초록색으로 채색한다. 중심의 외곽을 초록색으로 채색한 뒤 물기만 묻힌 붓으로 외곽의 초록색을 안쪽으로 풀어준다. 000호의 붓으로 그린다. 물감에 물의 양을 줄여서 그린다.

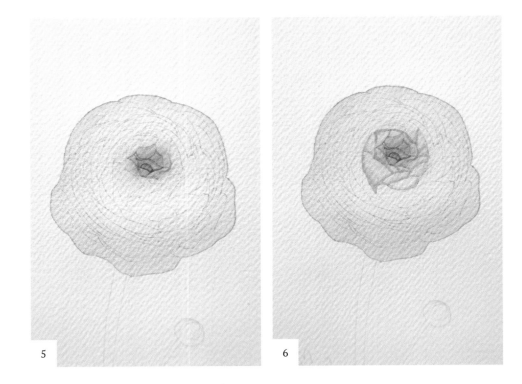

5

6

5. 꽃의 중심은 초록 색감이다. 중심의 초록색에서 외곽으로 갈수록 연두색→노란색→ 코랄색으로 색이 점점 바뀐다. 앞서 초록색으로 채색한 중심의 주변에 연두색과 초 록색을 섞어가며 음영을 넣어준다. 꽃잎이 겹쳐 있기 때문에 앞쪽은 밝고 겹쳐지는 뒤쪽은 음영이 생긴다. 각 꽃잎의 뒤쪽에 음영을 넣고 물기만 묻힌 붓으로 색을 풀 어준다. 000호 붓을 사용한다.

6. 연두색으로 음영을 넣어준 주변을 연두색과 노란색을 섞어가며 음영을 넣어준다. 꽃잎이 겹쳐 있기 때문에 앞쪽은 밝고 겹쳐지는 뒤쪽은 음영이 생긴다. 각 꽃잎의 뒤쪽에 음영을 넣고 물기만 묻힌 붓으로 문질러 색을 풀어준다. 꽃잎이 조금씩 커지 기 때문에 2호와 000호 붓을 사용한다.

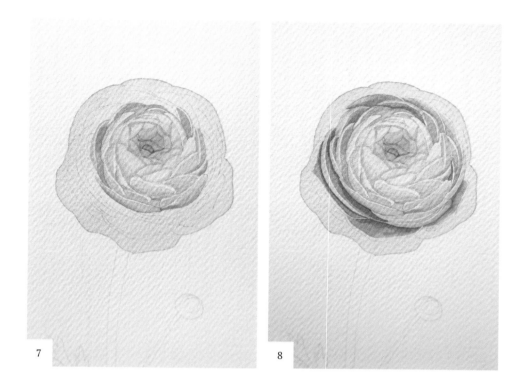

7. 노란색과 코랄색을 섞어가며 꽃잎에 음영을 넣어준다. 꽃잎이 점점 커지고 피어나
 는 모양이다. 꽃잎 앞쪽에 1mm 정도 여백을 주고 음영을 넣어준다. 꽃잎 뒤쪽은 다
 른 꽃잎 안으로 겹쳐지기 때문에 코랄색을 진하게 칠해주고 앞으로 올수록 물기만
 묻힌 붓으로 1mm 여백이 있는 곳까지 풀어준다. 물과 물감을 조금씩 사용하며 2호
 와 000호 붓을 사용한다.

8. 코랄색에 주황색을 섞어가며 꽃잎에 음영을 넣어준다. 여러 겹의 꽃잎이 붙어 있는
 라넌큘러스는 전체적인 형상이 둥그런 모양이다. 그래서 둥그런 모양의 2/3 지점이
 가장 짙은 음영을 가지고 있다. 이번에 채색하는 부분이 라넌큘러스에서 가장 음영
 이 진한 부분이다. 꽃잎 앞쪽에 1mm 정도 여백을 주고 음영을 넣어준다. 물과 물감
 을 조금씩 사용하며 2호와 000호 붓을 사용한다.

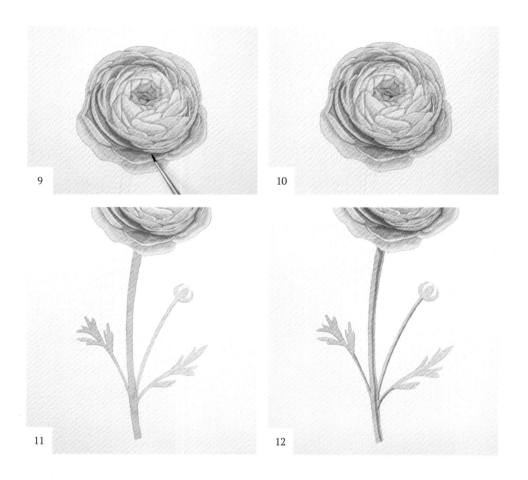

9. 꽃의 가장 외곽 부분들에 코랄색으로 음영을 넣어준다. 꽃잎 앞쪽에 1mm 정도 여백을 주고 음영을 넣어준다. 물과 물감을 조금씩 사용하며 2호와 000호 붓을 사용한다.

10. 꽃이 모두 채색되었다. 꽃잎끼리 만나는 부분이나 어두운 음영이 모자란 곳, 그러데이션이 잘 안 되어 색이 풀어지지 않은 곳 등에 디테일을 더 넣어준다. 각 영역에 알맞은 색으로 물과 물감을 조금씩 사용하며 000호 붓으로 채색한다.

11. 줄기와 잎사귀를 연두색과 초록색으로 조색해가며 채색한다. 물과 물감을 넉넉하게 사용해 2호 붓으로 채색한다.

12. 줄기의 오른쪽 부분과 꽃과 맞닿는 부분에 초록색으로 음영을 넣어준다. 물과 물감은 조금만 사용해서 2호 붓으로 음영을 넣는다.

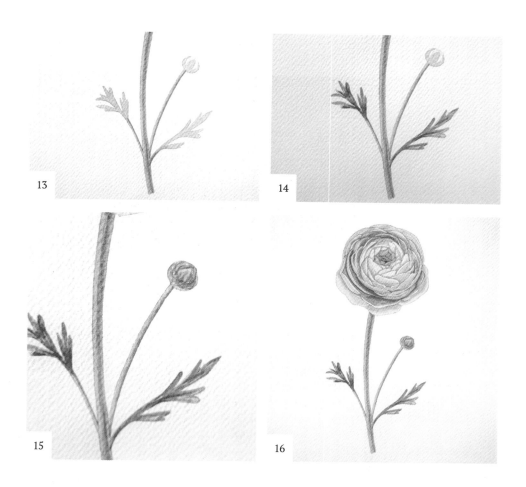

13. 물기만 있는 붓으로 줄기의 초록색 음영을 문지른다. 색이 자연스럽게 퍼지게 만들어준다. 2호 붓을 사용한다.

14. 초록색과 연두색을 섞어가며 잎사귀에 질감을 넣어준다. 물과 물감을 넉넉하게 섞어 2호 붓으로 질감을 만들어준다. 여러 개의 터치만 넣어주어도 잎사귀의 질감이 표현된다.

15. 봉오리를 그려준다. 초록색으로 둥근 모양의 봉오리에 음영을 넣어주고 비어 있는 공간에 코랄색을 넣어준다. 물과 물감을 조금씩 사용해서 그린다. 2호 붓 또는 000호 붓을 사용한다.

16. 라넌큘러스가 완성되었다.

여름을 시원하게,
생기를 더해주는 꽃들

뜨거운 햇빛이 내리쬐는 여름날,
초록이 무성한 숲속을 가면
그 어느 에어컨 앞보다 시원하고 청량하다.
강한 햇살을 받으며 굳건하게 피어나는
여름꽃들이 우리의 여름에 생기를 더한다.

도라지 꽃
Platycodon
★★☆☆☆

보랏빛이 아름다운 도라지 꽃이다. 이 꽃의 뿌리는 우리가 알고 있는 향긋한 도라지다. 도라지 꽃은 별 모양의 꽃이 반짝이는 아름다움을 가지고 있다. 우리에게 익숙한 별 모양의 꽃이지만 술 부분은 독특한 형태의 디테일을 가지고 있다. 천천히 도라지 꽃을 그려보자.

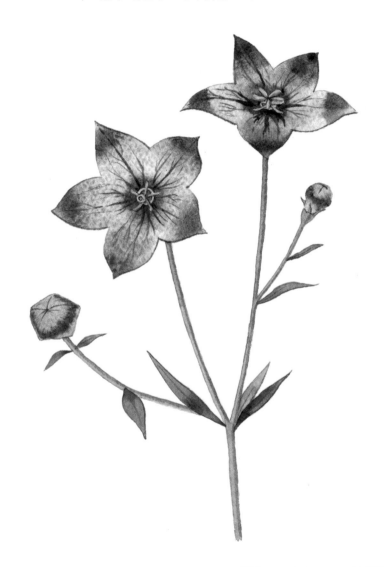

Color

 홀베인 네이플스 옐로우

 홀베인 리프 그린

 홀베인
존 브릴리언트 넘버2

 다니엘 스미스
울트라마린 바이올렛

 홀베인 테르 베르트

· 종이
캔손헤리티지 코튼100% 중목

· 붓
틴토레토 000호, 2호, 4호

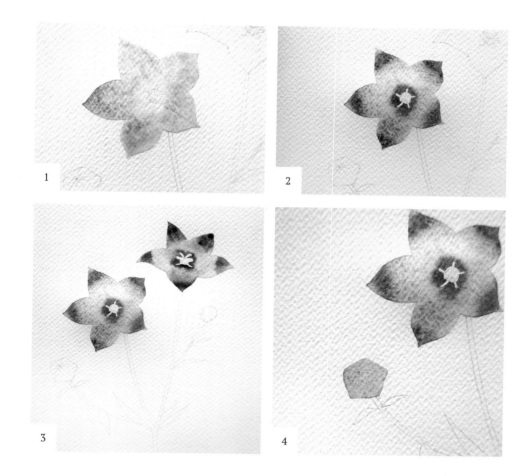

1. 보라색에 물을 많이 섞어 옅은 보라색을 만든 뒤 4호 붓으로 꽃잎 전체를 채색한다.
 술 부분은 비워둔다. 술 주위를 채색할 때는 000호 붓으로 바꿔서 채색한다.

2. 1번에서 채색한 꽃잎이 마르기 전에 물의 양을 줄인 보라색을 술 주위와 꽃잎 끝에
 찍어주어 음영을 만든다. 2호 붓으로 찍어준다. 보라색에 물의 양이 많으면 색이 멀
 리 번지니 주의하자.

3. 오른쪽에 있는 꽃도 1, 2번 과정과 같이 채색한다.

4. 보라색에 물을 많이 섞어 여리게 만들어준 후 2호 붓으로 봉오리 전체를 채색한다.

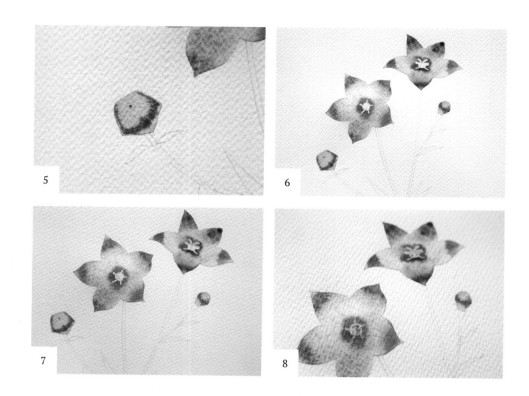

5. 봉오리가 마르기 전에 물의 양을 줄인 보라색을 아래 방향의 'ㄷ' 자 형태로 찍어준다. 가장 아래는 반사광으로 살짝 띄워놓는다. 000호 붓으로 채색한다.

6. 오른쪽에 있는 봉오리도 5번과 같은 방법으로 채색한다.

7. 꽃잎이 완전히 마르면 미색으로 위쪽 술을 채색한다. 000호 붓으로 물을 조금만 사용하여 채색한다. 좁은 부분이라 물의 양이 많으면 술의 영역을 넘어가 채색이 되니 주의하자.

8. 아래쪽 술은 예시 사진을 참고하여 비어 있는 곳을 노란색과 보라색으로 채색한다. 000호 붓으로 그리며, 물은 조금만 사용한다. 앞서 채색한 색이 완전히 마르면 다음 색을 채색한다.

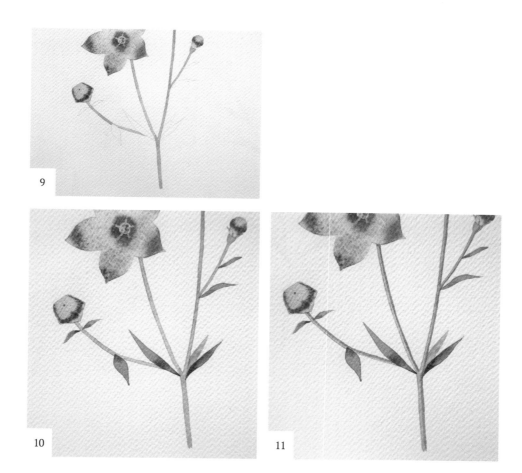

9. 연두색으로 줄기를 채색한다. 물과 물감을 넉넉하게 섞어 2호 붓으로 채색한다. 중간중간 초록색을 섞어 색감을 다양하게 만들어준다.

10. 연두색과 초록색을 여러 가지 비율로 섞어가며 다양한 초록색의 잎사귀를 채색한다. 잎사귀를 채색하고 마르기 전에 줄기와 맞닿는 부분은 조금 더 진하게 물감을 섞어 찍어준다. 물과 물감을 넉넉하게 사용하며 2호 붓으로 채색한다.

11. 줄기에 채색한 연두색이 모두 마르면 줄기의 오른쪽 부분에 음영을 넣어준다. 000호 붓으로 연두색과 초록색을 섞은 색으로 음영을 넣어준다.

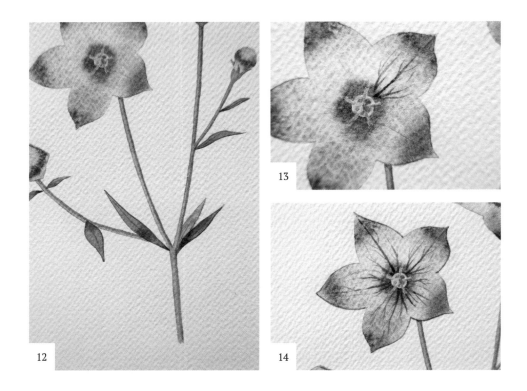

12. 물기만 살짝 묻힌 2호 붓으로 줄기의 음영을 살살 문질러 색을 자연스럽게 풀어준다. 000호 붓으로 잎사귀의 오른쪽 부분만 초록색 음영을 주어 두께를 표현한다. 잎사귀의 중심에 잎맥도 넣어준다. 물과 물감을 조금만 사용하여 얇은 선을 그린다. 너무 진해지면 어색하니 잎사귀보다 한 톤에서 두 톤만 진한 색으로 그린다.

13. 000호 붓에 보라색과 물을 조금만 섞어 꽃잎 결을 그린다. 너무 진하게 채색하면 어색할 수 있으니 진하게 그리지 않는다. 물의 양을 줄이고 세필 붓을 수직으로 세워서 그리면 얇게 그릴 수 있다.

14. 꽃잎 전체에 꽃잎 결을 그린다. 술과 가까울수록 조금 더 진하게 그려준다. 꽃잎의 한쪽 외곽만 선으로 음영을 주어 꽃잎의 두께를 표현한다. 000호 붓을 사용하며 물과 물감을 조금만 섞어준다.

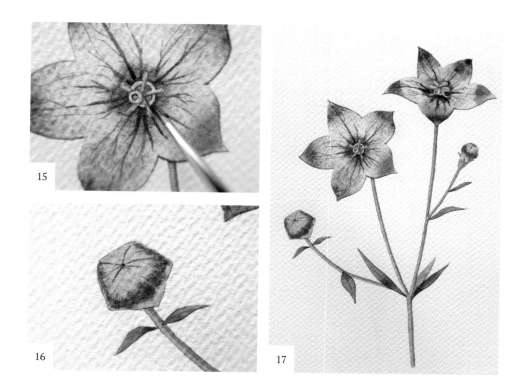

15. 술 부분이 비슷한 색으로 그려져 분리되어 보이지 않으면, 000호 붓에 보라색을 흐리게 묻혀 술에 음영을 넣어준다. 물의 양을 줄이고 보라색 물감을 조금만 묻힌다. 술의 외곽을 흐리게 그려주면 음영과 함께 영역이 분리되어 보인다.

16. 봉오리도 음영을 넣어준다. 000호 붓에 물의 양을 줄인 보라색을 묻혀 꽃잎이 나뉘는 부분을 그리고, 앞서 넣어준 'ㄷ'자 음영 부분에 세로선으로 결을 넣는다.

17. 남은 꽃과 봉오리에 꽃잎 결을 넣어준다. 도라지 꽃이 완성되었다.

리시언더스
Lisianthus

★★☆☆☆

리시언더스는 북아메리카가 원산지이지만, 이 꽃을 거꾸로 들고 보고 있으면 하늘거리는 꽃잎이 화려한 한복 치맛자락을 떠올리게 한다. 부드러운 색감과 질감을 살려 리시언더스를 그려보자.

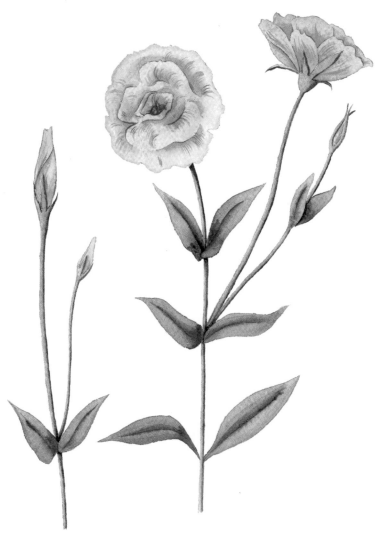

Color

게코소 코랄 레드

미젤로 미션 쉘 핑크

시넬리에 그린 어스

홀베인 테르 베르트

홀베인
반다이크 브라운

· 종이
캔손헤리티지 코튼100% 중목

· 붓
틴토레토 000호, 2호

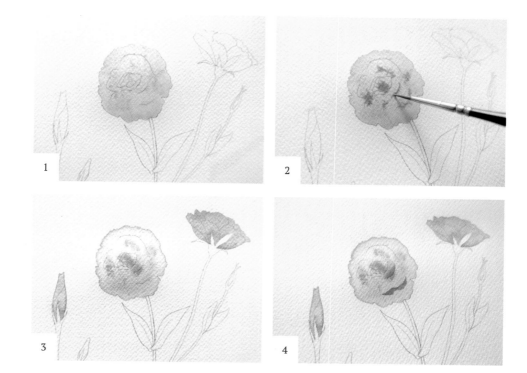

1. 물을 넉넉하게 섞은 쉘 핑크색을 2호 붓으로 꽃 전체에 채색한다.

2. 물감이 마르기 전에 꽃의 중심 부분과 꽃잎 사이 경계 부분 위주로 코랄 레드를 찍어준다. 코랄 레드에 물이 많으면 색이 멀리까지 번지게 된다. 물의 양을 줄인 코랄 레드를 찍어준다.

3. 왼쪽의 꽃봉오리와 오른쪽의 꽃도 1, 2번 과정과 같이 채색한다. 봉오리는 아랫부분에, 오른쪽 꽃은 꽃잎끼리 맞닿는 부분에 코랄 레드를 찍어준다.

4. 물감이 모두 마르면 꽃잎이 나뉘는 부분에 물의 양을 줄인 코랄 레드로 경계를 그려준다. 2호 붓을 사용한다.

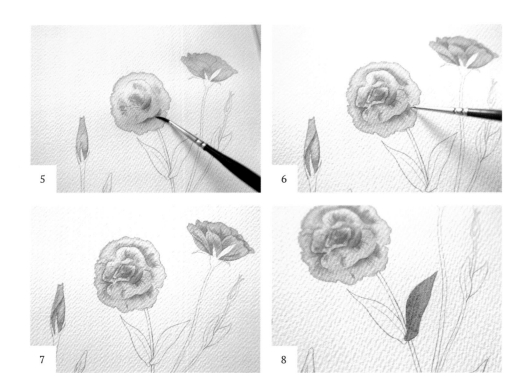

5. 그리고 경계 부분 반대쪽을 물기만 묻힌 2호 붓으로 자연스럽게 풀어준다. 모든 꽃
잎을 4, 5번과 같이 그린다.

6. 물감이 모두 마르면 꽃잎보다 한 톤 진한 핑크색으로 000호 붓을 사용해 꽃잎 결을
그려준다. 붓을 세우고 물의 양을 줄여서 세밀하게 그린다. 꽃잎의 모양을 살펴가면
서 세로줄로 그린다. 이때 결의 굵기와 길이, 색을 다양하게 사용하여 그린다.

7. 전체 꽃에 꽃잎 결을 그려준다. 꽃잎 결은 자신이 채색한 꽃잎 색보다 한 톤만 진하
게 그린다. 너무 진해지면 어색하게 보인다. 리시언더스는 꽃잎이 뒤로 둥글게 말
려 있는 꽃이기 때문에 꽃잎 결을 직선으로 그리지 않고 둥글게 뒤로 넘어가듯이
그린다.

8. 잎사귀를 물이 넉넉하게 섞인 초록색으로 채색한다. 마르기 전에 줄기와 맞닿는 부
분을 물의 양을 줄인 진한 초록색으로 찍어준다. 2호 붓을 사용한다.

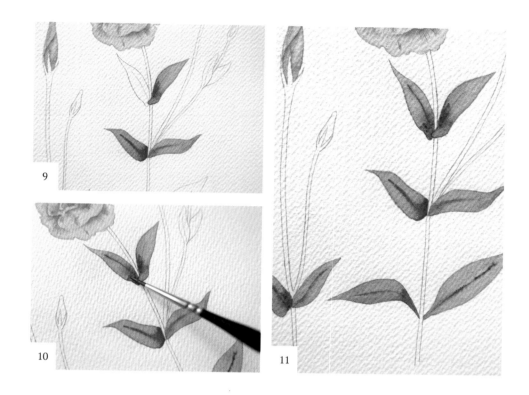

9. 잎사귀를 채색한 뒤 마르기 전에 물의 양을 줄인 진한 초록색으로 잎맥을 그린다. 물의 양을 줄였기 때문에 자연스럽게 번지면서 잎맥이 표현된다. 000호 붓을 사용한다.

10. 다른 잎사귀와 맞닿는 잎사귀도 전체 잎을 초록색으로 채색한 뒤 마르기 전에 진한 초록색으로 음영을 넣어준다. 이때 맞닿아 있는 잎의 물감이 완전히 마른 후에 채색해야 번지지 않는다.

11. 모든 잎사귀를 8~10번과 같은 과정으로 채색해준다.

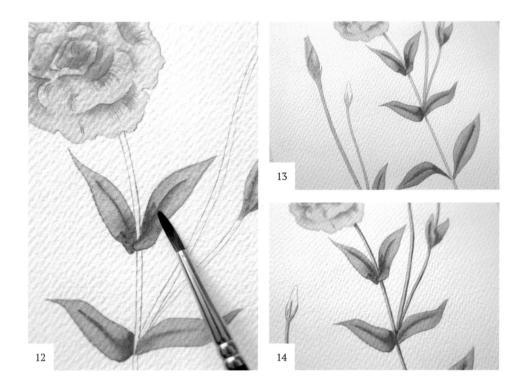

12. 잎사귀에 잎맥을 그려준다. 물의 양을 줄인 진한 초록색으로 중앙에 선을 그리고 바깥 부분을 물기만 있는 붓으로 문질러 색을 밝게 풀어준다. 잎맥과 함께 잎사귀의 음영도 생긴다. 2호 붓을 사용한다.

13. 물을 넉넉하게 섞은 초록색으로 줄기를 채색한다. 2호 붓을 사용한다.

14. 줄기의 오른쪽에 000호 붓을 사용하여 진한 초록색 선을 그린다. 줄기에 음영을 넣어준다. 꽃의 그림자가 생기거나 잎사귀 그림자가 생기는 부분도 음영을 넣어준다.

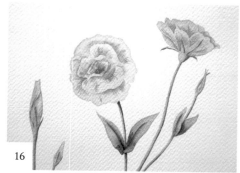

15. 물기가 있는 000호 붓으로 줄기의 초록 선 경계를 문질러주어 음영을 자연스럽게 풀어준다.

16. 비어 있는 봉오리를 채색한다. 전체적으로 음영이 더 필요한 부분(잎이 닿는 부분, 그림자가 생기는 부분, 색이 비슷해서 분리되어 보이지 않는 부분)을 조금 더 진하게 음영을 넣어서 다듬어준다. 진하게 음영을 줄 때는 핑크색 또는 초록색에 반다이크 브라운을 섞어 어둡게 만든 색을 사용한다.

17. 리시언더스가 완성되었다.

클레마티스
Clematis
★★★☆☆

'당신의 마음은 진실로 아름답다'라는 예쁜 꽃말을 가지고 있는 꽃, 클레마티스다. 자줏빛과 보랏빛의 진한 색감이 우리 마음을 사로잡는 클레마티스는 덩굴식물로 벽면 외관에 꽃을 가득 피우는 꽃이다. 꽃잎보다 복잡하고 세밀한 꽃술에 신경을 써서 그려주면 예쁘게 완성할 수 있다.

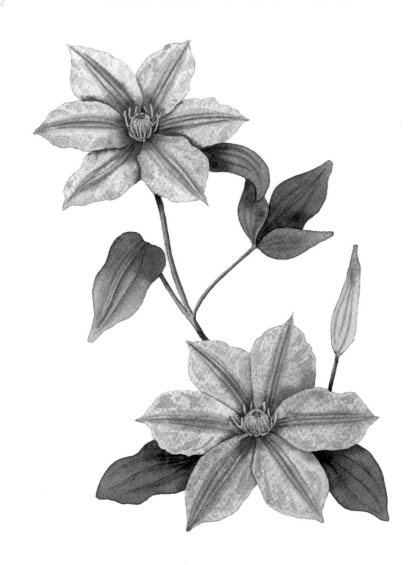

Color

 홀베인
존 브릴리언트 넘버1

 홀베인
옐로우 오커

 올드홀랜드
디옥사진 마브

 미젤로 미션
라벤더

 홀베인
반다이크 브라운

 홀베인
컴포즈 그린

 올드홀랜드
퍼머넌트 그린

 다니엘 스미스
언더시 그린

· 종이
캔손헤리티지 코튼100% 중목

· 붓
틴토레토 000호, 2호, 4호

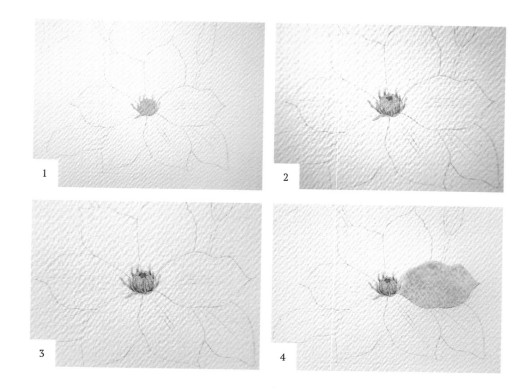

1. 000호 붓으로 수술 전체를 미색으로 채색한다. 물과 물감을 조금만 사용한다.

2. 미색이 모두 마르면 000호 붓을 사용해 물의 양을 줄인 옐로우 오커로 음영을 넣어준다. 전체 술 덩어리가 구 형태이기 때문에 아래쪽의 어둠을 살려 둥글게 만들어준다.

3. 000호 붓을 사용해 물의 양을 줄인 반다이크 브라운으로 짙은 음영을 넣어준다.

4. 4호 붓을 사용해 물을 넉넉하게 섞은 라벤더색으로 꽃잎을 채색한다.

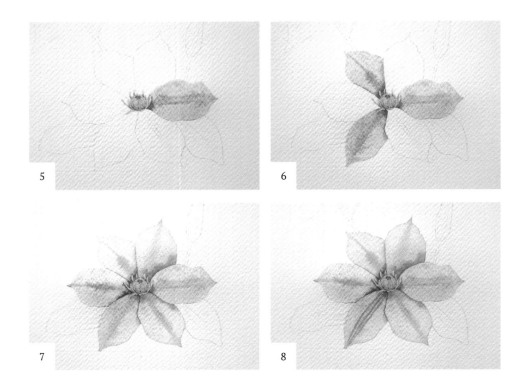

5. 꽃잎이 마르기 전에 수술과 만나는 부분과 꽃잎의 세로선의 무늬를 보라색으로 그려준다. 보라색에 물의 양을 줄이고 000호 붓을 사용해 그린다.

6. 물감이 번지지 않도록 꽃잎 사이를 비워두면서 채색한다. 채색하는 꽃잎이 위쪽 꽃잎의 아래쪽으로 들어가는 꽃잎이면 맞닿는 부분에 그림자가 생긴다. 물감이 마르기 전에 보라색을 찍어주어 음영을 넣는다.

7. 앞서 채색한 꽃잎이 모두 마르면 비어 있는 꽃잎도 4~6번 과정과 같이 채색한다. 꽃잎끼리 맞닿는 부분은 보라색으로 음영을 넣어주어 꽃잎끼리 분리되어 보이도록 한다.

8. 꽃잎의 중심부에 꽃잎 결을 만들어주기 위해 물의 양을 줄인 보라색으로 선 세 개를 그려준다. 000호 붓을 사용한다.

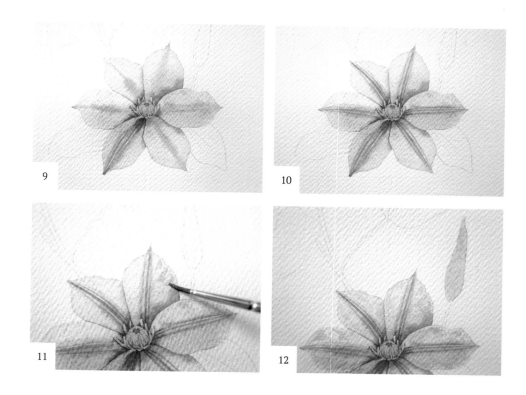

9. 보라색 선 세 개를 물기만 있는 2호 붓으로 색을 문질러 살짝 풀어준다.

10. 모든 꽃잎을 8, 9번 과정과 같이 그려준다.

11. 클레마티스는 꽃잎이 구겨진 듯한 질감이 있다. 라벤더색에 물을 많이 섞어 2호 붓으로 꽃잎 중간중간 터치를 넣어준다. 마르면서 물 얼룩이 자연스럽게 구겨진 질감처럼 보인다.

12. 봉오리 전체를 물을 넉넉하게 섞은 컴포즈 그린으로 채색한다. 2호 붓을 사용한다.

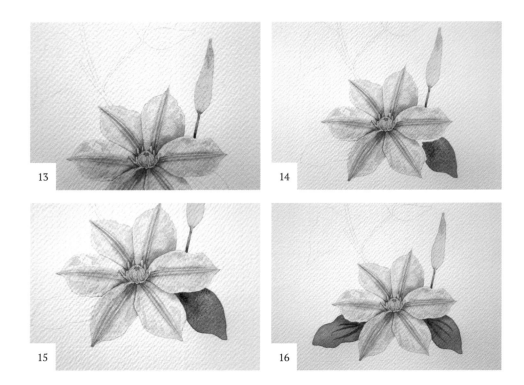

13. 물감이 마르기 전에 위쪽은 물의 양을 줄인 라벤더색을, 아래쪽은 물을 넉넉하게 섞은 초록색을 찍어준다. 초록색은 줄기까지 연결해서 채색하며 꽃 뒤로 들어가는 부분은 진한 초록색을 찍어준다. 2호 붓을 사용한다.

14. 잎사귀를 물을 넉넉하게 섞은 초록색으로 4호 붓을 사용해 채색한다.

15. 초록색이 마르기 전, 꽃 뒤로 연결되는 부분은 물의 양을 줄인 진한 초록색으로 채색한다.

16. 잎사귀에 물의 양을 줄인 초록색으로 세 개의 잎맥을 그려준다. 000호 붓을 사용한다.

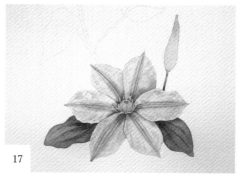

17

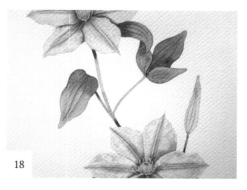

18

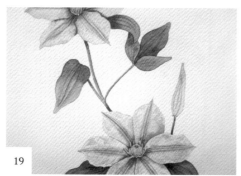

19

17. 물기만 묻힌 2호 붓으로 색을 문질러 살짝 풀어준다. 봉오리도 컴포즈 그린으로 결을 그려준다.

18. 위쪽의 꽃과 잎도 같은 방법으로 채색한다. 줄기를 초록으로 채색해주면서 꽃과 잎이 만나는 부분은 진한 초록색으로 채색한다.

19. 물이 마르면 줄기의 오른쪽 부분만 물의 양을 줄인 초록색을 한 번 더 채색해 줄기의 음영을 넣어준다. 000호 붓을 사용한다. 클레마티스가 완성되었다.

산데르소니아
Sandersonia
★★★☆☆

줄기를 잡고 흔들면 '딸랑딸랑' 종소리가 날 것 같은 꽃, 산데르소니아
다. 작고 귀여운 노란 종들이 귀를 기울여달라고 말하는 것 같다. 작은
꽃이지만 생김새가 결코 단순하지 않다. 그래서 더 세심한 손길이 필요
한 그림이다. 꽃의 형태를 관찰하면서 그려보자.

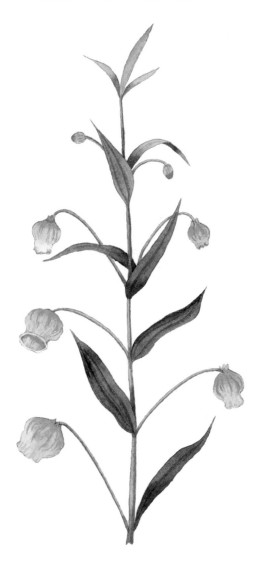

Color

 달러로니
카드뮴 옐로우 딥

 올드홀랜드
시나바 그린 라이트 엑스트라

 시넬리에
카드뮴 옐로우 오렌지

 다니엘 스미스
언더시 그린

 올드홀랜드
퍼머넌트 그린

· 종이
캔손헤리티지 코튼100% 중목

· 붓
틴토레토 000호, 2호

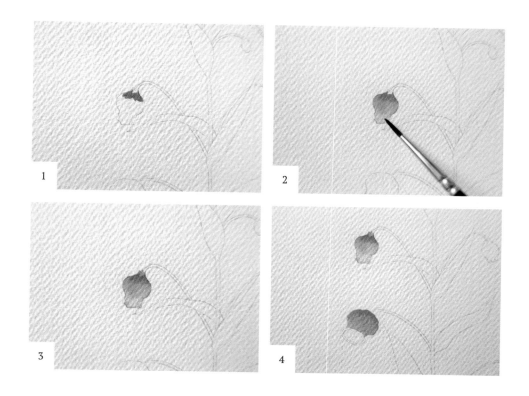

1. 2호 붓을 사용해 물과 물감을 넉넉하게 섞은 진한 노란색으로 꽃의 윗부분을 채색한다.

2. 꽃의 아래로 올수록 물을 섞어가며 붓으로 문질러 색을 풀어준다.

3. 연한 노란색을 섞어 꽃을 모두 채색한다. 그 뒤 노란색이 마르기 전에 물의 양을 줄인 연두색으로 꽃의 위와 아래를 살짝 찍어준다.

4. 연둣빛이 없는 꽃의 경우 진한 노란색과 연한 노란색만으로 꽃을 채색한다.

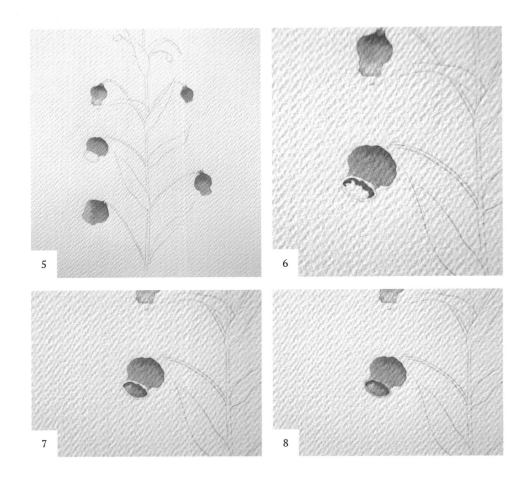

5. 다른 꽃들도 모두 1~4번 과정과 같이 채색한다.

6. 안쪽이 보이는 꽃의 내부도 위쪽을 진한 노란색으로 채색한다. 2호 붓을 사용한다.

7. 물과 연한 노란색을 섞어가며 붓으로 색을 문질러 풀어준다.

8. 내부 채색이 모두 마르면 외곽 원형의 빈 부분을 물을 넉넉하게 섞은 연한 노란색
으로 채색한다. 2호 붓을 사용한다.

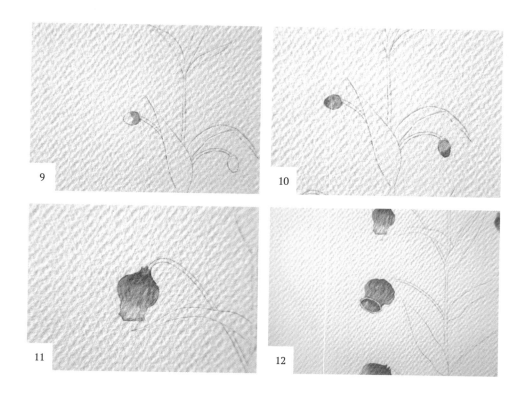

9. 봉오리 부분은 물과 물감을 넉넉하게 섞은 연두색으로 먼저 채색한다.

10. 앞쪽으로 올수록 초록색으로 연결하여 채색한다.

11. 000호 붓을 사용해 진한 노란색과 연한 노란색으로 꽃잎 결을 그린다. 굵은 선, 얇은 선, 긴 선, 짧은 선을 섞어가면서 그려준다. 물감에 물의 양을 줄여서 사용한다.

12. 모든 꽃의 꽃잎 결을 그린다.

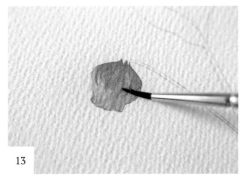

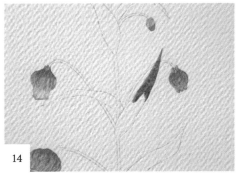

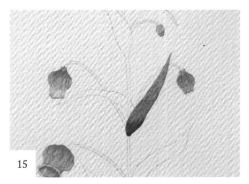

13. 결을 그릴 때 진한 노란색으로 그려도 결이 눈에 띄지 않으면, 꽃잎의 색을 붓으로 문질러 닦아내도 좋다. 물기가 살짝 있는 붓으로 진한 곳을 문지른 뒤 닦아내면 색이 빠지면서 밝은 톤이 만들어진다.

14. 잎사귀를 그려준다. 물을 넉넉하게 섞은 밝은 초록색으로 잎사귀의 윗부분을 채색한다. 2호 붓을 사용한다.

15. 물이 마르기 전에 아래로 내려올수록 물을 넉넉하게 섞은 진한 초록색으로 연결하여 채색한다.

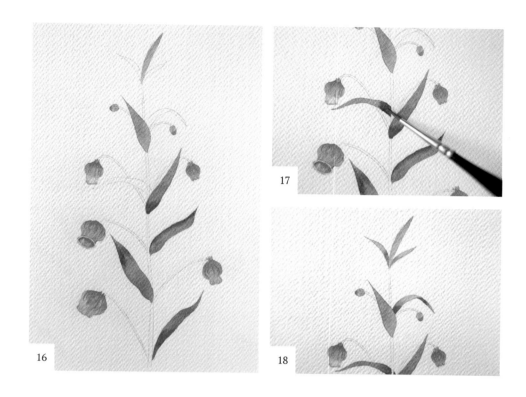

16. 모든 잎사귀를 14, 15번 과정과 같이 채색하면서 전체의 잎사귀가 위로 갈수록 밝은 초록 톤이 되도록 채색한다.

17. 겹치는 잎사귀는 앞에 있는 잎사귀보다 진한 초록색으로 채색한다.

18. 뒤집혀 있는 잎사귀도 밝은 톤과 그림자 톤으로 나누어 두 번에 걸쳐 채색한다. 하나의 잎이지만 두 개의 면이기 때문에 한 부분을 먼저 채색하고 완전히 마른 다음에 나머지 부분을 채색해야 색이 번지지 않는다.

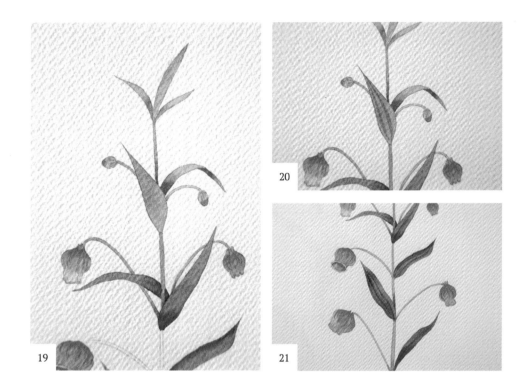

19. 줄기를 채색한다. 물을 넉넉하게 섞은 연두색으로 채색하면서 아래로 올수록 초록
색이 되도록 연결해서 채색한다. 2호 붓을 사용한다.

20. 잎사귀의 결을 그린다. 물의 양을 줄인 초록색으로 000호 붓을 사용해 선을 그린다.

21. 한쪽만 물기가 묻은 000호 붓으로 풀어준다.

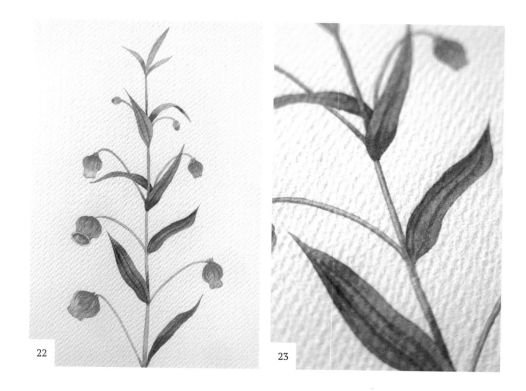

22. 전체 잎사귀를 20, 21번 과정과 같이 그린다.

23. 줄기의 한쪽만 물의 양을 줄인 초록색으로 선을 그어 음영을 넣어준다. 000호 붓을 사용한다. 산데르소니아가 완성되었다.

오이풀
Sanguisorba
★★★☆☆

붉고 귀여운 모습이 마치 작은 열매 같아 보이지만, 그 모습 그대로 어엿한 꽃을 가진 오이풀이다. 오이풀은 우리나라의 산이나 들 그리고 풀숲에서 볼 수 있는 여름 꽃이다. 작고 동글동글한 형태를 살려가며 오이풀을 그려보자.

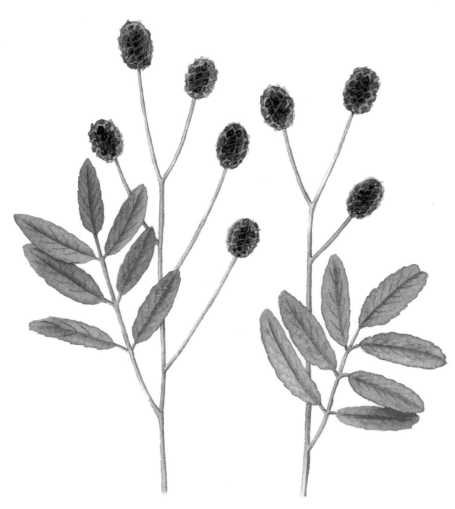

Color

올드홀랜드 매더 크림슨 레이크

홀베인 리프 그린

홀베인 코발트 그린

홀베인 퍼머넌트 마젠타

· 종이
샌더스워터포드 코튼100% 중목

· 붓
틴토레토 000호, 2호, 4호

096

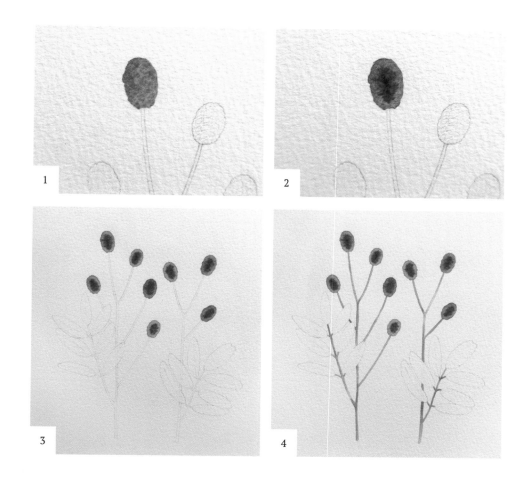

1. 물과 물감을 넉넉하게 섞은 자주색으로 꽃 전체를 채색한다. 2호 붓을 사용한다.

2. 물의 양을 줄인 진한 자주색을 꽃 중심에 찍어준다. 000호 붓을 사용한다. 물을 많이 사용하거나 큰 붓으로 찍으면 물감이 멀리 번질 수 있으니 주의하자. 가운데 부분만 진해져야 둥그런 구 느낌이 표현된다.

3. 꽃 전체를 1, 2번 과정과 같이 채색한다.

4. 연두색으로 줄기 전체를 채색한다. 물과 물감을 넉넉하게 사용해 2호 붓으로 채색한다.

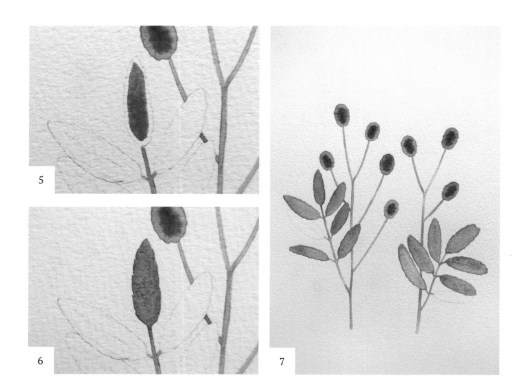

5. 잎사귀의 중심 부분을 초록색으로 채색한다. 물과 물감을 넉넉하게 사용해 2호 붓으로 채색한다.

6. 5번에서 채색한 초록색이 마르기 전에 연두색으로 잎사귀의 외곽을 채색한다. 물과 물감을 넉넉하게 사용해서 000호 붓으로 채색한다. 줄기로 연결되는 부분은 물기가 있는 붓으로 색을 문질러 풀어주면서 자연스럽게 이어준다.

7. 다른 잎사귀의 뒤로 겹쳐 있는 잎사귀 두 장만 빼고 나머지 잎들을 5, 6번 과정과 같이 채색한다.

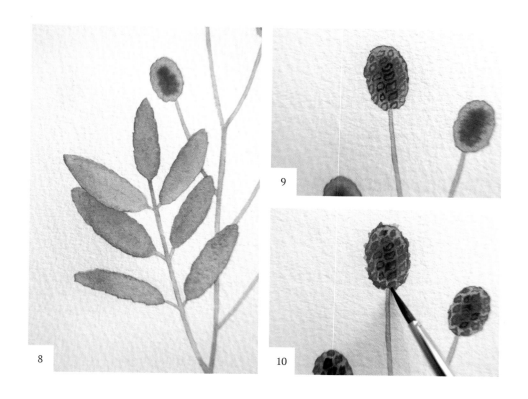

8. 뒤쪽으로 겹쳐 있는 잎사귀는 5, 6번 과정과 같이 그리되, 앞에 있는 잎사귀와 만나는 부분은 초록색을 많이 사용해서 진하게 채색한다. 그림자가 생긴 것처럼 표현해준다.

9. 꽃 부분이 모두 마르면 오이풀 특유의 모양을 넣어준다. 처음 스케치에서 잡아준 모양으로 그려준다. 마름모 모양의 느낌으로 살짝 웨이브를 주어 그린다. 가운데 부분은 진한 자주색으로 그리고, 외곽은 밝은 자주색으로 그린다. 000호 붓을 사용해 얇게 그린다. 물감에 물의 양을 줄여서 채색한다.

10. 000호 붓에 물을 살짝 묻힌 뒤 각 마름모 모양 외곽선을 안쪽으로 문질러 색을 풀어준다. 마름모 모양으로 그린 선이 얇지만 두께가 있다. 선의 가장 외곽 부분은 모양을 잡아주어야 하기 때문에 그대로 두고, 마름모 모양의 안쪽 면에 접한 선 부분 색만을 풀어준다.

11. 나머지 꽃들도 9, 10번 과정과 같이 그려준다.

12. 잎사귀가 모두 마르면 초록색으로 잎사귀의 가운데에 선을 그린다. 2호 붓을 사용
한다.

13

14

13. 물기만 있는 2호 붓으로 잎사귀 중심에 그린 선의 오른쪽 부분만 문질러서 색을 부드럽게 풀어준다.

14. 13번 과정의 물감이 모두 마르면 000호 붓을 사용해서 물의 양이 적은 초록색으로 모든 잎에 잎맥을 그린다. 오이풀이 완성되었다.

백합
Lily
★★★★☆

은은한 꽃향기가 불쑥 코끝으로 들어오는 때가 있다. 갑자기 퍼지는 아름다운 향기를 찾아 고개를 돌리면 그 자리에는 백합이 있다. 크고 탐스러운 모습 그대로 우아한 향을 가지고 있는 백합이다. 커다란 꽃을 피우기 전, 향을 머금은 봉오리와 고개를 돌리게 만드는 향을 내는 백합을 그려보자.

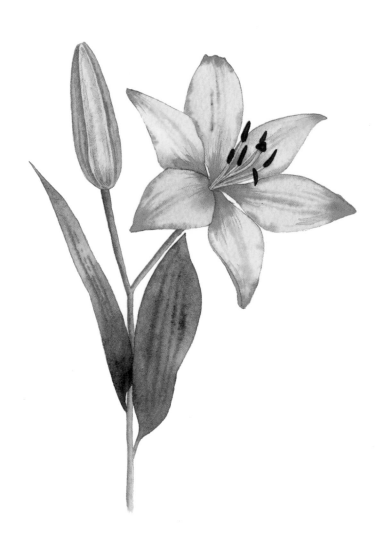

Color

 홀베인
브릴리언트 오렌지

 홀베인
아이소인덜리넌 옐로우 딥

 홀베인 리프 그린

 홀베인
반다이크 브라운

올드홀랜드
퍼머넌트 그린

· 종이
샌더스워터포드 코튼100% 중목

· 붓
틴토레토 000호, 2호, 4호

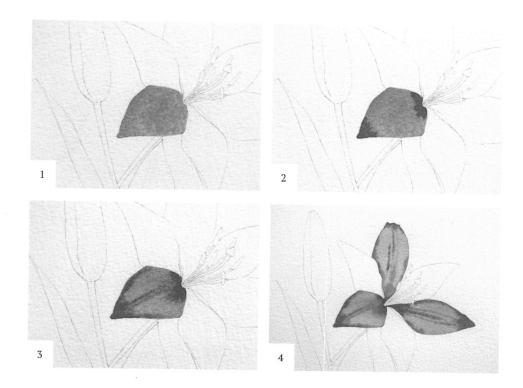

1. 4호 붓을 사용해 물을 많이 섞은 귤색을 꽃잎 전체에 채색한다.

2. 귤색이 마르기 전에 물의 양을 줄인 주황색을 꽃잎 양 끝에 찍는다. 물감에 물의 양이 많으면 색이 멀리 번지니 주의하자. 2호 붓을 사용한다.

3. 귤색이 마르기 전에 이어서 000호 붓에 물의 양을 줄인 귤색을 진하게 묻혀 꽃잎의 양쪽 외곽과 중심에 세로선을 그려준다. 물의 양을 줄이고 물감을 많이 묻혀야 멀리 번지지 않고 세로선이 자연스럽게 그려진다.

4. 바로 옆에 있는 꽃잎을 채색하면 색이 번지기 때문에 한 잎 떨어져 있는 꽃잎들을 1~3번 과정과 같이 채색한다.

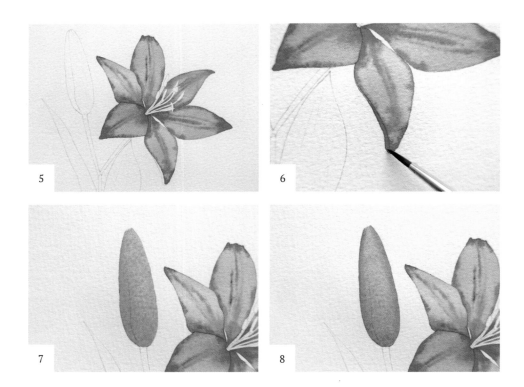

5. 4번 과정의 꽃잎이 모두 마르면 나머지 꽃잎을 똑같이 채색한다. 수술과 겹쳐 있는 2시 방향의 꽃잎을 채색할 때는 술 안으로 주황색이 들어가지 않도록 주의하자. 000호와 2호 붓을 사용하여 채색한다. 작은 틈이 많아서 채색하는 사이 주변 색상이 금방 마를 수 있다. 말라서 자국이 생기면 물기만 묻힌 붓으로 경계를 살살 문질러주면서 색을 풀어준다. 중심으로 올수록 꽃잎끼리 맞닿는다. 맞닿는 부분은 맞닿는 꽃잎 중 하나를 더 진한 주황색으로 채색해 꽃잎들이 하나로 합쳐져 보이지 않도록 한다.

6. 6시 방향의 꽃잎은 안쪽으로 살짝 말려 있다. 비어 있는 바깥 면의 꽃잎을 주황색으로 채색한다. 000호 붓을 사용하고 물과 물감을 넉넉하게 사용한다.

7. 물을 많이 섞은 귤색을 4호 붓을 사용해 봉오리 전체에 채색한다.

8. 귤색이 마르기 전에 물의 양을 줄인 연두색으로 봉오리 외곽을 그린다. 물이 많으면 멀리 번지니 주의하자. 2호 붓을 사용한다.

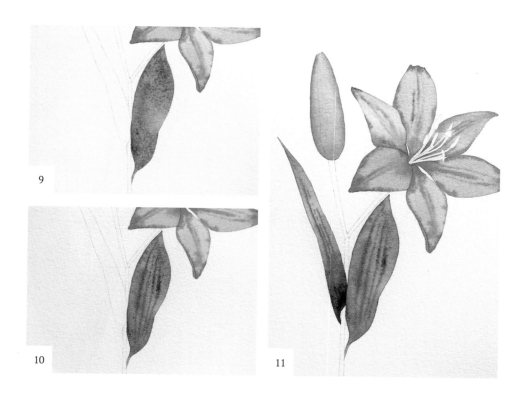

9. 4호 붓을 사용해 물을 많이 섞은 연두색과 초록색으로 잎사귀 전체를 채색한다. 잎사귀 안에서 어느 부분은 초록색을 많이 사용하고 어느 부분은 연두색을 많이 사용하면서 자연스럽게 두 가지 색이 섞이게 그려준다.

10. 잎사귀가 마르기 전에 000호 붓에 물의 양을 줄인 초록색을 진하게 묻혀 잎사귀 중심에 세로선의 잎맥을 그려준다. 물의 양을 줄이고 물감을 많이 묻혀야 멀리 번지지 않고 세로선이 자연스럽게 그려진다.

11. 10번에서 그린 잎사귀가 마르면 왼쪽의 잎사귀도 9, 10번과 같이 그린다. 아래쪽에 잎사귀끼리 만나는 부분은 초록색을 많이 섞어 진하게 채색한다. 물과 물감을 많이 사용한다.

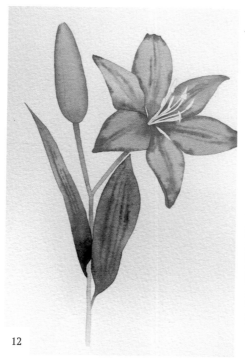

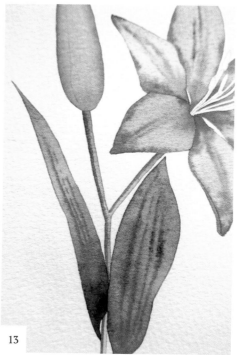

12

13

12. 연두색으로 줄기 전체를 채색한다. 물과 물감을 넉넉하게 사용해 2호 붓 또는 000호 붓으로 채색한다.

13. 줄기의 왼쪽 부분을 물의 양을 줄인 연두색과 초록색을 섞은 색으로 그려준다. 000 호 붓을 사용해서 채색한다. 줄기에 채색한 연두색보다 한 톤에서 두 톤만 진한 색 으로 그려 음영을 만든다.

 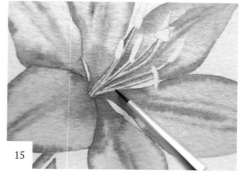

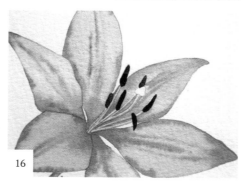

14. 물기가 살짝 있는 000호 붓으로 13번에서 그려준 음영 부분을 문질러 자연스럽게 색을 풀어준다.

15. 물을 많이 섞은 옅은 귤색을 000호 붓을 사용해 술대에 채색한다. 술대가 모두 마르면 귤색을 조금 더 섞어 술대를 채색한 색보다 조금 더 진한 색을 만들어준다. 만든 색을 000호 붓에 묻힌 뒤 수건에 대서 물의 양을 살짝 줄이고 얇은 선으로 한쪽 면을 그려 음영을 만들어준다. 좁은 영역이라 물의 양이 많으면 두꺼운 선이 그려지니 주의하자.

16. 반다이크 브라운으로 술의 앞쪽을 채색한다. 000호 붓을 사용해 물과 물감을 넉넉하게 섞어 채색한다.

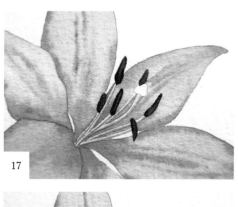

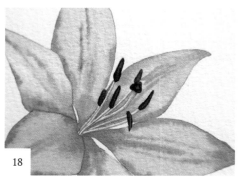

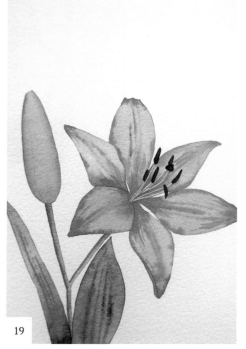

17. 물감이 마르기 전에 000호 붓으로 각 술의 중심 부분에 귤색 터치를 넣어준다. 이때 좁은 영역이라 색이 번지거나 어두운색 위에 밝은색을 올리기 때문에 티가 나지 않을 수 있다. 그렇다면 다 마른 후 귤색으로 덧대어 그려준다. 밝은 부분이 표현되면서 둥그런 형상을 만들어준다.

18. 남겨놨던 중심 술도 16, 17번 과정과 같이 그려준다. 그리고 갈색 부분과 술대 부분을 주황색으로 자연스럽게 그러데이션시키면서 그림자를 만들어준다.

19. 000호 붓에 꽃잎보다 한 톤 진한 귤색 또는 주황색을 묻힌 뒤 꽃잎의 세로 결을 그려준다. 음영이 필요한 부분 위주로 그린다. 너무 많이 그릴 필요는 없다. 물의 양이 적어야 얇은 선을 그릴 수 있다. 꽃잎의 양쪽 끝부분 위주로 그린다.

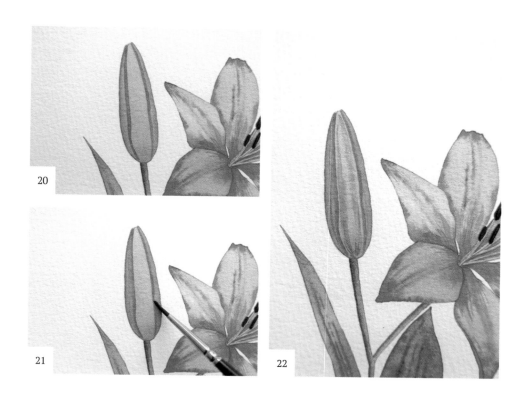

20. 봉오리를 세로선으로 나눠준다. 2호 붓을 사용해 연두색과 귤색을 섞어가면서 그린다. 물과 물감을 넉넉하게 사용한다.

21. 물만 묻힌 붓으로 왼쪽과 오른쪽의 외곽 선을 풀어준다.

22. 21번 과정의 물감이 모두 마르면 000호 붓을 사용해 세로선으로 봉오리의 결을 그린다. 귤색과 연두색을 섞어가며 물의 양을 줄여서 그려준다. 너무 진하게 그리지 않도록 조심하자. 백합이 완성되었다.

수국
Hydrangea

★★★★★

뜨거운 여름이 오기 직전인 6월 말경이면 수국이 활짝 핀다. 활짝 핀 모습이 탐스러운 수국은 물을 좋아하는 꽃이다. 꽃잎으로도 물을 흡수하는 수국은 장마철에도 그 예쁜 모습을 볼 수 있다. 비가 오는 날에는 물을 흠뻑 마셔 더 생기 넘치는 얼굴을 보여준다.

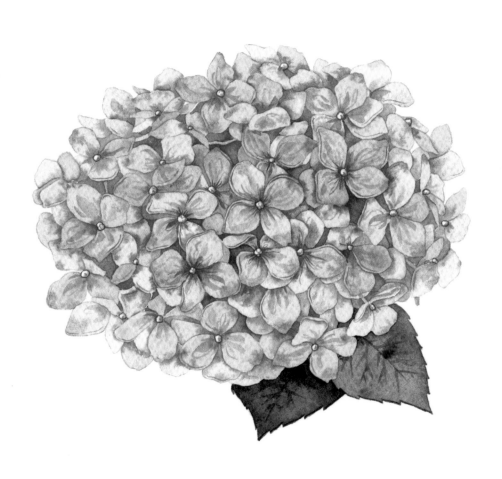

Color

홀베인 미네랄 바이올렛

홀베인 울트라마린 딥

홀베인 테르 베르트

홀베인 그린 그레이

미젤로 미션 라벤더

미젤로 미션
블루 그레이

· 종이
 캔손헤리티지 코튼100% 중목

· 붓
 틴토레토 000호, 2호, 4호

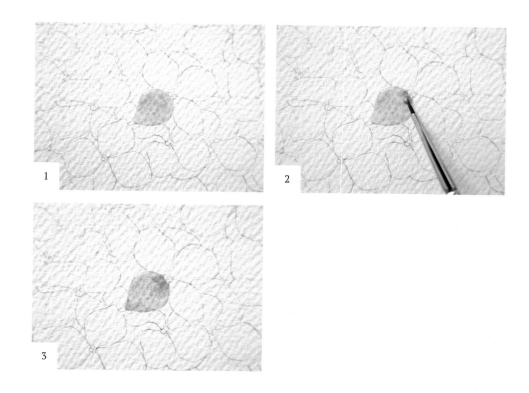

Tip) 수국은 다른 꽃보다 그리는 데 시간이 오래 걸리는 꽃이다. 어려운 스킬이 요구되는 것이 아니라 많은 꽃잎을 그려야 해서 인내심과 끈기가 필요한 그림이다. 비슷하게 생긴 꽃잎을 반복해서 그리기 때문에 시간이 많이 걸리는 편인데, 그만큼 완성하고 나면 뿌듯함을 느낄 수 있는 그림이다. 천천히 시간을 가지고 그려보자.

1. 블루 그레이에 물을 많이 섞어 옅게 만든 뒤 4호 붓을 사용해 꽃잎을 채색한다.

2. 꽃잎이 마르기 전, 물의 양을 줄인 블루 그레이를 000호 붓에 묻혀 수술 부근에 찍어준다.

3. 꽃잎이 마르기 전, 꽃잎의 바깥쪽에 물을 많이 섞은 라벤더색을 찍어준다. 푸른색 수국이지만 보랏빛도 나도록 하기 위해 찍는 것이다. 수국 꽃잎이 많기 때문에, 어떤 꽃잎은 라벤더색이 많이 섞일 수 있고 어떤 꽃잎은 조금 섞일 수 있다. 이렇게 다양하게 섞이는 것이 완성되었을 때 수국의 색감이 풍성하게 보인다.

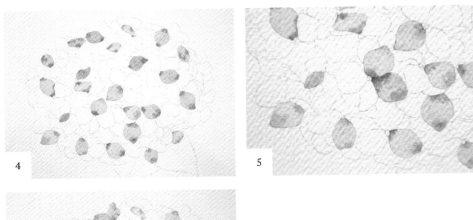

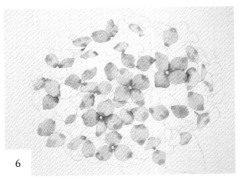

4. 바로 연이어 붙어 있는 꽃잎을 채색하면 물감이 번질 수 있다. 번지지 않도록 떨어져 있는 꽃잎들을 예시 사진처럼 먼저 채색한다. 수술을 중심으로 붙어 있는 네 개의 꽃잎 형태를 보고 뒤로 겹쳐지지 않은 앞쪽에 있는 꽃잎부터 채색한다. 1~3번 과정과 같이 채색한다.

5. 앞서 채색한 꽃잎이 마른 뒤 옆에 붙어 있는 꽃잎을 채색한다. 옆에 있는 꽃잎도 1~3번과 같은 과정으로 채색한다. 그 후 물감이 마르기 전, 옆에 있는 꽃잎과 분리되어 보이도록 꽃잎끼리 맞닿는 부분을 울트라마린과 라벤더색을 살짝 섞어 000호 붓으로 찍어준다. 음영을 넣어주는 것이다.

6. 예시 사진처럼 맞닿는 꽃잎들을 위와 같은 과정으로 채색한다. 3가지 색으로 채색하지만 여러 가지 물의 농도를 사용해 충분한 음영 표현이 가능하다.

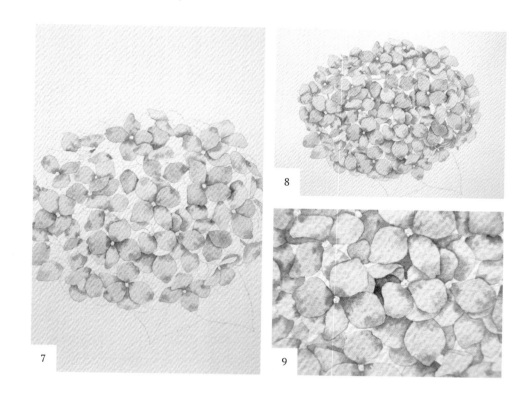

7. 계속해서 꽃잎들을 위와 같은 방법으로 채색한다. 수국은 꽃잎의 개수가 많은 꽃이기 때문에 한참 채색을 해도 아직 채색하지 않은 꽃잎이 남아 있을 수 있다. 천천히 한 잎씩 채색한다.

8. 꽃잎의 스케치가 되어 있는 부분은 모두 1~5번과 같은 과정으로 채색한다. 채색할수록 뒤로 겹쳐지는 꽃잎이 많아지기 때문에 음영이 많이 들어가게 된다. 진하게 보일 수 있으나 음영이 표현되는 자연스러운 모습이다. 꽃잎의 형태가 없는 부분들만 비어 있도록 한다.

9. 비어 있는 부분들은 뒤쪽에 겹쳐 있는 꽃잎이 있는 부분이다. 앞에 있는 꽃잎들에 가려서 형태가 보이지는 않는다. 실제로는 다른 꽃잎과 같은 푸른색이겠지만 안쪽에 있기 때문에 음영이 생기면서 어둡게 보인다. 보라색과 울트라마린, 라벤더, 블루 그레이 색을 섞어가며 채색해준다. 예시 사진과 같이 어둡게 음영을 넣어준다. 물과 물감을 많이 섞은 뒤 2호 붓으로 채색한다. 똑같은 색으로 면적을 모두 채우지 말고 예시처럼 작은 부분이라도 물감과 물의 농도 변화를 주면서 채색한다.

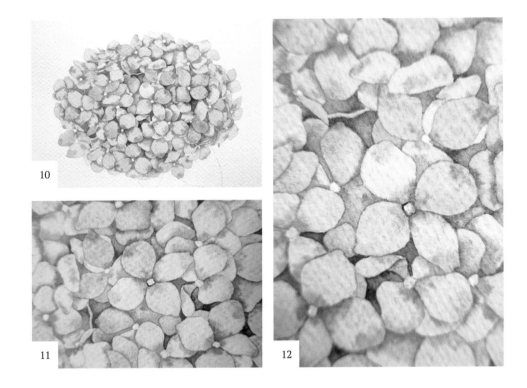

10. 비어 있는 부분 모두 음영을 넣어준다. 예시 사진을 보면 비어 있는 부분 중에서도 꽃의 중심 부분은 선명하게 어둡고 외곽은 살짝 음영만 들어갔다. 둥그런 모양인 수국의 음영은 중심 부분이 가장 진하기 때문에 중심은 선명하게 채색하고 주변은 색을 조금씩 빼면서 채색한다.

11. 꽃이 모두 마르면 디테일을 그린다. 수술의 외곽을 000호 붓으로 그려준다. 블루 그레이와 울트라마린을 섞은 뒤 물의 양을 조금만 섞어서 그린다. 수술이 또렷하게 보인다.

12. 000호 붓을 사용해 수술의 외곽 테두리를 풀어준다. 전부 다 풀지 않고 오른쪽 아랫부분만 수술 안쪽으로 풀어준다. 왼쪽 위는 종이 그대로 비워둔다. 수술에 음영이 들어가면서 입체적으로 보인다.

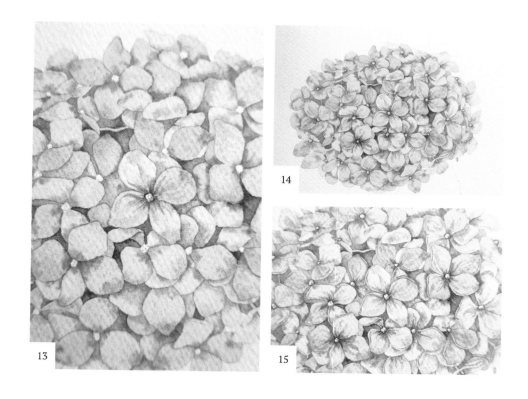

13. 블루 그레이와 라벤더색을 사용해 꽃잎에 결을 넣어준다. 000호 붓을 사용해 굵은 선, 얇은 선, 긴 선, 짧은 선을 섞어가면서 넣어준다. 꽃잎보다 한 톤만 진한 색으로 그려준다. 색이 진해지면 어색하게 보인다. 얇은 선이 안 그려지면 물을 수건에 대서 덜어주고 그린다. 수술과 가까워지는 부분은 울트라마린을 조금 섞어 선명하게 꽃잎 결을 넣어준다.

 Tip) 둥그런 모양의 수국은 중심 부분이 가장 선명하게 보이기 때문에 중심에 있는 꽃들은 꽃잎 결을 선명하게 그려주고 주변 꽃들은 색을 조금씩 빼면서 그려준다.

14. 모든 수술과 꽃잎은 11~13번과 같은 과정으로 그려준다.

15. 꽃잎의 두께를 표현해야 하는 부분은 라벤더와 블루 그레이 색을 섞어가며 000호 붓으로 그려준다. 도톰한 잎이 표현된다. 물의 양을 조금만 사용한다.

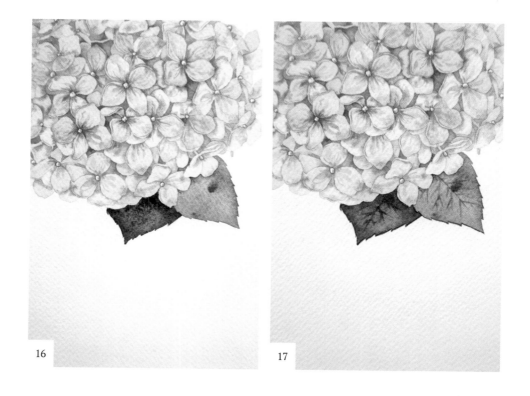

16

17

16. 4호 붓과 2호 붓을 사용해 잎을 채색한다. 오른쪽 잎을 먼저 채색한다. 초록색에 물의 양을 넉넉하게 사용해서 잎을 채색한다. 초록색에 보라색을 살짝 섞어 어둡게 만든 뒤 잎에 채색한 초록색이 마르기 전에 꽃과 맞닿는 부분에 찍어준다. 꽃의 그림자를 표현한다. 오른쪽에 있는 잎사귀가 모두 마르면 왼쪽에 있는 잎사귀를 채색한다. 진한 초록색으로 채색한다. 앞에 있는 잎과 맞닿는 부분은 초록색에 보라색을 섞어 어둡게 만든 뒤 음영을 넣어준다. 잎이 마르기 전에 맞닿는 부분에 진한 색을 찍어준다.

17. 잎이 모두 마르면 잎맥을 그린다. 초록색에 보라색을 섞어서 어두운 초록색을 만든다. 조색한 색에 물을 섞어 잎사귀 색보다 한 톤 진한 색을 만들어 잎맥을 그려준다. 잎사귀 앞에 두께를 표현할 진한 초록색의 라인을 그려준다. 000호 붓을 사용한다. 수국이 모두 완성되었다.

Chapter 04

은은한 아름다움으로
피어나는 가을꽃들

———

숲의 나무들이
알록달록 단풍 옷으로 갈아입는 가을날,
선선한 바람을 맞으며
초록 나뭇잎들의 빈자리를 채우러
피어나는 가을꽃들이 있다.

단풍잎
Fall foliage

★★☆☆☆

길거리 곳곳이 알록달록한 가을날, 단풍을 그리지 않으면 섭섭하다. 사계절이 흘러감에 따라 자연스럽게 색을 바꿔 입는 나뭇잎이다. 나뭇잎도 각자 취향이 있는지 다양한 색상으로 가을을 맞이한다. 나뭇가지에서 떨어진 단풍잎들을 종이 위로 옮겨보자.

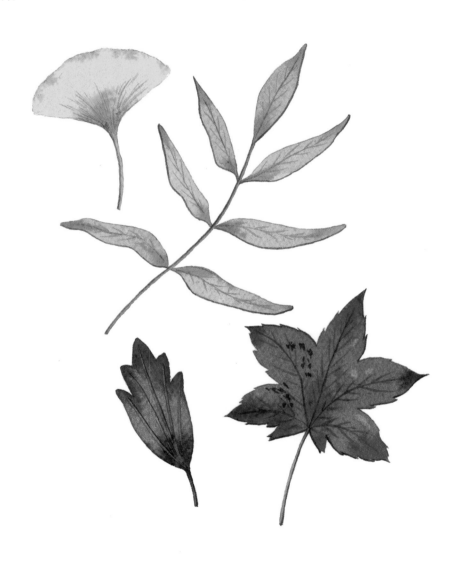

Color

 홀베인
퍼머넌트 옐로우 라이트

 홀베인
버밀리언 휴

홀베인
피롤 루비

홀베인
스칼렛 레이크

 홀베인
카드뮴 옐로우 오렌지

 홀베인
그린 그레이

 홀베인
리프 그린

 홀베인
옐로우 오커

· 종이
캔손헤리리지 코튼100% 중목

· 붓
틴토레토 000호, 2호, 4호

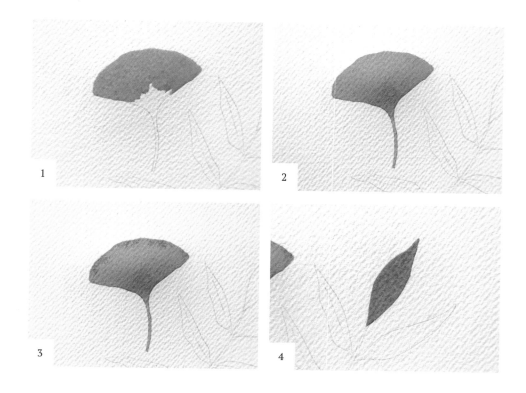

Tip) 여러 가지 단풍잎을 그릴 때는 한 가지를 완성하고 다음 나뭇잎을 그리면 시간이 오래 소요될 수 있다. 교차하면서 그리면 물감 말리는 시간을 줄일 수 있다.

1. 2호 붓으로 물과 노란색 물감을 넉넉하게 섞은 뒤 은행잎의 3/4 지점까지 채색한다.

2. 노란색 물감이 마르기 전, 노란색보다 물의 양을 조금 섞은 연두색으로 이어서 줄기까지 채색한다. 줄기는 000호 붓으로 바꾸어 채색한다. 연두색이 많이 번진다면 연두색에 물을 줄여준다.

3. 000호 붓에 물의 양을 줄인 귤색을 묻힌 뒤 은행잎의 노란색이 마르기 전에 잎 위쪽을 듬성듬성 찍어준다.

4. 2호 붓으로 물과 주황색 물감을 넉넉하게 섞은 뒤 나뭇잎을 채색한다.

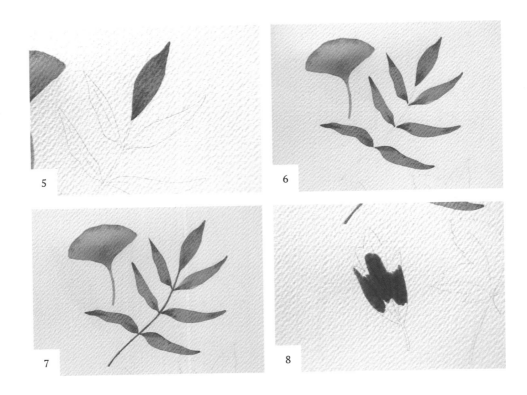

5. 000호 붓에 물의 양을 줄인 붉은색 물감을 묻힌 뒤 나뭇잎의 양 끝을 찍어준다.

6. 모든 잎사귀를 4, 5번과 같은 과정으로 채색한다.

7. 000호 붓에 물의 양을 줄인 붉은색을 묻힌 뒤 줄기를 채색한다.

8. 2호 붓을 사용해 옐로우 오커와 주황색을 섞은 색으로 잎사귀의 가운데 부분을 채색한다. 물의 양을 넉넉하게 사용한다.

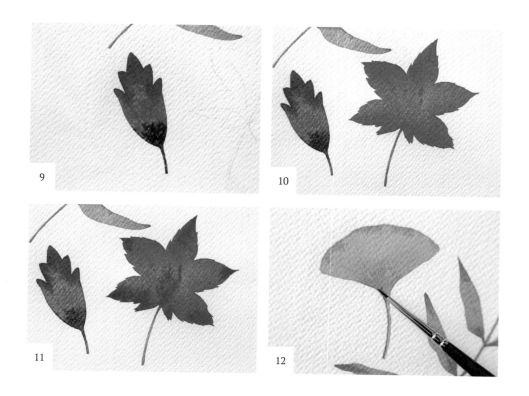

9. 8번에서 채색한 물감이 마르기 전에 나뭇잎의 위쪽은 붉은색으로, 아래쪽은 진한 초록색으로 채색한다. 물감에 물의 양이 너무 많으면 멀리 번질 수 있으니 주의하자.

10. 2호 붓으로 물과 붉은색 물감을 넉넉하게 섞은 뒤 단풍잎을 채색한다. 뾰족한 부분을 예쁘게 채색하기 위해 넓은 면은 2호 붓으로 채색하고 외곽의 뾰족한 부분과 줄기는 000호 붓으로 바꿔서 채색한다.

11. 붉은색이 마르기 전에 물의 양을 줄인 진한 붉은색을 000호 붓으로 단풍잎 중간중간 찍어준다.

12. 나뭇잎의 색을 모두 채색했다. 물감이 모두 마르면 000호 붓으로 디테일을 그려준다. 물의 양을 줄인 연두색으로 은행잎의 세로 결을 그린다. 얇은 결을 다양한 길이로 그린다. 결의 끝이 뾰족해지도록 마지막에 붓끝을 들어 올리며 그린다. 줄기의 왼쪽은 진한 연두색으로 음영을 표현한다.

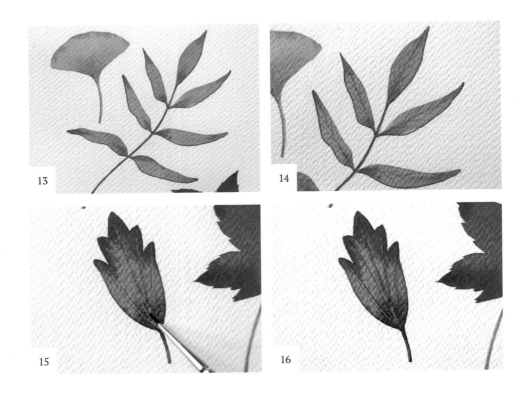

13. 000호 붓에 물의 양을 줄인 붉은색을 묻혀 잎사귀의 한쪽 면 외곽을 그린다. 두께를 표현한다. 줄기도 한쪽 면을 얇은 선으로 그려준다.

14. 잎사귀보다 한 톤 진한 붉은색에 물의 양을 줄인 뒤 잎맥을 그린다. 000호 붓을 사용한다. 물기가 많으면 세밀하게 표현이 안 된다. 색이 너무 진해지면 어색하게 보인다.

15. 000호 붓에 물기를 살짝 남기고 잎맥 부분을 문질러 색을 빼낸다. 붓에 색이 묻어나오기 때문에 붓을 헹구면서 반복해서 닦아낸다. 인조모를 사용하거나 지우개 붓으로 닦아내면 수월하다.

16. 닦아낸 부분이 모두 마르면 000호 붓을 사용해 닦아낸 부분의 오른쪽만 외곽선을 그린다. 물의 양을 줄인 붉은색으로 그린다.

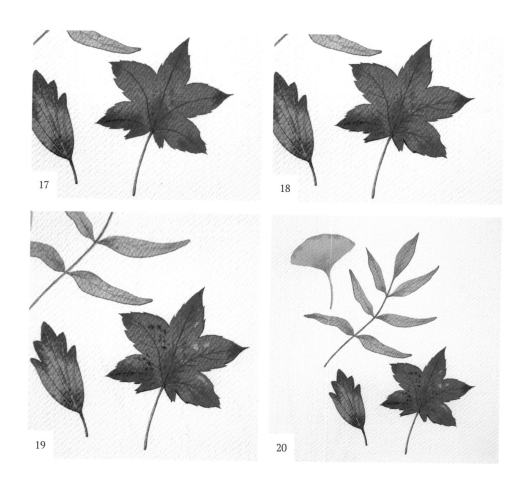

17. 단풍잎보다 한 톤 진한 붉은색으로 큰 잎맥을 그린다. 000호 붓에 물의 양을 줄인 붉은 물감을 묻혀 그린다. 큰 잎맥 주변의 작은 잎맥도 그려준다.

18. 단풍잎과 줄기의 오른쪽 외곽 선을 진한 붉은색으로 그려 두께를 표현한다. 전체를 다 그리면 테두리가 되기 때문에 한쪽 외곽만 그려야 한다.

19. 단풍잎의 중간중간을 물만 묻힌 붓으로 문지르거나 붉은색과 초록색을 섞은 진한 색으로 무늬를 그려 잎의 질감을 표현한다.

20. 단풍잎들이 완성되었다.

코스모스

Cosmos

★★★☆☆

살랑이는 꽃잎과 줄기가 보는 이의 마음도 흔들어놓는 것 같은 코스모스다. 태초에 하느님이 이 땅에 가장 먼저 만든 꽃이라고 한다. '가을' 하면 제일 먼저 떠오르는 꽃이기도 하다. 시원한 가을 공기를 떠올리며 코스모스를 그려 보면 어떨까?

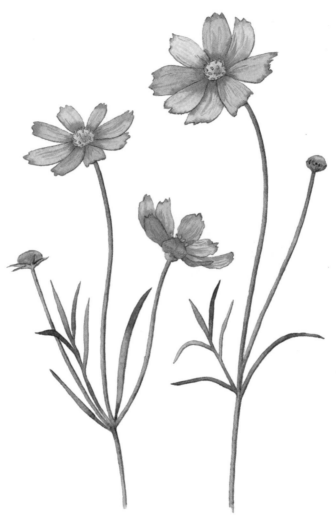

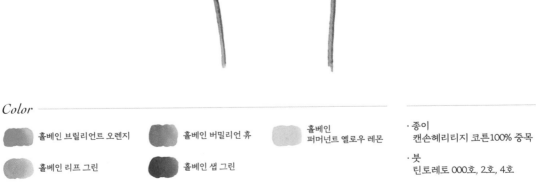

Color

홀베인 브릴리언트 오렌지

홀베인 버밀리언 휴

홀베인 퍼머넌트 옐로우 레몬

홀베인 리프 그린

홀베인 샙 그린

· 종이
캔손헤리티지 코튼100% 중목

· 붓
틴토레토 000호, 2호, 4호

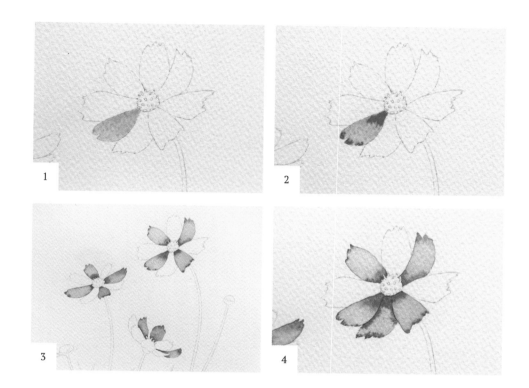

1. 4호 붓을 사용해 물을 많이 섞은 주황색을 꽃잎에 채색한다. 코스모스는 꽃잎이 얇은 꽃이기 때문에 물을 많이 섞어 여린 색감으로 채색한다.

2. 1번에서 채색한 물감이 마르기 전, 물의 양을 줄인 주황색을 꽃잎 안쪽과 바깥쪽에 찍어준다. 2호 붓을 사용한다. 같은 주황색이지만 물의 양에 따라 진하기가 다르게 표현된다.

3. 맞닿아 있는 꽃잎을 연이어 채색하면 번질 수 있기 때문에 예시 사진처럼 꽃잎 사이를 비워두면서 1, 2번 과정과 같이 꽃잎을 채색한다.

4. 채색한 꽃잎이 모두 마르면, 사이에 비워두었던 꽃잎을 채색한다. 물을 많이 섞은 주황색을 채색하고, 마르기 전에 물의 양을 줄인 주황색을 찍어준다. 옆에 붙어 있는 꽃잎과 구분되도록 하기 위해 꽃잎끼리 맞닿는 부분도 진한 주황색을 찍어준다.

125

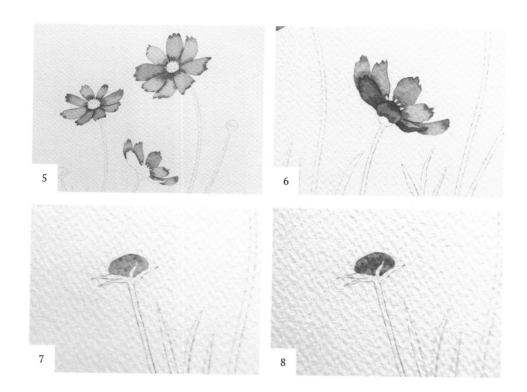

5. 사이에 있던 꽃잎을 모두 4번 과정과 같이 채색한다. 하단에 있는 옆면이 보이는 꽃
 의 앞쪽 꽃잎은 비워둔다.

6. 옆면을 보고 있는 꽃이기 때문에 앞쪽에 있는 꽃잎은 바깥 꽃잎으로 그림자가 생긴
 다. 진한 주황색에 물을 많이 섞어 채색한 뒤 물의 양을 줄인 진한 주황색으로 꽃잎
 양 끝을 찍어준다.

7. 주황색에 물을 많이 섞은 뒤 2호 붓을 사용해 꽃봉오리를 채색한다.

8. 꽃봉오리가 마르기 전에 물의 양을 줄인 주황색을 가운데 부분에 찍어준다. 000호
 붓을 사용한다.

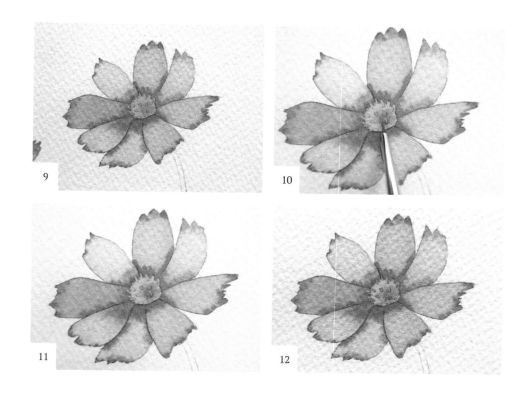

9. 수술을 노란색으로 채색한 뒤 오른쪽 아랫부분은 물의 양을 줄인 노란색으로 찍어주어 음영을 만들어준다. 000호 붓을 사용한다.

10. 수술의 돌기를 제외하고 수술의 오른쪽 아랫부분을 옅은 주황색(노란색 + 주황색)으로 채색한다. 000호 붓을 사용한다.

11. 주황색이 노란색 수술과 자연스럽게 섞이도록 물만 묻힌 000호 붓으로 주황색의 외곽을 문질러 그러데이션한다.

12. 수술에 있는 돌기를 노란색으로 그려준다. 000호 붓을 사용한다. 물과 물감을 조금만 사용한다.

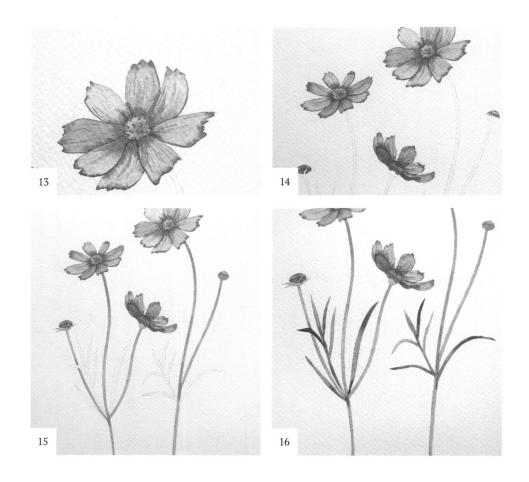

13. 000호 붓을 사용해 꽃잎의 결을 그려준다. 물의 양을 줄인 뒤 꽃잎보다 한 톤 진한 주황색으로 세로 결을 그린다. 굵은 선, 얇은 선, 긴 선, 짧은 선들을 섞어가며 그린다. 꽃잎의 두께를 표현하기 위해 꽃잎의 오른쪽 외곽을 주황색으로 얇게 그려준다. 술과 가까운 부분은 진한 주황색을 사용해서 그려주면 음영이 더 또렷하게 표현된다.

14. 모든 꽃잎을 위와 같이 그린다.

15. 2호 붓을 사용해 물을 넉넉하게 섞은 연두색으로 줄기를 채색한다.

16. 물의 양을 넉넉하게 사용한 연두색과 초록색을 섞어가며 잎사귀를 채색한다.

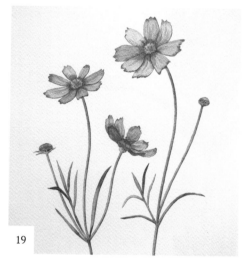

17. 000호 붓을 사용해 줄기의 오른쪽을 초록색으로 얇게 그려 음영을 넣어준다.

18. 물만 묻힌 붓으로 문질러 줄기의 초록색이 연두색과 자연스럽게 연결되도록 그러
데이션한다.

19. 코스모스가 완성되었다.

용담화
Gentian
★★★☆☆

신비하고 매력적인 보랏빛과 푸른빛이 함께 공존하고 있는 용담화다. 올곧은 줄기에 꽃과 잎사귀가 소담스럽게 피어 있다. 보라색은 물을 많이 쓸수록 특유의 신비로운 느낌이 잘 표현된다. 적절한 물과 물감의 양을 섞어가며 용담화를 그려보자.

Color

 홀베인 울트라마린 딥

 올드홀랜드
시나바 그린 라이트 엑스트라

 다니엘 스미스
울트라마린 바이올렛

 시넬리에
크롬 옥시드 그린

· 종이
캔손헤리티지 코튼100% 중목

· 붓
틴토레토 000호, 2호, 4호

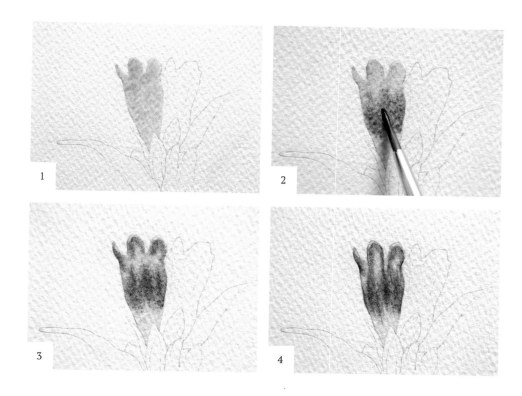

1. 넉넉한 물에 물감을 조금만 사용해서 여린 보라색을 만든 뒤 꽃 전체를 채색한다. 4
 호 붓으로 채색한다.

2. 1번의 물감이 마르기 전에, 물의 양을 줄인 보라색을 꽃의 중간 부분에 채색한다. 보
 라색 물감에 물의 양이 많으면 색이 많이 번지게 되니 주의하자. 2호 붓을 사용한다.

3. 물감이 마르기 전에, 000호 붓에 물의 양을 줄인 보라색을 묻힌 후 꽃 위쪽과 가운데
 부분에 음영을 넣어준다. 꽃의 윗부분은 외곽에서 1~2mm 안쪽으로 떨어진 부분에
 음영을 넣어 꽃잎의 도톰한 입체감을 만들어준다.

4. 물이 마르려고 하거나 말랐을 때 000호 붓에 물의 양을 줄인 보라색과 울트라마린
 색을 섞는다. 꽃잎 외곽과 안쪽에 한 번 더 음영을 넣어주고 세밀하게 세로로 꽃잎
 결을 그린다.

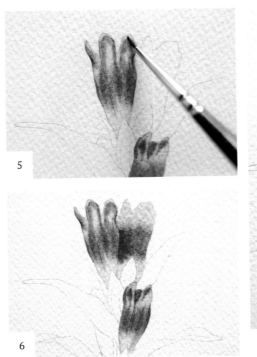

5. 물이 마르기 전에 채색해 물감이 번져 색이 진해진 부분이 있다면, 물이 마른 다음 붓에 물을 살짝만 묻혀 문지른다. 그리고 색을 닦아낸다. 앞쪽에 있는 꽃들을 위와 같은 방법으로 채색한다.

6. 뒤쪽으로 겹쳐 있는 꽃을 그릴 때는 위와 같은 방법으로 그리면서, 앞서 그린 꽃과 맞닿는 부분만 울트라마린 색을 꽃의 중간 부분 음영 넣을 때 찍어준다. 앞에 있는 꽃보다 색을 진하게 채색하면 꽃끼리 분리되어 보이고 음영도 만들어진다.

7. 아직 피어나지 않은 봉오리를 채색한다. 넉넉한 물에 물감을 조금만 사용해 여린 보라색을 만든 뒤 봉오리 전체를 채색한다. 2호 붓으로 채색한다.

9

10

8

8. 7번에서 채색한 물감이 마르기 전에 봉오리의 오른쪽 부분에 물의 양을 줄인 보라색으로 음영을 넣어준다. 왼쪽 외곽도 000호 붓을 사용해 얇게 보라색으로 채색한다. 물감이 거의 마르면 000호 붓을 사용해 물의 양을 줄인 보라색과 울트라마린을 섞어가며 꽃잎이 겹쳐진 모양으로 음영을 넣어준다.

9. 봉우리들을 모두 채색했다면 초록색에 물을 많이 섞어 잎사귀 전체를 채색한다. 4호 붓으로 채색한다.

10. 물감이 마르기 전에 잎사귀에서 줄기 쪽 끝은 물의 양을 줄인 초록색을, 바깥쪽은 연두색을 찍어준다.

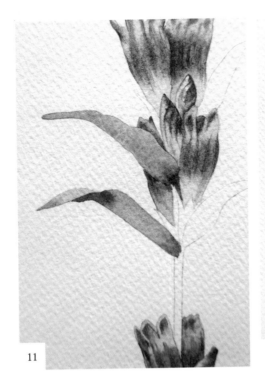

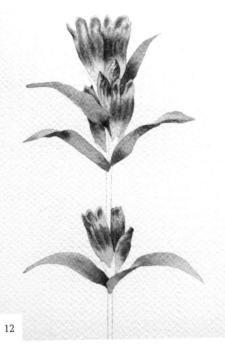

11

12

11. 꺾여 있는 잎사귀는 물을 많이 섞은 초록색으로 채색한 뒤, 양 끝은 물의 양을 줄인
초록색을 찍어준다. 가운데 부분은 연두색을 찍어준다. 잎사귀가 꺾이면서 생기는
음영을 표현한다. 채색한 부분이 완전히 마르면 연두색으로 잎의 바깥 면을 채색한
다. 끝 쪽은 물의 양을 줄인 연두색을 찍어준다. 2호 붓을 사용한다.

12. 잎사귀를 모두 위와 같이 채색한다.

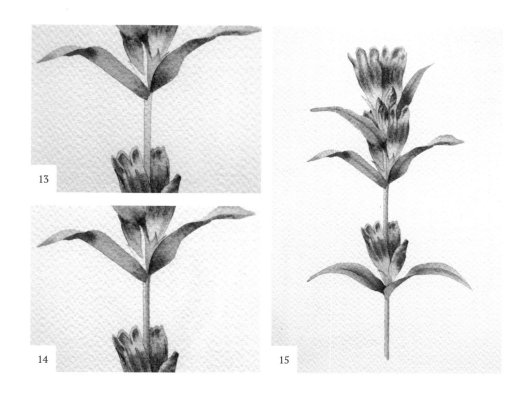

13. 2호 붓을 사용해 물과 물감을 넉넉하게 섞은 뒤 꽃받침과 줄기를 연두색으로 채색한다.

14. 물감이 모두 마르면 줄기의 오른쪽에 옅은 초록색을 넣어 음영을 만든다. 물만 묻힌 붓으로 경계선을 풀어 자연스럽게 만들어준다. 꽃받침도 옅은 초록색으로 외곽에 음영을 넣어준다.

15. 비어 있는 줄기와 꽃받침을 14번 과정과 같이 그려준다. 그리고 잎사귀 중심에 흐리게 잎맥을 넣는다. 용담화가 완성되었다.

하이페리쿰
Hyperycum
★★★☆☆

하이페리쿰은 '금사매'라는 우리나라 이름을 가지고 있는 식물이다. 노란색의 꽃을 피우며 꽃집에서 꽃보다는 열매를 더 많이 볼 수 있다. 동그란 모양이 아니라 위가 살짝 뾰족한 모양의 하이페리쿰 열매는 동그란 모양의 열매보다 형태 잡기가 조금 더 수월하다.

Color

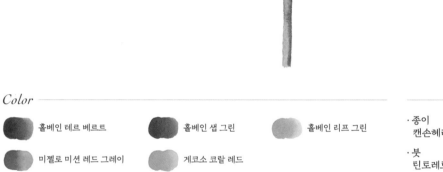

홀베인 테르 베르트

홀베인 샙 그린

홀베인 리프 그린

미젤로 미션 레드 그레이

게코소 코랄 레드

· 종이
캔손헤리리지 코튼100% 중목

· 붓
틴토레토 000호, 2호, 4호

Tip) 작은 열매를 그릴 때는 색이 많이 번지거나 또는 번지지 않는 경우가 생길 수 있다. 물감이 너무 많이 번지면 물기가 살짝 있는 깨끗한 000호 붓으로 닦아내서 색을 빼내고, 물감이 번지지 않으면 물기가 살짝 있는 000호 붓으로 문질러서 색을 풀어준다. 닦아내거나 번지게 하는 것 모두 물기가 있는 붓으로 문지르는 것이지만, 살짝 문지르면 색이 풀어지고 오랫동안 계속 문지르면 닦이게 된다.

1. 열매 하나에 2호 붓으로 물 칠을 한다. 물이 너무 많으면 물감을 찍었을 때 색이 많이 번지게 된다. 물의 양이 적으면 금세 말라 물감이 번지지 않는다. 촉촉한 정도의 물 양을 칠한다.

Tip) 열매만 따로 연습을 한 뒤 그리는 것을 추천한다. 이렇게 반복해서 같은 모양을 그리는 그림은 그릴수록 감이 잡힌다. 그렇기 때문에 가운데 있는 열매부터 그리지 말고 주변 열매를 그린 다음 중심의 열매를 그리는 것도 좋은 방법이다. 주인공인 중심의 열매가 가장 예쁘게 그려질 것이다.

2. 물이 마르기 전에 000호 붓을 사용해 산홋빛 핑크색을 윗부분에 채색한다. 종이에 물이 칠해져 있기 때문에 물감에 물의 양을 많이 섞지 않는다. 예시 사진처럼 가운데 부분을 비워두고 주변만 채색한다. 비워진 부분은 빛을 받는 곳이다. 물감이 번져 하얀 부분이 생기지 않았다면 깨끗한 000호 붓으로 닦아낸다. 빛이 오는 방향이 같기 때문에 모든 열매의 빈 공간은 같은 위치에 남겨둔다.

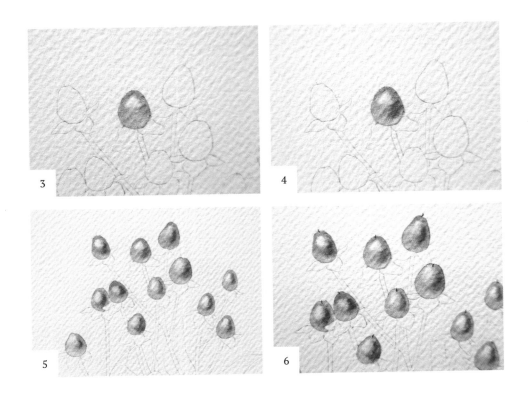

3. 물이 마르기 전에 산홋빛 핑크색과 레몬색을 섞어 열매의 아랫부분을 채색한다. 앞서 채색한 산홋빛 핑크색과 자연스럽게 섞이도록 한다. 섞이지 않으면 물만 살짝 묻힌 000호 붓으로 경계를 살살 문지른다.

4. 열매가 마르기 전에 오른쪽 옆을 진한 다홍색으로 찍어주어 음영을 넣는다. 000호 붓을 사용해 물의 양을 줄여 채색한다. 음영을 넣기 전, 열매의 물감이 말랐다면 완전히 마를 때까지 기다렸다가 다시 한 번 물 칠을 하고 음영을 넣어준다.

5. 나머지 열매들도 1~4번과 같은 과정으로 채색한다. 채색하다 보면 어떤 열매는 산홋빛 핑크색이 많이 들어가고 어떤 열매는 레몬색이 더 많이 들어갈 수 있다. 자연에서 온 열매이기 때문에 자연스러운 표현이다.

6. 다홍색과 초록색을 조색한 뒤 열매 끝부분을 그려준다. 000호 붓을 사용해 물의 양을 줄여서 그린다.

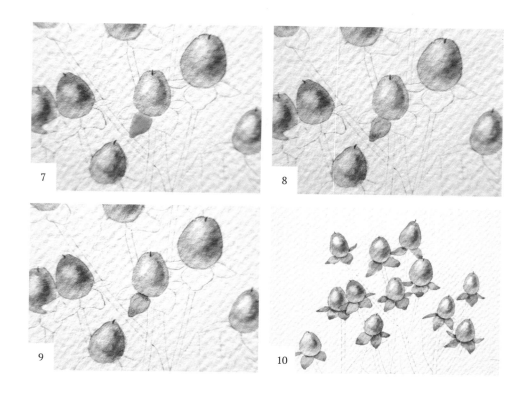

7. 열매 아래의 꽃받침을 그린다. 2호 붓을 사용해 물을 넉넉하게 섞은 연두색으로 꽃받침을 채색한다.

8. 연두색이 마르기 전에 물의 양을 줄인 초록색을 000호 붓으로 꽃받침 아랫부분에 찍어준다.

9. 연두색이 마르기 전에 물의 양을 줄인 색(다홍색 + 초록색 조색)을 열매와 맞닿는 부분에 000호 붓으로 찍어준다.

10. 모든 꽃받침을 7~9번 과정과 같이 채색한다. 꽃받침끼리 겹치는 부분은 뒷부분을 다홍색과 초록색을 섞은 색으로 음영을 넣어준다. 9번 과정에서 물감이 마르기 전에 음영을 넣어준다.

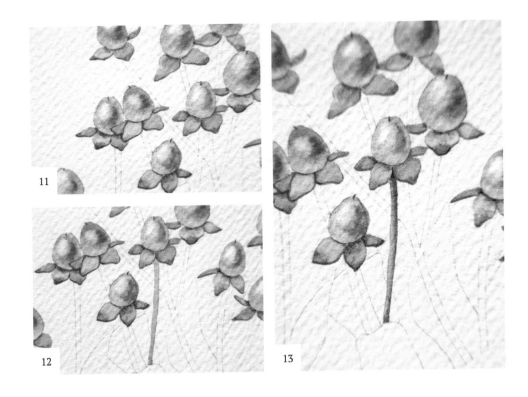

11. 꽃받침 외곽 한쪽 부분에 초록색으로 두께를 그린다. 000호 붓으로 물의 양을 줄여서 그린다. 외곽 전부를 그리지 말고 한쪽만 그려야 두께처럼 보인다.

12. 줄기를 연두색으로 채색한다. 물과 물감의 양을 넉넉하게 사용해서 2호 붓으로 채색한다.

13. 줄기의 연두색이 마르기 전에 초록색과 다홍색을 사용해 음영을 넣어준다. 줄기의 오른쪽 부분을 어둡게 채색한다. 000호 붓을 사용해서 물의 양을 줄인 뒤 얇게 그린다. 꽃받침 아래나 잎사귀 위쪽도 그림자가 생기기 때문에 어둡게 음영을 넣는다. 줄기가 얇아 색이 많이 섞이면 연두색이 마른 다음에 음영을 넣어도 괜찮다.

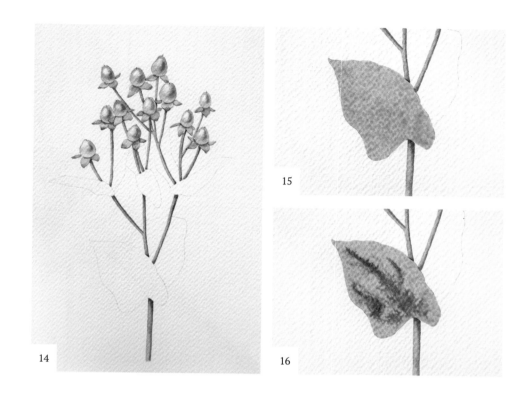

14. 남은 줄기들도 12, 13번 과정과 같이 채색한다. 채색하다 보면 어떤 줄기는 초록색 음영이 많고 어떤 줄기는 다홍빛 음영이 많을 수 있다. 다양한 색감이 더 생동감을 준다.

15. 잎사귀를 채색한다. 앞쪽 잎사귀를 연두색과 초록색을 섞어가며 채색한다. 물과 물감을 넉넉하게 사용해서 4호 붓으로 채색한다.

16. 잎사귀가 마르기 전에 초록색 터치를 넣어준다. 물의 양을 줄인 물감으로 채색한다. 물이 많으면 터치가 번지게 된다. 2호 붓을 사용한다.

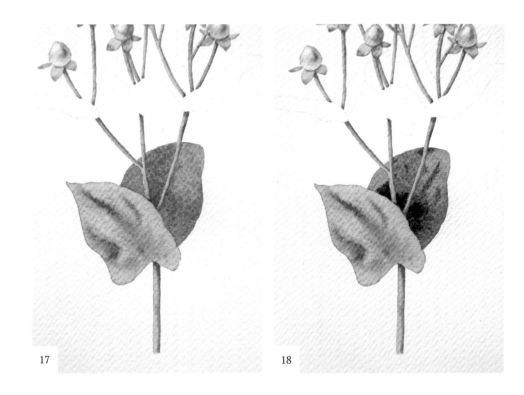

17 17 18

17. 앞에 있는 잎사귀가 완전히 마르면 뒤쪽에 있는 잎사귀를 채색한다. 초록색으로 잎
사귀 전체를 채색한다. 물과 물감을 넉넉하게 사용해서 4호 붓으로 채색한다.

18. 잎사귀가 마르기 전에 초록색과 다홍색을 섞은 색으로 터치를 넣어준다. 물의 양을
줄인 물감으로 채색한다. 물이 많으면 터치가 번지게 된다. 2호 붓을 사용한다. 앞의
잎사귀와 맞닿는 부분도 같은 색으로 음영을 넣어준다.

19

20

19. 비어 있는 잎사귀를 모두 15~18번의 과정과 같이 채색한다.

20. 잎사귀가 모두 마르면 초록색으로 잎사귀의 두께를 표현한다. 잎사귀의 한쪽 외곽
테두리만 물의 양을 줄인 초록색으로 000호 붓을 사용해 그려준다. 하이페리쿰이
완성되었다.

장미
Rose
★★★★☆

꽃의 여왕은 누가 뭐라고 해도 장미가 아닐까? 가시가 있어 가까이 다가가기 어려울 때도 있지만, 그 가시는 누군가를 공격하려는 것이 아니라 스스로를 보호하려고 뾰족하게 세운 것이리라. 아름다운 자태와 향기로 장미는 우리에게 행복을 선사한다. 영원히 시들지 않을 장미를 함께 그려보자.

Color

 홀베인
존 브릴리언트 넘버1

 홀베인
존 브릴리언트 넘버2

 홀베인
그레이 오브 그레이

 홀베인 섀도 그린

· 종이
캔손헤리티지 코튼100% 중목

· 붓
틴토레토 000호, 2호, 4호

144

1

2

Tip) 하얀 톤의 장미이기 때문에 어두워지지 않도록 주의하자. 가장 밝은 부분은 종이 그대로 비워둔다. 어두운 부분도 생각한 것보다 진하지 않게 채색한다. 장미는 피어나면서 뒤로 꽃잎이 뒤집어지는 모양이다. 그래서 꽃잎의 앞면과 바깥 면이 보이는 잎들이 있다. 이런 경우 뒤집어진 부분을 더 밝게 그린다.

Tip) 하얀색의 어두움 표현은 보통 회색이다. 하지만 하얀 꽃을 그릴 때 어두운 부분을 회색으로만 채색하면 꽃이 칙칙해 보일 수 있다. 이 책에서는 회색과 미색을 섞어가며 노르스름한 느낌이 나도록 채색한다. 핑크 톤이나 연두 톤으로 채색해도 좋다.

1. 장미는 꽃의 중심 부분의 음영이 진하다. 중심 부분부터 채색을 시작한다. 영역이 좁기 때문에 000호 붓과 2호 붓을 번갈아가면서 사용한다. 물과 물감의 양을 줄인 미색으로 채색한다. 꽃잎이 분리되어 보이도록 색의 농도를 다르게 해서 채색한다.

2. 꽃잎이 여러 개가 겹쳐 있어 헷갈릴 수 있다. 각 꽃잎의 외곽은 종이 그대로 비워두고 밝은 미색에서 진한 미색으로 음영을 넣어준다. 깊은 음영은 회색을 섞어 어두운 색을 만든다. 물과 물감을 조금씩 섞어가며 2호 붓으로 채색한다. 외곽이 비어 있기 때문에 꽃잎끼리 분리되어 보인다.

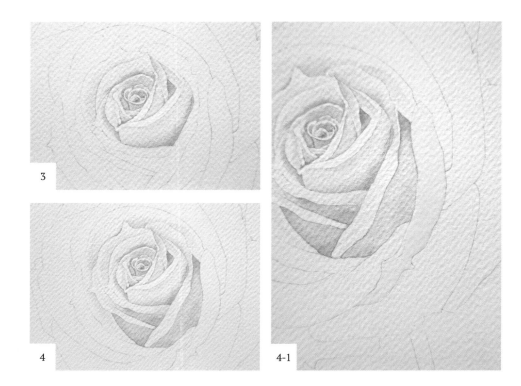

3. 조금씩 꽃잎의 면적이 넓어지면서 하나의 면에 밝은 부분과 중간 부분, 어두운 부
 분들이 함께 생기게 된다. 물감이 마르기 전에 색들을 섞어가며 자연스럽게 그러데
 이션시킨다. 물기가 있는 붓으로 문질러가면서 색을 섞어준다. 2호 붓을 사용한다.

4. 왼쪽 위로 갈수록 밝은 미색으로 꽃잎을 채색한다. 그림자가 생기는 오른쪽 아랫부
 분은 미색에 회색을 섞어 음영을 넣어준다. 앞서 채색한 꽃잎들과 다르게 뒤쪽의
 꽃잎들이 뒤로 뒤집어지는 형상을 가지고 있다.

4-1. 꽃잎에 물을 칠한다. 촉촉할 정도의 양을 칠한다. 4호 붓을 사용한다.

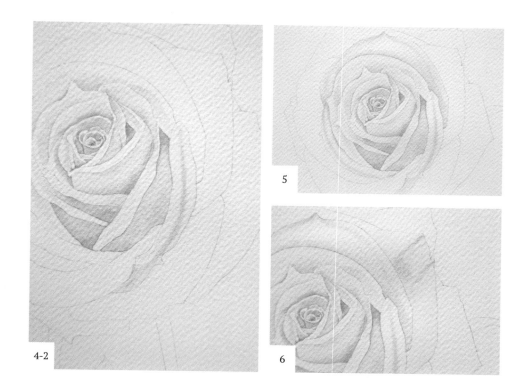

4-2. 물이 마르기 전에 물의 양을 줄인 미색을 꽃잎의 중간 부분에 길게 채색한다. 물감
에 물의 양이 많으면 멀리 번질 수 있으니 주의하자. 2호 붓을 사용한다. 꽃잎이 뒤
집혀 있는 것처럼 보인다.

5. 4-1, 4-2번 과정과 같이 주위 꽃잎에 뒤집혀지는 음영을 넣어준다.

6. 외곽의 꽃잎들은 뒤집혀지면서 꽃잎의 중간 부분이 뾰족하게 세워진다. 그 부분을
표현한다.

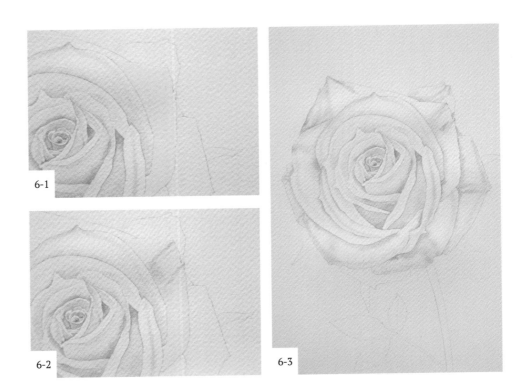

6-1. 꽃잎에 물을 칠한다. 촉촉할 정도의 양을 칠한다. 4호 붓을 사용한다.

6-2. 물이 마르기 전에 물의 양을 줄인 회색을 꽃잎의 중간 부분에 세로 방향으로 채색한다. 물의 양이 많으면 멀리 번질 수 있으니 주의하자. 2호 붓을 사용한다.

6-3. 물이 마르기 전에 앞서 채색한 회색이 흐리다면 한 번 더 입혀주고 왼쪽에 꽃잎과 맞닿는 부분은 미색으로 음영을 넣어준다. 2호 붓을 사용한다. 물감에 물의 양을 줄여서 그린다.

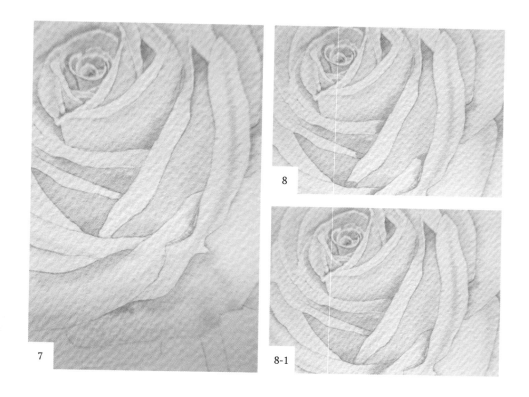

7. 외곽에 있는 꽃잎들을 4, 6번 과정을 섞어가며 채색한다.

8. 장미의 꽃잎 끝이 다른 꽃잎 안으로 들어가며 음영이 생긴다. 놓치기 쉬운 부분
 이다.

8-1. 안쪽으로 맞닿는 부분에 물과 물감의 양을 줄인 미색 또는 회색을 채색한다. 2호 붓
 을 사용한다.

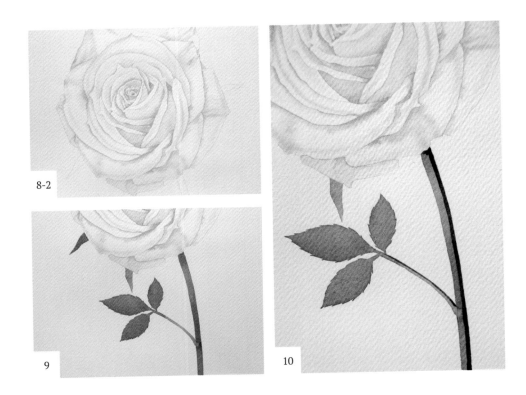

8-2. 물기만 있는 붓으로 색을 풀어준다. 2호 붓을 사용한다. 지은이는 설명을 위해 여러 곳에 한꺼번에 색을 칠하고 풀어주었지만, 8번 과정을 한 곳씩 따로 해주는 것이 좋다. 이렇게 겹치는 부분 모두 음영을 넣어준다.

9. 줄기와 잎사귀에 초록색을 채색한다. 물과 물감을 넉넉하게 사용해서 2호 붓으로 채색한다.

10. 물의 양을 줄인 초록색을 줄기의 오른쪽 면에 채색한다. 2호 붓으로 채색한다.

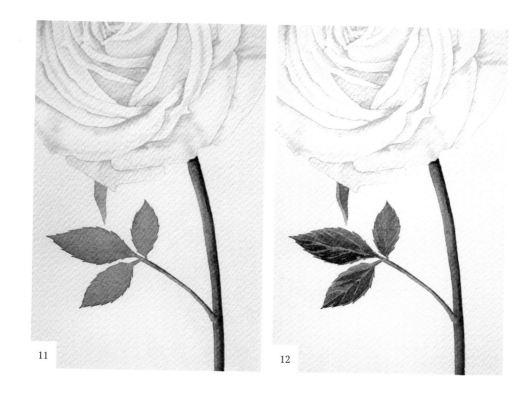

11. 물기만 있는 2호 붓으로 초록색을 문질러서 줄기와 자연스럽게 그러데이션시킨다.

12. 잎사귀가 완전히 마르면 잎사귀보다 한 톤만 진하게 초록색을 만들어 잎사귀에 잎
맥을 그려준다. 2호 붓을 사용한다. 장미가 완성되었다.

프로테아
Protea
★★★★☆

남아프리카공화국의 국화인 프로테아는 반듯한 자태와 크기 때문에 단번에 눈에 띄는 꽃이다. 그래서 함께 있는 꽃다발에서 프로테아가 시선을 가장 먼저 사로잡는 것 같다. 절화도 한 달 정도 살아 있어 오래 두고 볼 수 있는 꽃이다. 단단하고 결이 곧은 꽃잎들을 볼 때마다 기품 있는 여왕이 떠오른다. 1~2m까지 자라나는 탓에 킹 프로테아 또는 자이언트 프로테아라고도 불린다.

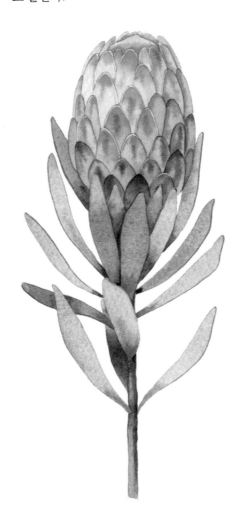

Color

 게코소
코랄 레드

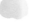 게코소 스칼렛

게코소
브릴리언트 옐로우

 미젤로 미션
블루 그레이

 홀베인
테르 베르트

홀베인
미네랄 바이올렛

 홀베인
반다이크 브라운

· 종이
샌더스워터포드 코튼100% 중목

· 붓
틴토레토 000호, 2호, 4호

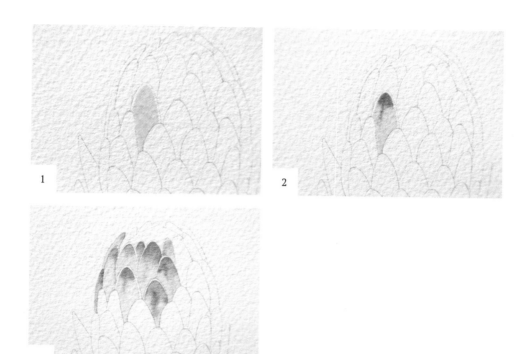

Point) 프로테아는 비슷하게 생긴 꽃잎이 반복적으로 꽃을 감싸고 있다. 또한 전체적인 형상이 원기둥의 형태를 가지고 있다. 그렇기 때문에 같은 기법으로 꽃잎을 반복해서 그리되 빛에 따라 꽃잎마다 색감을 다르게 그린다. 우리는 빛이 왼쪽에서 온다고 가정하고 왼쪽 상단은 밝은 코랄색에서 시작해 오른쪽 하단으로 올수록 진한 코랄색이 되게 채색한다.

1. 꽃잎 하나에 물감은 조금, 물은 많이 섞은 옅은 코랄색을 채색한다. 4호 붓으로 채색한다. 꽃잎의 위쪽 외곽 1mm 정도 여백을 두고 채색한다. 1mm의 여백은 꽃잎의 두께다. 물의 양이 많으면 물감이 멀리 번질 수 있다. 촉촉한 정도로 칠한다.

2. 물이 마르기 전에 물의 양을 줄인 코랄색을 꽃잎의 위쪽에 찍어준다. 그리고 붓을 세워 가운데 선을 그려준다. 2호 붓으로 그린다. 프로테아는 꽃잎의 위쪽 색이 더 선명하다. 물감에 물의 양이 많으면 멀리까지 색이 번지게 되니 주의하자.

3. 1, 2번과 같은 방법으로 다른 꽃잎들을 채색한다. 꽃잎 외곽에 여백이 있기 때문에 바로 옆의 꽃잎부터 연결해서 그린다. 왼쪽 상단이 밝은 부분이지만 꽃잎끼리 맞닿는 부분에서 음영이 필요하다면 진한 코랄색(진한 핑크)을 함께 섞어 음영을 넣는다.

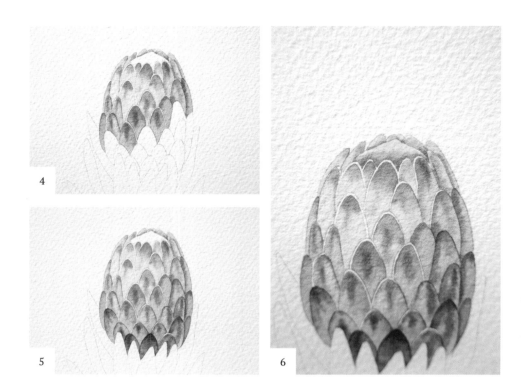

4. 오른쪽 아래로 갈수록 색을 진하게 만들어 음영을 넣어준다. 처음 꽃잎에 칠하는 물에 코랄색 물감을 더 섞어주고, 그 위에 찍어주는 코랄색에 조금 더 진한 코랄색 (진한 핑크)을 섞어준다.

5. 꽃의 오른쪽 아래로 내려오면서 더 진한 음영이 생긴다. 처음 칠하는 물에 짙은 코랄색 물감을 섞어 채색하고, 그 위에 찍어주는 코랄색에 보라색을 조금씩 섞어주면서 진한 색으로 채색한다. 오른쪽 하단의 꽃잎들은 보이는 각도로 인해 꽃잎 위쪽의 1mm 여백을 남겨두지 않은 꽃잎도 있다. 그럴 경우 바로 옆의 꽃잎을 채색하면 색이 번질 수 있다. 옆의 꽃잎이 마른 다음 채색한다. 꽃을 모두 채색한다.

6. 꽃의 상단 중심 부분을 코랄색으로 채색한다. 물과 물감을 넉넉하게 사용해서 2호 붓으로 채색한다. 윗부분은 위쪽 꽃잎보다 밝게, 아래로 올수록 진한 핑크색을 섞어 아래쪽 꽃잎보다 진하게 채색한다.

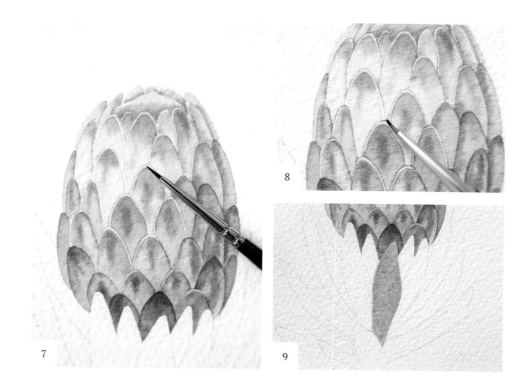

7. 1mm 정도의 여백으로 비워두었던 꽃잎의 두께 부분을 000호 붓을 사용해 색을 넣어준다. 물감의 양을 조금만 섞어 옅은 코랄색으로 채색한다. 꽃잎보다 밝은색으로 채색하며 종이의 하얀색 느낌만 없도록 하면 된다.

8. 000호 붓으로 꽃잎 사이에 디테일을 넣어준다. 꽃잎이 분리되어 보이지 않는 부분에 옅은 코랄색으로 틈새를 그려 넣는다. 꽃잎이 분리되어 보인다면 이 부분은 생략해도 좋다.

9. 잎사귀를 채색한다. 넉넉한 물을 사용해 초록색과 블루 그레이를 섞어 푸른빛이 나는 초록색을 만든다. 4호 붓을 사용한다.

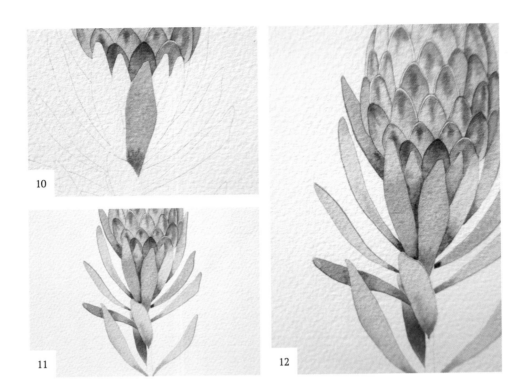

10. 잎사귀가 마르기 전에 위쪽 끝은 베이지색을 찍어주고 아래쪽은 초록색을 찍어주어 색감과 음영을 표현한다. 물의 양을 줄여서 색을 찍어준다. 2호 붓을 사용한다.

11. 잎사귀들을 9, 10번과 같은 과정으로 채색한다. 초록색과 블루 그레이를 여러 가지 비율로 섞어가면서 다양한 색으로 잎을 채색한다. 초록색을 많이 섞으면 초록 잎사귀 느낌이 강하고 블루 그레이를 많이 넣으면 푸른 느낌이 생긴다. 다양한 비율의 물감과 물 농도로 여러 색감의 잎사귀를 채색한다. 잎사귀끼리 분리되어 보이도록 하는 것이 포인트다.

12. 잎사귀의 한쪽 면에 음영을 넣어 두께를 표현한다. 000호 붓을 사용해 물과 물감의 양을 줄여 얇게 그린다. 초록색으로 채색한다. 물이 많으면 두껍게 그려질 수 있다. 물의 양을 줄이고 붓을 세워서 그린다.

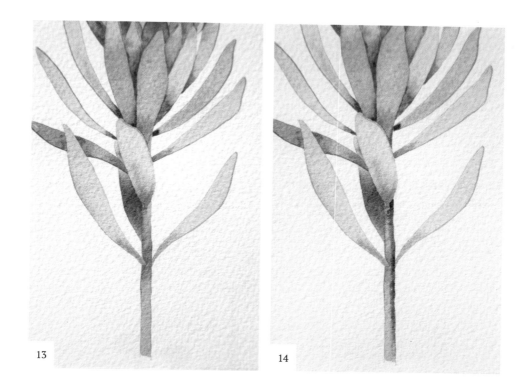

13. 베이지와 반다이크 브라운을 섞어가며 가지를 채색한다. 물과 물감을 넉넉하게 섞어 2호 붓으로 채색한다. 가지 안에서 두 가지 색을 듬성듬성 섞어서 채색한다.

14. 가지가 마르기 전에 오른쪽 부분에 물의 양을 줄인 반다이크 브라운을 찍어주어 음영을 넣어준다. 잎사귀와 맞닿는 부분도 찍어준다. 000호 붓을 사용한다. 프로테아가 완성되었다.

국화

Chrysanthemum

★★★★★

소박한 모습이지만 향기만큼은 그 어떤 꽃보다 오래 머무르는 꽃, 바로 국화다. 화려한 모습은 아니지만 소담한 모습이 보는 이의 마음을 풍성하게 한다. 추위에도 강한 국화는 겨울철이나 노지에서도 그 자태를 꽃피워 늘 우리 가까이에서 볼 수 있는 친근한 꽃이다.

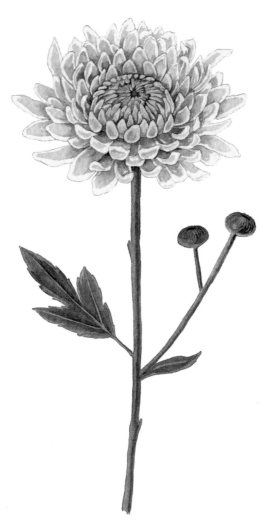

Color

홀베인 컴포즈 그린 홀베인 리프 그린 홀베인 섀도 그린

· 종이
 샌더스워터포드 코튼100% 중목

· 붓
 틴토레토 000호, 2호, 4호

158

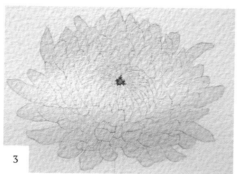

1. 물을 넉넉하게 섞은 옅은 연두색으로 꽃잎 전체를 채색한다. 물감의 양을 조금만
섞어 연둣빛만 만들어준다. 국화에서 가장 밝은 부분이 될 색이다. 4호 붓으로 채색
한다.

2. 앞서 채색한 옅은 연두색이 마르기 전에, 가운데 부분만 에메랄드 연두색을 찍어준
다. 물감에 물의 양을 줄인 뒤 찍어야 색이 멀리 번지지 않는다. 2호 붓을 사용한다.

3. 1, 2번 과정에서 채색한 물감이 완전히 마르면 꽃의 중심 부분부터 음영을 넣어준
다. 000호 붓을 사용해 꽃의 가운데 부분을 짙은 초록색으로 채색한다. 좁은 영역
이기 때문에 물과 물감을 조금만 사용한다.

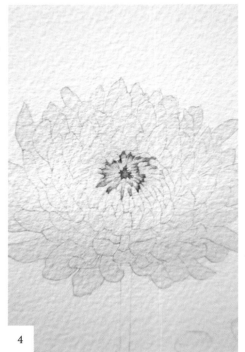 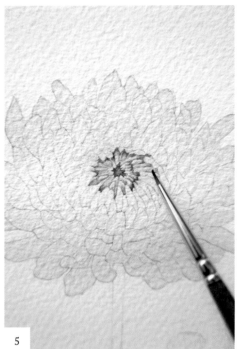

4. 꽃의 중심 부분은 여러 개의 꽃잎들이 가운데로 모여 있다. 서로 겹쳐 있기 때문에 꽃잎이 만나는 부분마다 음영이 생긴다. 바깥으로 나와 있는 꽃잎의 끝부분은 밝고, 뒤에 있는 꽃잎의 아래로 들어가는 반대편 부분은 음영이 생긴다. 쉽게 말하면 꽃잎의 앞쪽은 밝고 뒤쪽은 어둡다. 밝은 부분은 그대로 두고 어두운 부분만 짙은 초록색으로 음영을 넣은 뒤 물만 묻힌 붓으로 색을 풀어준다. 좁은 영역이기 때문에 물과 물감을 조금만 사용한다. 000호 붓을 사용한다.

5. 어두운 부분의 음영을 넣으면 꽃잎의 앞과 뒤가 분리되어 보인다. 꽃잎의 앞쪽인 밝은 부분도 꽃잎끼리 분리되어 보여야 하기 때문에 겹치는 부분을 에메랄드 연두색을 사용해 나누어준다. 물과 물감을 조금만 사용해서 000호 붓으로 그린다. 가장 밝은 부분은 칠하지 않는다.

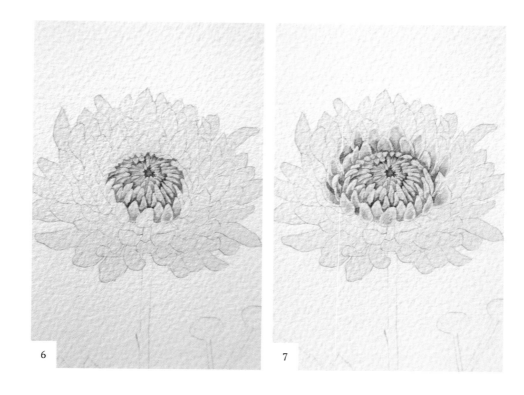

6 7

6. 점점 꽃잎의 크기가 커진다. 마찬가지로 꽃잎의 앞쪽은 밝게 두고 뒤쪽은 음영을 넣어준다. 짙은 초록색에 연두색을 섞어서 음영을 넣어준다. 꽃의 중심에서 멀어질 수록 음영의 초록색이 밝아진다. 물과 물감을 조금씩 섞어가며 색을 만든 뒤 000호 붓으로 채색한다. 음영을 넣은 뒤 붓을 깨끗하게 씻어 물기만 묻힌 붓으로 음영을 풀어준다.

7. 안쪽으로 모여 있던 꽃잎들이 바깥으로 펴지기 시작한다. 꽃잎의 두께를 표현하기 위해 꽃잎의 외곽에서 1mm 정도 비워두고 음영을 넣어준다. 외곽을 비워두고 연두 색으로 음영을 넣어준 뒤 물만 묻힌 붓으로 음영을 풀어준다. 그리고 이어서 꽃잎 의 아래쪽에 초록색으로 더 진한 음영을 넣어준다. 물과 물감의 양을 줄여서 사용 한다. 2호 붓을 사용한다.

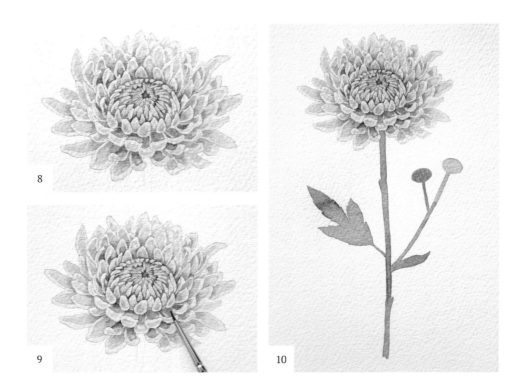

8. 꽃잎이 커질수록 꽃잎 하나하나에 입체감이 생긴다. 덩어리감이 생기도록 외곽을 비워두고 안쪽에 음영을 넣어준다. 음영을 위쪽은 연두색으로, 아래쪽은 초록색으로 넣어준다. 물과 물감을 조금씩 섞어서 2호 붓으로 채색한다. 꽃의 중심은 초록 느낌이 더 강하고 외곽으로 갈수록 연둣빛이 많이 보이도록 꽃잎을 모두 채색한다.

9. 꽃이 모두 채색되었다. 꽃에서 가장 중요한 것은 꽃 전체의 덩어리감과 꽃잎 하나하나가 분리되어 보이는 것이다. 꽃잎끼리 맞닿아 붙어 보이는 곳은 음영을 주어 분리시킨다. 밝은 부분이 붙어 보이면 연두색으로, 어두운 부분이 붙어 보이면 짙은 초록색으로 분리시킨다. 꽃의 디테일을 정리한다. 물과 물감의 양을 조금만 사용해서 000호 붓으로 그린다.

10. 물을 많이 섞은 초록색으로 줄기와 잎사귀 그리고 봉오리를 채색한다. 2호 붓을 사용한다.

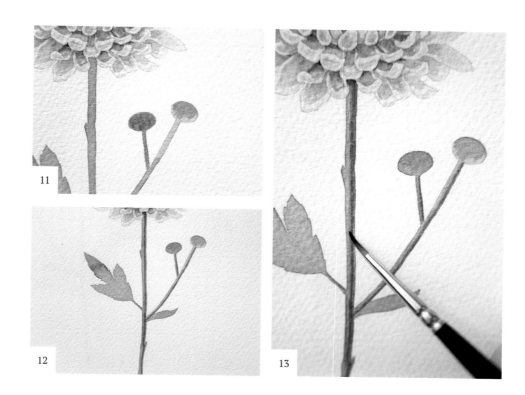

11. 봉오리가 마르기 전에 봉오리의 끝부분에 물의 양을 줄인 연두색을 2호 붓으로 찍어준다.

12. 줄기가 모두 마르면 줄기의 오른쪽 부분에 음영을 넣어준다. 물의 양을 줄인 초록색으로 2호 붓을 사용해 그린다.

13. 물기만 있는 붓으로 가지의 어두운 부분을 문질러 자연스럽게 만들어준다.

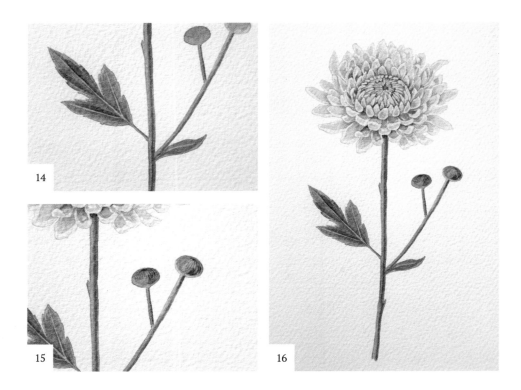

14. 잎사귀가 모두 마르면 잎사귀에 잎맥 부분만 비워두고 한 번 더 초록색을 겹쳐 칠한다. 자연스럽게 잎맥이 표현된다. 물과 물감의 양을 줄인 뒤 2호 붓으로 채색한다.

15. 봉오리 부분에 결을 넣어준다. 동그란 모양이 표현되도록 곡선으로 넣어준다. 물과 물감의 양을 줄인 초록색을 사용해 000호 붓으로 그린다.

16. 국화가 완성되었다.

Chapter 05

다시 깨어나는
생명의 힘, 겨울꽃들

모두가 몸을 움츠리고 잠이 든 겨울날,
차가운 공기 속에서
조심스레 겨울꽃이 잠에서 깨어난다.
마치 겨울잠에 든 친구들을 지켜주려는 듯 말이다.

헬레보루스

Helleborus

★★☆☆☆

헬레보루스는 '크리스마스 로즈'라고도 불리는 겨울 꽃이다. 꽃의 모습은 봄 날을 떠올리게 하지만 추위에 강한 겨울 꽃이다. 겨울 꽃이라는 것을 알고 나서 보게 되면 하얀색의 꽃잎이 하얀 눈송이를 떠올리게 한다. 다년생의 꽃 으로 관리를 잘해주면 매년 겨울 예쁜 꽃을 집에서 만날 수 있다.

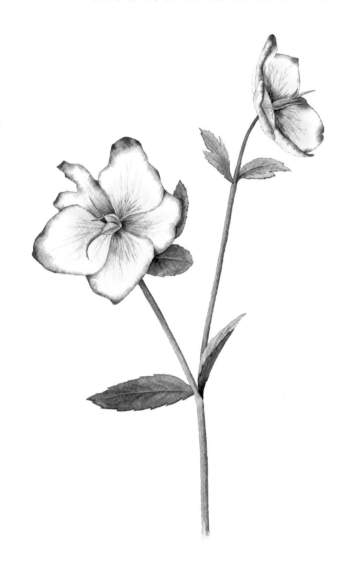

Color

 홀베인 로즈 매더 홀베인 그린 그레이 쉬민케 그린 옐로우

· 종이
　캔손헤리티지 코튼100% 중목

· 붓
　틴토레토 000호, 2호, 4호

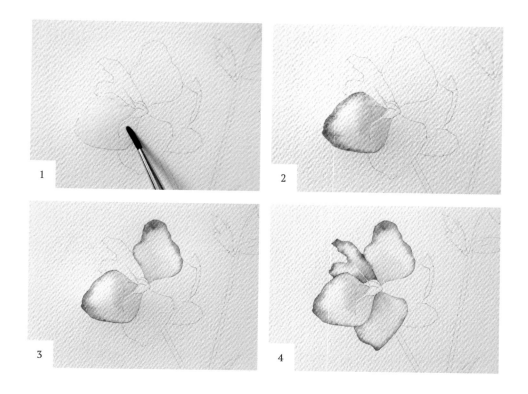

1.　4호 붓으로 종이가 촉촉해질 정도의 물을 꽃잎에 칠한다.

2.　물이 마르기 전에 2호 붓을 사용해 꽃잎의 안쪽은 연두색과 초록색을 찍어주고, 꽃
　　잎 바깥 끝 쪽은 자주색을 찍어준다. 물 칠이 되어 있기 때문에 물감에 물이 많으면
　　색이 많이 번지게 된다. 물감에 물의 양을 줄여서 채색한다.

3.　바로 옆에 있는 꽃잎을 채색하면 물감이 마르지 않아 번지기 때문에 떨어져 있는 꽃
　　잎을 위와 같은 방법으로 채색한다.

4.　앞서 채색한 꽃잎들이 마르면, 사이에 있는 꽃잎들도 위와 같이 채색한다. 이때 나중
　　에 채색하는 꽃잎들은 뒤쪽에 있는 꽃잎이기 때문에 조금 더 진한 연두색과 초록색
　　으로 채색해 음영을 넣어준다.

167

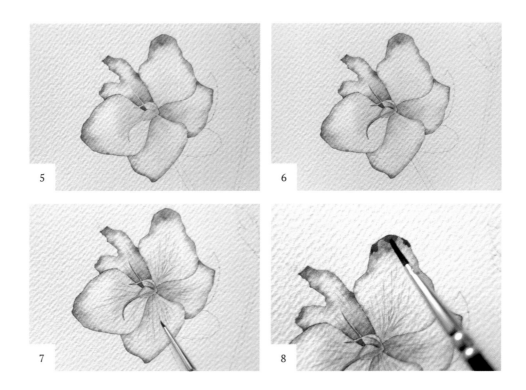

5. 꽃잎이 마르면 수술 부분을 옅은 연두색으로 채색한다. 연두색에 물을 섞어 옅은 색으로 만든다. 000호 붓을 사용한다.

6. 물감이 마르면 000호 붓을 이용해 연두색과 초록색을 섞어가며 수술에 음영을 넣어준다. 뾰족하게 나온 수술의 외곽을 초록색으로 잡아준다.

7. 물과 물감의 양을 줄여서 꽃잎의 결을 그려준다. 꽃잎 결을 진하게 그리면 어색하게 보인다. 옅은 색으로 자연스럽게 그려준다. 물이 많으면 두껍게 그려지니 주의하자.

8. 물감이 마르면서 색이 옅어진다. 꽃잎에 색을 더 올리기 위해 중간중간 진한 자주색을 칠한다. 물과 물감을 많이 사용하며 2호 붓으로 채색한다.

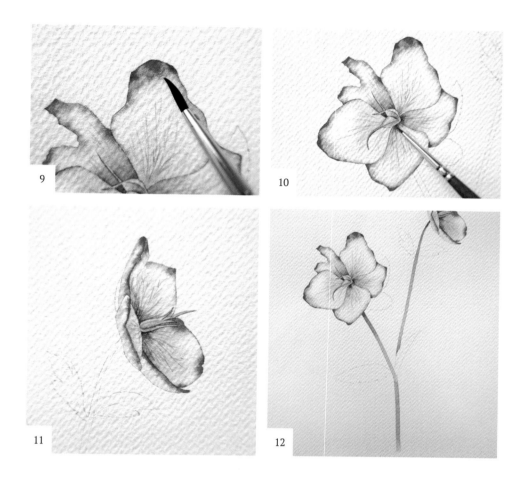

9. 물만 묻힌 붓으로 문질러 색을 자연스럽게 그러데이션한다. 다른 꽃잎도 모두 같은 방법으로 색을 넣어준다.

10. 수술 주위의 꽃잎에 초록색 잎맥을 더 그려 또렷하게 만들어준다.

11. 우측 상단에 있는 꽃도 위와 같은 과정으로 채색한다. 오른쪽을 보고 있는 꽃이기 때문에 꽃잎의 뒷부분도 보인다. 방향에 따라 달라지는 음영을 주의해서 채색한다.

12. 줄기를 연두색으로 채색한다. 꽃과 맞닿는 부분, 잎사귀와 맞닿는 부분은 초록색을 섞어 채색하여 음영을 표현한다. 물과 물감을 넉넉하게 사용해 2호 붓으로 채색한다.

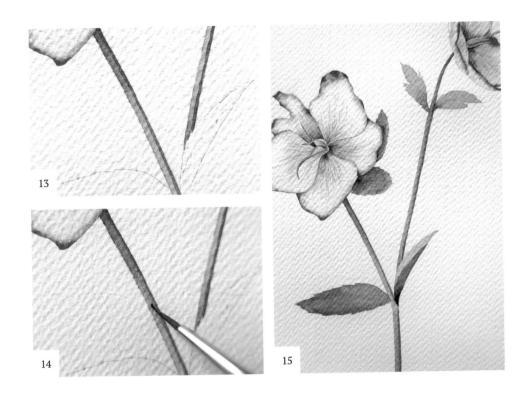

13. 줄기의 오른쪽을 물의 양을 줄인 초록색으로 채색한다. 000호 붓을 사용한다.

14. 물기만 묻힌 2호 붓으로 문질러주어 자연스럽게 그러데이션한다.

15. 연두색과 초록색을 섞어가며 잎사귀를 채색한다. 꽃과 맞닿는 부분은 초록색으로 음영을 넣어준다. 물을 넉넉하게 사용하며 4호 붓으로 채색한다.

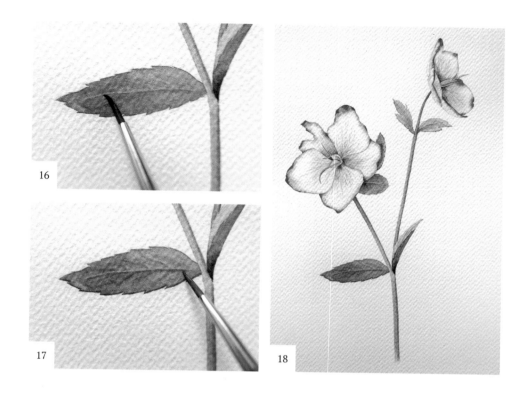

16. 잎사귀가 모두 마르면 잎맥 부분을 제외하고 다시 한 번 연두색과 초록색을 섞어가며 채색한다. 잎맥 부분은 채색하지 않기 때문에 밝게 보인다. 또는 한 번 더 채색하지 않고 물을 살짝 묻힌 붓으로 잎맥 부분을 문질러 색을 닦아내도 괜찮다. 지우개 붓을 사용하면 잘 벗겨진다.

17. 잎사귀에 초록색으로 잎맥을 그린다. 잎사귀의 한쪽 외곽을 물의 양을 줄인 초록색으로 그려 두께를 표현한다.

18. 모든 잎사귀를 위와 같이 채색한다. 헬레보루스가 완성되었다.

수선화
Narcissus
★★☆☆☆

수줍은 듯 고개를 살짝 숙이고 있는 수선화는 신화 속 이야기를 가지고 있다. 어느 날 나르시스라는 소년이 목이 말라 샘에 갔다. 그는 샘물에 비친 자신의 아름다운 모습을 보고 반해 그곳을 언제까지나 떠나지 못하고 있다가 쇠약해져 죽었다고 한다. 그 자리에서 수선화가 피어났고 수선화에는 '자기애'라는 꽃말이 붙었다. 스스로 사랑에 빠질 만큼 아름다운 수선화를 그려보자.

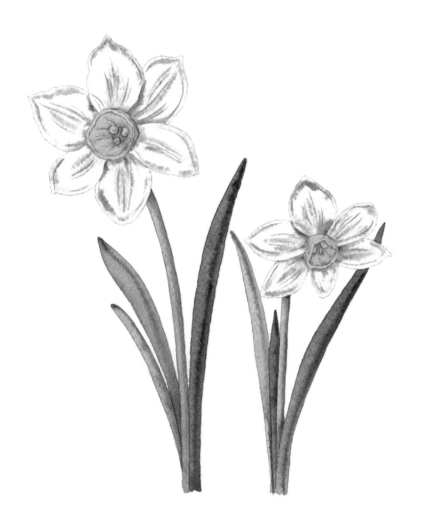

Color

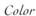 홀베인
퍼머넌트 옐로우 레몬

 홀베인
카드뮴 레드 오렌지

 홀베인
테르 베르트

 시넬리에
라이트 그레이

홀베인
카드뮴 옐로우 오렌지

홀베인
그레이 오브 그레이

홀베인
리프 그린

· 종이
캔손헤리티지 코튼100% 중목

· 붓
틴토레토 000호, 2호, 4호

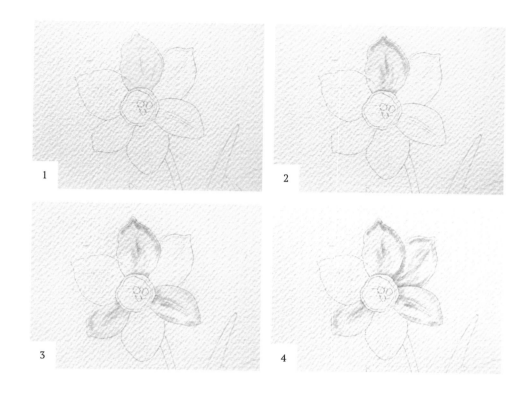

Tip) 하얀 꽃잎이 어두워지지 않도록 회색을 과하게 채색하지 않는다.

1. 4호 붓으로 꽃잎에 물을 넉넉하게 칠한다.

2. 000호 붓에 물의 양을 거의 줄인 회색을 묻혀 꽃잎의 음영을 선으로 그려준다. 외곽
에서 1~2mm 안쪽으로 음영을 그린다. 회색이 자연스럽게 번지면서 음영이 표현된
다. 물감이 많이 번지면 회색의 물의 양을 줄여준다. 회색을 많이 칠하면 하얀 꽃잎
이 어둡게 보일 수 있으니 주의하자.

3. 바로 옆의 꽃잎을 채색하면 물감이 번질 수 있으니 한 잎 사이를 비워두고 다음 꽃
잎을 1, 2번 과정과 같이 채색한다.

4. 1~3번 과정의 꽃잎이 모두 마르면 사이의 비워두었던 꽃잎들을 채색한다. 위와 같이
물 칠을 하고 회색으로 음영을 넣어준다. 꽃잎과 맞닿는 부분은 조금 더 어두운 회
색으로 음영을 넣어준다. 앞서 그린 꽃잎보다 진하게 음영을 넣어 꽃잎끼리 분리되
어 보이도록 한다. 너무 진해지지 않도록 주의한다.

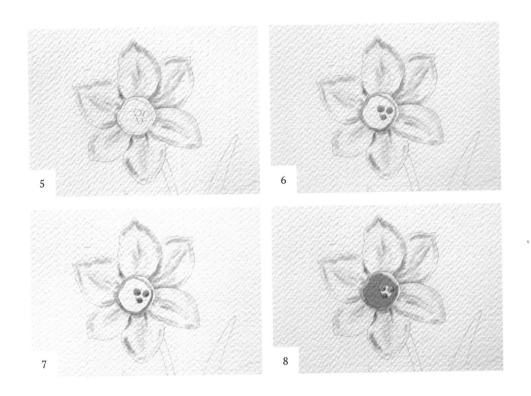

5. 비어 있는 하얀 꽃잎의 음영을 모두 넣어준다.

6. 꽃잎이 완전히 마르면 노란색에 물을 넉넉히 섞어 옅은 노란색을 만든다. 000호 붓
 으로 중심의 수술과 수술 부분의 링 모양을 채색한다.

7. 6번의 노란색이 마르기 전에 000호 붓에 물의 양을 줄인 진한 노란색을 묻힌 뒤 수
 술의 오른쪽을 찍어주어 음영을 만든다. 수술 부분의 링도 부분부분 찍어준다. 수
 술이 좁은 영역이기 때문에 진한 노란색에 물이 많거나 물감을 많이 찍으면 색이
 금세 퍼지니 주의하자.

8. 6, 7번에서 채색한 부분이 완전히 마르면 2호 붓을 사용해 물과 물감을 넉넉하게 섞
 은 노란색으로 수술의 빈 부분을 채색한다.

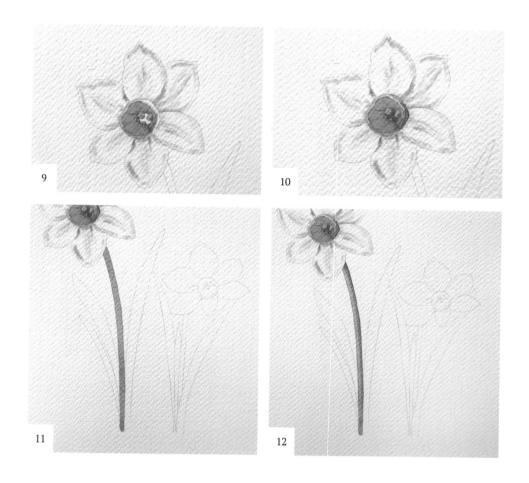

9. 노란색이 마르기 전에 000호 붓에 물의 양을 줄인 진한 노란색을 묻혀 세로선을 그리듯 음영을 중간중간 넣어준다.

10. 9번에서 채색한 부분이 모두 마르면 진한 노란색과 주황색을 섞어가며 수술의 중심부와 바깥쪽을 채색한다. 000호 붓으로 물과 물감을 넉넉하게 사용해서 채색한다.

11. 물을 넉넉하게 사용해서 연두색에 초록색을 조금 섞어준다. 2호 붓을 사용해 줄기를 채색한다.

12. 줄기가 마르기 전에 000호 붓에 물의 양을 줄인 연두색과 초록색을 섞은 색을 묻힌 뒤 오른쪽 부분만 얇게 채색하여 음영을 넣어준다. 물의 양이 많아서 음영 부분이 많이 번졌다면 물기만 있는 000호 붓으로 줄기 왼쪽의 물감을 닦아낸다.

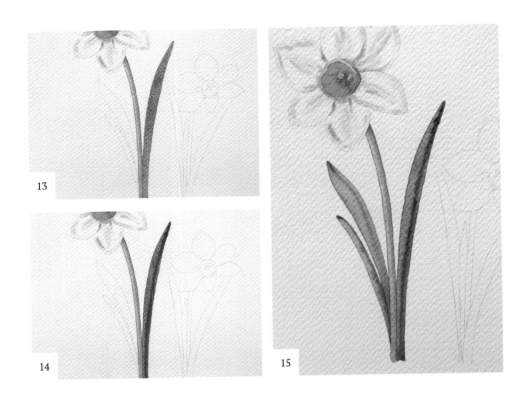

13. 4호 붓을 사용해 물과 물감을 넉넉하게 섞은 초록색으로 잎을 채색한다.

14. 13번에서 채색한 부분이 마르기 전에 물의 양을 줄인 초록색을 2호 붓에 묻힌다. 잎의 오른쪽에 얇게 음영을 넣어준다. 물의 양이 많으면 많이 번지게 되니 주의하자.

15. 나머지 잎들도 연두색과 초록색을 섞어가며 다양한 톤을 만든다. 잎을 13, 14번 과정과 같이 채색한다.

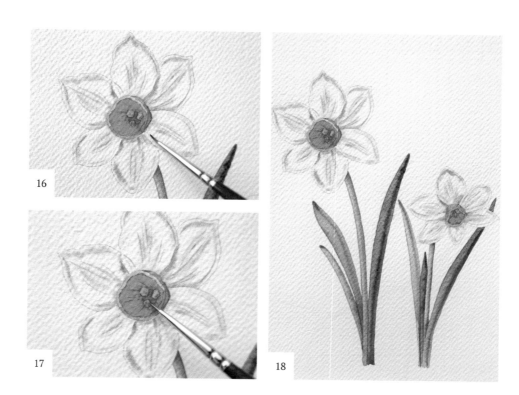

16. 000호 붓에 회색을 흐리게 묻힌 뒤 꽃잎 결을 세로로 그려준다. 음영이 모자라 꽃잎끼리 분리되어 보이지 않는 부분도 음영을 더 넣어준다. 진하게 그리면 어색해질 수 있다.

17. 000호 붓에 주황색을 흐리게 묻힌 뒤 수술 부분의 음영이 더 필요한 곳에 색을 넣어준다. 세로 결 또는 수술에서 형태가 분리되어 보이지 않는 부분에 색을 더 넣어준다.

18. 오른쪽의 수선화도 위와 같이 채색한다. 수선화가 완성되었다.

겨우살이
Mistletoe
★★☆☆☆

걸모습을 보면 봄의 새싹처럼 귀엽고 아기자기한 모습이지만 추운 겨울 높은 나뭇가지에서 기생하면서 자라는 겨우살이다. 둥지같이 둥글게 뭉쳐서 자란다고 하니 더 귀엽게만 느껴진다. 열매 또한 앙증맞게 달려 있는 겨우살이를 그려보자.

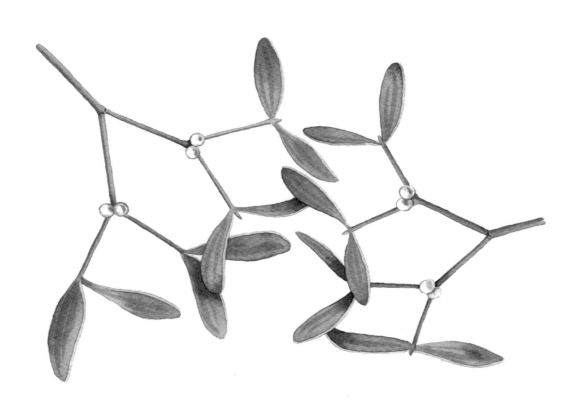

Color

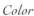 홀베인
퍼머넌트 옐로우 레몬

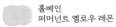 홀베인 그리니쉬 옐로우

 홀베인 리프 그린

 홀베인 샙 그린

 홀베인
그레이 오브 그레이

· 종이
캔손헤리티지 코튼100% 중목

· 붓
틴토레토 000호, 2호

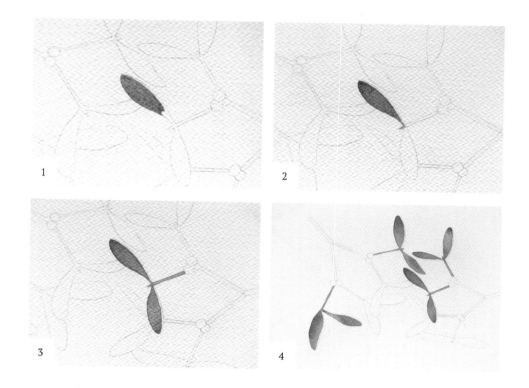

1. 노란색, 연두색, 초록색을 여러 가지 비율로 섞어가면서 채색한다. 비율에 따라 다양한 톤이 표현된다. 2호 붓을 사용해 물과 연두색을 넉넉하게 섞은 뒤 잎사귀를 채색한다. 전부 다 채색하지 말고 예시 사진처럼 오른쪽 아래에 잎의 두께를 비워두고 채색한다.

2. 연두색이 마르기 전에 잎의 오른쪽 끝은 초록색을 찍어주고 중심부는 노란색을 연결해서 채색한다. 000호의 붓을 사용해 물감에 물의 양을 줄여서 채색한다. 물이 많으면 좁은 면적에 물감이 많이 번질 수 있다.

3. 아래쪽 잎도 위와 같이 연두색으로 채색하고 초록색과 노란색을 각 위치에 찍어준다. 줄기는 000호 붓을 사용해 연두색으로 채색한다.

4. 다른 잎사귀들과 맞닿지 않는 잎사귀들을 모두 1~3번 과정과 같이 채색한다. 모두 같은 색으로 채색하지 말고 노랑, 연두, 초록을 섞어가며 색감을 다양하게 만든다.

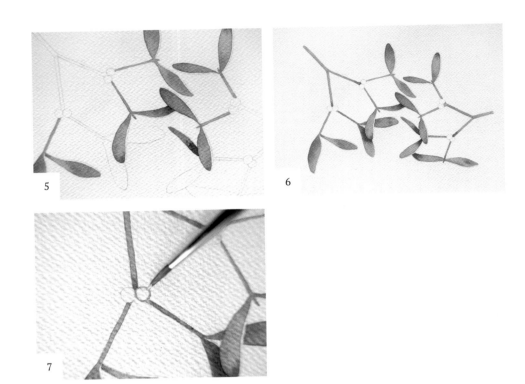

5. 남은 잎들도 앞서 그린 잎들과 같은 방법으로 채색하되, 뒤로 겹쳐지는 부분은 마르기 전에 초록색을 찍어주어 앞에 있는 잎들과 분리시켜준다. 앞에 있는 잎과 색감 차이가 확실하게 나야 뒤에 있는 잎처럼 보이고 그림자가 표현된다.

6. 비어 있는 잎들을 5번과 같이 채색한다. 줄기도 노란색과 연두색 그리고 초록색을 섞어가며 채색해준다. 열매와 맞닿는 부분이나 잎사귀와 맞닿는 줄기 부분은 마르기 전에 초록색을 조금 찍어주어 음영을 만들어준다.

7. 하얀 열매를 그린다. 000호의 붓을 사용해 물의 양을 줄인 회색으로 열매의 외곽을 얇게 그린다. 000호 붓에 물만 살짝 묻힌 뒤 외곽의 회색 선을 문질러 안쪽으로 밝게 그러데이션시킨다. 열매의 중심까지 색을 풀지 말고 외곽 부분에서만 색을 풀어준다. 붓에 물을 묻힌 뒤 수건에 대어 물을 흡수시키고 문질러도 충분하다.

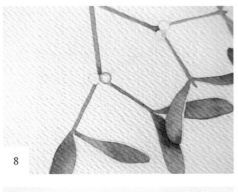

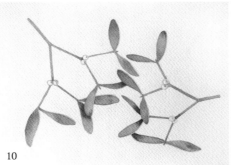

8. 오른쪽 아래에 회색으로 음영을 넣어주어 구 형태를 표현한다. 열매 전체에 물을 조금만 바른 뒤 000호 붓으로 물의 양을 줄인 회색을 살짝 찍어주거나 회색을 찍은 뒤 물만 묻힌 붓으로 문질러서 자연스럽게 풀어준다.

9. 맞닿아 있는 열매도 같은 방법으로 음영을 넣어준다. 두 개의 열매가 맞닿는 부분 은 회색으로 채색해주고 물만 살짝 묻힌 붓으로 문질러 색을 자연스럽게 풀어준다.

10. 잎의 두께를 표현하기 위해 비워놓은 공간들은 노란색으로 채색한다. 000호 붓으로 노란색에 물의 양을 줄여서 그려준다. 진하게 채색하지 말고 노란 느낌이 나도록, 종이가 비어 있지 않은 것 같은 색감으로 채색한다.

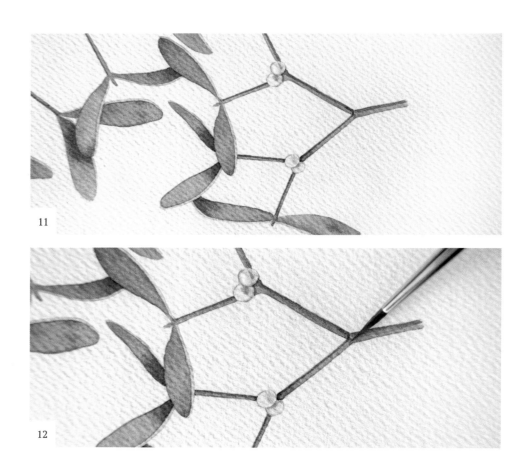

11. 줄기의 한쪽 면에 줄기 색보다 한 톤 더 진한 색을 채색해 줄기의 음영을 만들어준다. 000호 붓으로 물의 양을 줄여서 그려준다.

12. 물만 살짝 묻힌 붓으로 줄기의 음영을 문질러 자연스럽게 색이 풀리도록 한다.

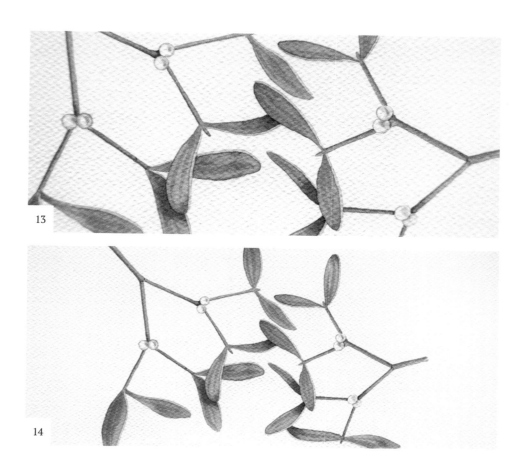

13. 2호 붓을 사용해 잎사귀보다 한 톤 진한 연두색으로 잎맥을 표현한다. 연두색에 물의 양을 줄여서 세로줄로 그린다. 두께와 길이를 다양하게 하면서 한 잎당 2, 3개 정도 그려준다.

14. 겨우살이가 완성되었다.

유채꽃
Canola flower
★★★☆☆

봄을 알리는 꽃 중 대표적인 꽃, 유채꽃이다. 노란 유채꽃은 봄과 함께 제주
도의 푸른 모습까지 떠올리게 한다. 하지만 놀랍게도 유채꽃은 겨울부터 피
는 꽃이다. 유채꽃은 작은 꽃이 넓은 밭에 피어 그 꽃의 생김새를 자세히 보
지 못한 분들도 적지 않을 것이다. 유채꽃의 생김새를 떠올리며 그려보자.

Color

 홀베인
퍼머넌트 옐로우 라이트

 홀베인
퍼머넌트 옐로우 레몬

 홀베인 리프 그린

 홀베인
카드뮴 옐로우 오렌지

 홀베인 샙 그린

· 종이
 샌더스워터포드 코튼100% 중목

· 붓
 틴토레토 000호, 2호

Tip) 작은 꽃잎이기 때문에 전체적으로 물을 지나치게 많이 사용하지 않는다. 종이가 촉촉
하게 젖을 정도의 물이 적당하다.

1. 2호 붓을 사용해 물을 넉넉하게 섞은 밝은 노란색을 꽃잎에 채색한다.

2. 꽃잎의 물감이 마르기 전에 진한 노란색을 000호 붓으로 수술과 맞닿는 부분에 찍
는다. 진한 노란색에 물이 많으면 색이 멀리 번지게 되니 주의하자.

3. 연이어 붙어 있는 꽃잎을 제외하고 모든 꽃잎을 위와 같이 채색한다. 연이어 붙은
꽃잎을 바로 채색하면 물감이 번지게 된다. 맞닿아 있지 않는 꽃잎들만 채색한다.

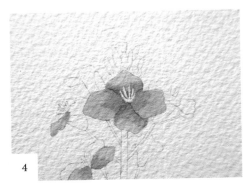

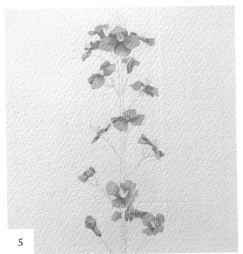

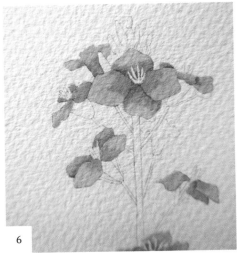

4. 채색한 꽃잎들이 모두 마르면 겹쳐 있는 꽃잎들을 채색한다. 밝은 노란색을 채색하고 마르기 전에 진한 노란색을 수술과 맞닿는 부분에 찍는다. 꽃잎끼리 맞닿는 부분은 음영을 표현하기 위해 물의 양을 줄인 귤색을 찍어준다.

5. 겹쳐 있는 꽃잎을 4번과 같이 채색한다.

6. 옆으로 피어 있는 꽃 또는 뒷모습의 꽃봉오리도 채색한다. 밝은 노란색으로 채색하고 아래쪽으로 올수록 진한 노란색과 귤색으로 그러데이션시킨다.

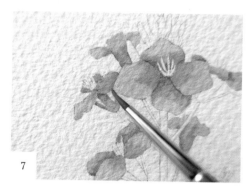

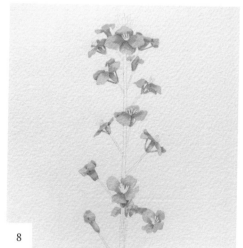

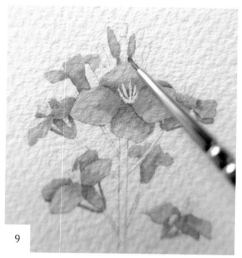

7. 꽃대를 채색한다. 물을 넉넉하게 섞은 밝은 노란색으로 채색하고, 마르기 전에 꽃
 잎과 맞닿는 부분을 물의 양을 줄인 귤색으로 찍어준다. 2호 붓을 사용한다.

8. 꽃대를 모두 위와 같이 채색한다.

9. 앞쪽에 있는 꽃봉오리를 채색한다. 위쪽은 물을 넉넉하게 섞은 밝은 노란색에서 시
 작해 아래쪽으로 가면서 연두색으로 그러데이션시킨다. 000호로 채색한다.

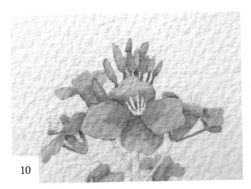

10

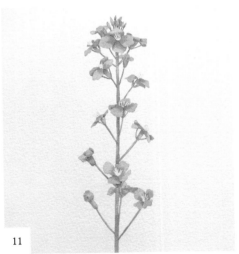

11

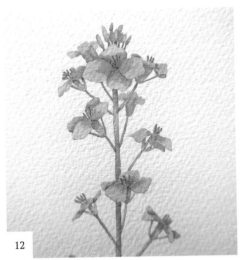

12

10. 앞쪽에 있는 꽃봉오리가 모두 마르면 나머지 꽃봉오리를 앞과 같이 채색한다. 꽃봉오리 중에서도 뒤쪽에 있는 봉오리는 앞쪽 봉오리와 분리되어 보이도록 귤색을 섞어 채색한다. 음영을 만들어준다.

11. 2호 붓을 사용해 물이 넉넉하게 섞인 연두색으로 줄기를 채색한다. 꽃과 맞닿는 부분은 음영을 표현하기 위해 조금 더 진하게 채색한다. 물감의 양을 늘리면 조금 더 진하게 채색된다.

12. 000호 붓으로 모든 꽃의 수술을 채색한다. 물의 양을 줄인 밝은 노란색으로 수술을 모두 채색한 뒤 완전히 마르면 귤색으로 오른쪽 외곽만 그려준다.

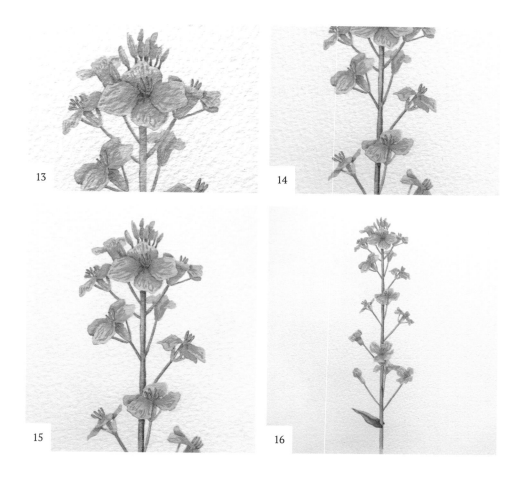

13. 000호 붓으로 모든 꽃잎에 결을 그린다. 꽃잎보다 한 톤만 진한 노란색으로 결을 그려준다. 얇은 선, 굵은 선, 긴 선, 짧은 선을 섞어가면서 그린다. 물의 양을 줄여서 그리지만 너무 진해지지 않도록 주의한다.

14. 000호 붓을 사용해 줄기의 오른쪽을 초록색으로 채색하여 음영을 준다.

15. 물만 묻힌 000호 붓으로 초록색 음영을 문질러 연두색으로 그러데이션시킨다.

16. 여기까지 해서 완성해도 좋다. 아래쪽에 연두색과 초록색을 섞어 잎사귀를 넣어준다. 2호 붓을 사용한다. 물을 넉넉히 섞은 연두색으로 외곽을 그려 잎사귀 모양을 잡은 뒤 안쪽을 채워준다. 마르기 전에 초록색을 줄기와 맞닿는 부분에 찍어준다. 유채꽃이 완성되었다.

팬지

Pansy

★★★☆☆

지중해 연안 유럽이 원산지인 팬지는 5장의 꽃잎이 하나의 꽃을 이루고 있는 식물이다. 우리나라에서도 길거리에서 관상용으로 쉽게 만날 수 있는 꽃이다. 색상이 다양하고 화려해서 발랄한 이미지를 준다. 꽃잎 하나에 여러 가지 색이 자연스럽게 그러데이션되는 것이 특징인 팬지는 그림으로 그릴 때 이 부분이 중요한 포인트다.

Color

 미젤로 미션 라벤더

 미젤로 미션 블루 그레이

 홀베인 퍼머넌트 옐로우 레몬

 홀베인 미네랄 바이올렛

 홀베인 코발트 블루 휴

 홀베인 그레이 오브 그레이

 미젤로 미션 쉘 핑크

 홀베인 섀도 그린

 홀베인 반다이크 브라운

 홀베인 카드뮴 레드 라이트

 홀베인 테르 베르트

· 종이
캔손헤리티지
코튼100% 중목

· 붓
틴토레토 000호,
2호, 4호

190

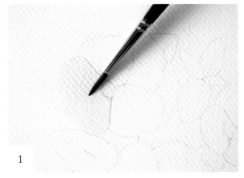

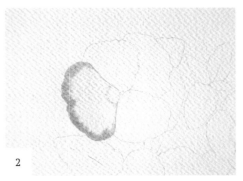

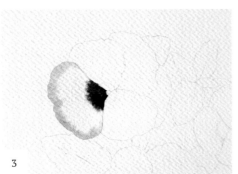

1. 팬지 꽃잎 하나에 4호 붓으로 물 칠을 한다. 물이 많으면 색이 멀리 번질 수 있고 물의 양이 적으면 그러데이션이 안 된다. 종이가 촉촉하게 젖을 정도로 물 칠을 한다.

2. 물이 마르기 전에 꽃잎의 외곽에 라벤더색을 찍어준다. 물감에 물의 양을 줄인 뒤 4호 붓을 사용해서 찍는다. 물감에 물을 많이 섞으면 색이 멀리 번질 수 있다.

3. 물이 마르기 전에 꽃의 수술과 가까운 곳에 물의 양을 줄인 보라색을 진하게 찍어준다. 물의 양이 많으면 물감이 멀리 번질 수 있다. 가운데 수술 부분은 비워두어야 한다. 라벤더색과 보라색 사이는 하얀색의 꽃잎이기 때문에 비워둔다.

Tip) 3, 4번 과정은 물과 물감의 번짐으로 표현하는 기법이기 때문에 그릴 때마다 번지는 모양이 다르게 나온다. 지은이 또한 그릴 때마다 번지는 모양이 다르게 나온다. 자연스러운 모습이다. 물의 양에 따라 번지는 영역을 조절한다.

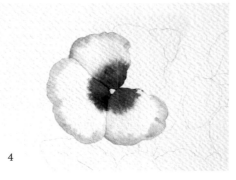

4

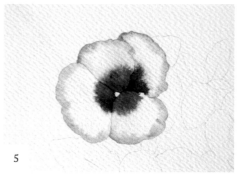

5

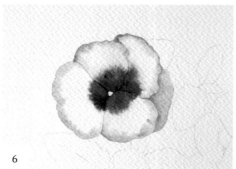

6

4. 앞서 그린 꽃잎이 완전히 마르면 양옆의 꽃잎도 1~3번과 같은 과정으로 채색한다. 양옆의 꽃잎들은 앞서 그린 꽃잎 뒤로 겹쳐져 있기 때문에 꽃잎과 맞닿는 부분은 음영을 넣어준다. 라벤더색 부분은 보라색을 조금 섞고, 하얀색 부분은 회색으로 음영을 넣는다. 가운데 부분의 보라색은 갈색을 조금 섞어준다.

Tip) 맞닿는 부분만 음영이 들어간다. 전체 다 음영을 섞으면 꽃잎이 어둡게 보인다.

5. 앞서 그린 꽃잎이 완전히 마르면 아래쪽의 꽃잎도 4번과 같은 과정으로 채색한다. 아래쪽의 꽃잎은 좌우가 모두 앞서 그린 꽃잎의 뒤에 있기 때문에 음영을 좌우 모두 넣어준다.

6. 마지막 남은 한 잎은 라벤더색으로 채색한다. 2호 붓을 사용해서 물과 물감의 양을 넉넉하게 사용한다. 꽃잎의 좌우는 앞서 그린 꽃잎의 그림자가 생기기 때문에 보라 색을 섞어 음영을 넣어준다.

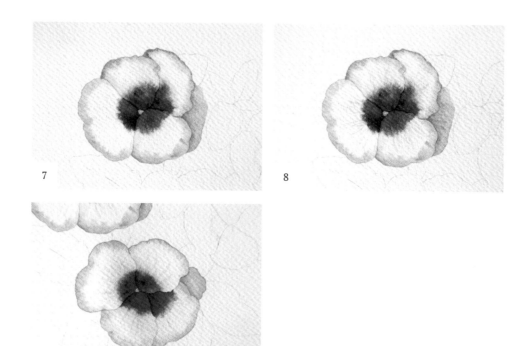

7. 000호 붓을 사용해 노란색으로 수술을 채색한다. 물의 양을 줄여서 채색한다. 전부 다 채우지 않고 여백을 비워두면 수술의 볼록한 입체감이 표현된다.

8. 000호 붓을 사용해 회색과 라벤더색으로 꽃잎의 결을 그린다. 물감을 조금만 사용해서 흐리게 그린다. 꽃잎에서 흰색 부분은 회색으로 그리고, 라벤더색 부분은 라벤더색으로 그린다. 보랏빛 팬지가 완성되었다.

9. 핑크색 팬지는 색상만 바꿔 보라색 팬지와 같은 방법으로 그린다.

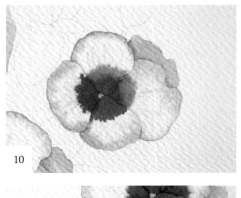

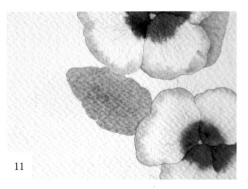

10. 파란색 팬지도 색상만 바꿔 보라색 팬지와 같은 방법으로 그린다.

11. 잎사귀를 채색한다. 물을 많이 섞은 초록색을 잎사귀 전체에 채색한다. 4호 붓으로 채색한다.

12. 초록색이 마르기 전에 물의 양을 줄인 청록색을 꽃잎과 맞닿는 부분에 찍어준다. 2 호 붓으로 채색한다.

13

14

13. 모든 잎사귀를 10, 11번과 같은 과정으로 채색한다. 잎사귀끼리 맞닿거나 꽃잎과 맞
닿는 부분은 청록색을 찍어서 잎사귀끼리 분리시킨다.

14. 잎사귀가 모두 마르면 000호 붓으로 잎맥을 그린다. 잎사귀보다 한 톤만 진한 청록
색으로 그린다. 너무 진해지지 않도록 한다. 물감과 물의 양을 줄여 얇게 그려준다.
팬지가 완성되었다.

동백꽃
Camellia

★★★★☆

추운 날 찬바람을 맞으며 아름답게 피어나는 꽃이 있다. 바로 동백꽃이다. 이름 그대로 '동백'은 '겨울에 꽃이 피어난다'라는 의미를 가지고 있다. 제주도와 부산 등 우리나라 남쪽 지역에서 많이 볼 수 있는 아름다운 꽃이다. 동백꽃은 진한 색감과 함께 짙은 꽃향기가 날 것 같지만 향기가 없는 조매화다. 향기가 없는 대신 색감으로 새를 부르는 꽃인 것이다. 이렇게 아름다운 색감을 가지고 있는 동백꽃을 아름답게 그려보자.

Color

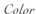 쉬민케
로즈 매더

 홀베인
퍼머넌트 옐로우 레몬

 홀베인
테르 베르트

 홀베인
그레이 오브 그레이

 시넬리에
카마인 제뉴인

 홀베인
카드뮴 옐로우 오렌지

 홀베인
갬보지 노바

 홀베인
반다이크 브라운

· 종이
샌더스워터포드 코튼100% 중목

· 붓
틴토레토 000호, 2호, 4호

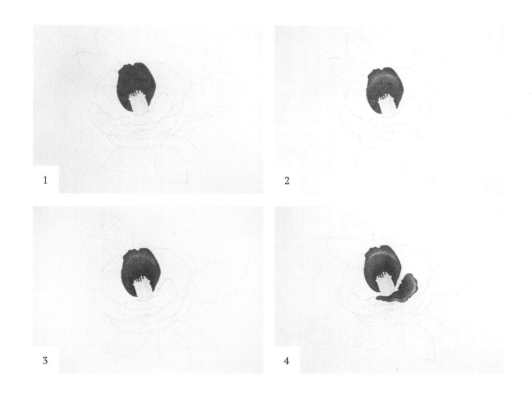

1. 색이 선명한 동백꽃을 그린다. 물과 물감을 넉넉히 섞은 선명한 붉은색을 꽃잎 하나에 채색한다. 4호 붓을 사용한다. 수술과 맞닿는 부분은 세밀하기 때문에 000호 붓으로 바꾸어 채색한다.

2. 선명한 붉은색이 마르기 전에 꽃잎에서 밝은 부분은 물기만 살짝 묻어 있는 2호 붓으로 닦아낸다. 닦아내는 붓에 물기가 많으면 물이 종이에 떨어지면서 번짐 자국이 생기니 주의하자. 마르기 전에 닦아내기 때문에 닦아내도 색이 번질 수 있다. 붓을 깨끗하게 씻은 뒤 반복해서 닦아낸다.

3. 선명한 붉은색이 마르기 전에 수술과 맞닿는 부분을 물의 양을 줄인 진한 붉은색으로 찍어주어 음영을 표현한다. 2호 붓을 사용한다.

4. 마주 보고 있는 꽃잎도 1, 2번과 같은 과정으로 채색한다.

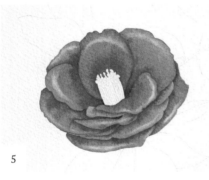

5

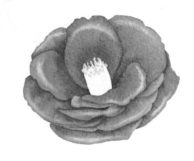

6

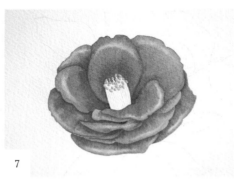

7

5. 앞서 채색한 두 개의 꽃잎이 마르면 위아래로 붙어 있는 꽃잎들도 1, 2번과 같은 과정으로 채색한다. 수술과 가까운 부분은 진한 붉은색으로 채색하고 바깥 잎은 닦아내거나 옅은 붉은색으로 채색한다. 같은 색의 꽃잎이기 때문에 꽃잎끼리 맞닿는 부분은 진한 붉은색에 갈색을 섞어 음영을 넣는다. 꽃잎끼리 분리되어 보이도록 만든다. 붙어 있는 꽃잎은 반드시 먼저 칠한 꽃잎이 마른 다음에 채색해야 번지지 않는다. 남은 꽃잎들도 위와 같은 과정으로 채색한다. 꽃잎을 완성한다.

6. 수술을 노란색으로 채색한다. 물을 넉넉하게 섞은 옅은 노란색으로 수술을 모두 채색한다. 000호 붓을 사용한다.

7. 옅은 노란색이 마르면 물의 양을 줄인 선명한 노란색으로 수술의 오른쪽 부분을 채색해 음영을 넣어준다. 수술끼리 분리시켜준다.

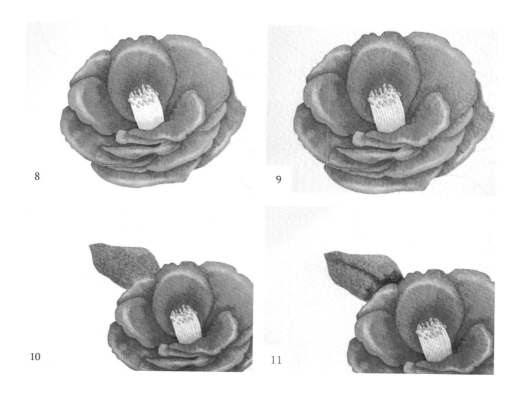

8. 수술대에 음영을 넣어준다. 먼저 수술대 전체 음영을 넣는다. 오른쪽 끝이 꽃잎 안쪽으로 들어가기 때문에 그림자가 생긴다. 오른쪽 끝부분을 붉은색이 살짝 섞인 회색으로 채색하고 물만 묻힌 붓을 사용해 왼쪽 방향으로 풀어준다. 2호 붓으로 그린다.

9. 회색이 마르면 수술대 각 하나씩 모두 음영을 넣어준다. 수술대마다 아래쪽을 회색으로 선을 그어주어 음영을 만든다. 물의 양이 많으면 얇은 선이 표현이 안 된다. 물의 양을 줄여 000호 붓으로 그린다.

10. 물과 물감을 넉넉하게 섞은 초록색으로 잎사귀 전체를 채색한다. 4호 붓을 사용한다.

11. 초록색이 마르기 전에 꽃잎과 만나는 부분을 물의 양을 줄인 진한 초록색으로 찍어주어 음영을 만든다. 잎의 중심에 잎맥도 그린다. 2호 붓으로 그린다.

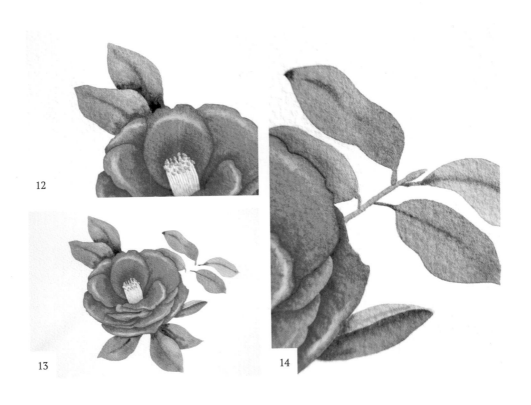

12. 앞서 채색한 초록색이 마르면 맞닿아 있는 잎사귀를 10, 11번 과정과 같이 채색한다. 앞의 잎사귀와 맞닿는 부분은 음영이 생기기 때문에 진한 초록색을 칠해 잎사귀끼리 분리시켜준다.

13. 나머지 잎사귀들을 위와 같이 채색한다.

14. 잎사귀 사이에 있는 짧은 가지는 물과 물감을 넉넉하게 섞은 연두색(노란색 + 초록색)으로 채색한다. 물감이 마르기 전에 가지의 오른쪽 부분에 물의 양을 줄인 초록색으로 음영을 넣어준다. 000호 붓으로 채색한다.

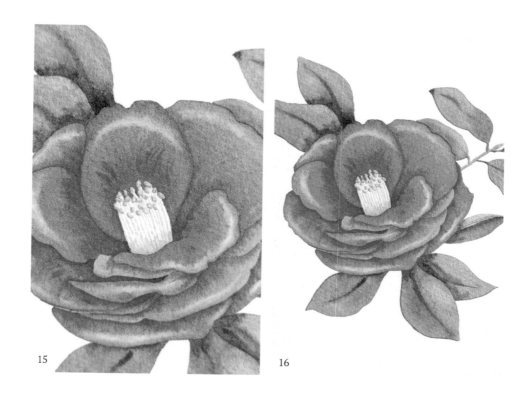

15

16

15. 꽃잎보다 한 톤 더 진한 붉은색으로 꽃잎 결을 그린다. 000호 붓으로 꽃잎의 모양을 따라 곡선으로 그린다. 눈에 많이 띄지 않게 그린다. 물의 양이 많으면 얇게 그려지지 않으니 물의 양을 줄여 그린다.

16. 잎사귀보다 한 톤 더 진한 초록색으로 잎맥을 그린다. 진하지 않은 색으로 2호 붓을 사용해 가운데 잎맥만 그린다. 잎사귀의 한쪽 외곽에 얇은 초록색 선을 그려 두께를 표현한다. 000호 붓을 사용해 물의 양을 줄인 초록색으로 그린다. 동백꽃이 완성되었다.

낙상홍
Ilex serrata

★★★★☆

작은 크기에 야무지게 생긴 열매가 주렁주렁 달려 있는 낙상홍이다. 초록색 잎 사이에 경쾌한 느낌의 붉은 열매들이 달려 있는 식물이다. 낙상홍은 열매끼리 가깝게 붙어 있는 형태를 가지고 있어 비슷하면서도 다른 색으로 열매를 채색해야 한다. 그래야 각 열매의 형태가 명확하게 보인다.

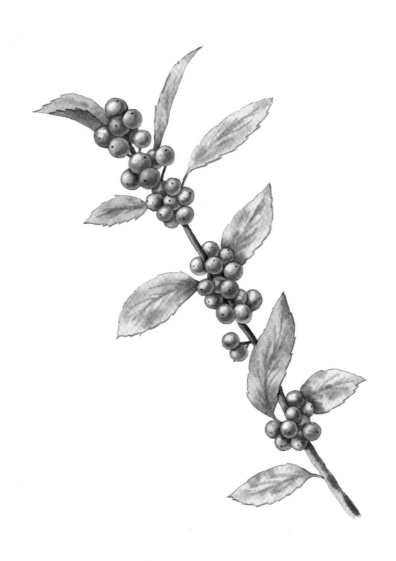

Color

 홀베인
그리니쉬 옐로우

 홀베인 테르 베르트

 홀베인
반다이크 브라운

· 종이
캔손헤리티지 코튼100% 중목

 시넬리에
카드뮴 레드 라이트

 시넬리에 카마인 제뉴인

· 붓
틴토레토 000호, 2호, 4호

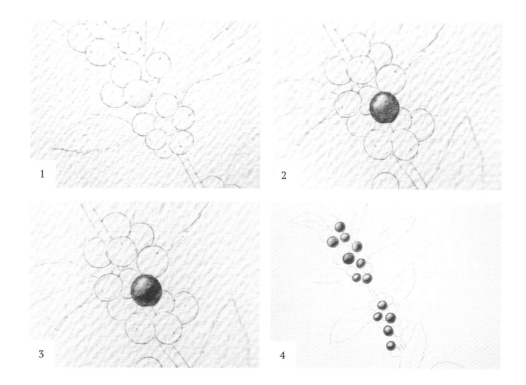

1. 열매 하나에 2호 붓을 사용해 물을 칠한다. 작은 열매이기 때문에 물이 너무 많으면 물감이 멀리 번지게 된다. 종이가 촉촉할 정도로 물을 칠한다.

2. 종이의 물이 마르기 전에 붉은색에 물의 양을 줄여 2호 붓으로 열매를 채색한다. 빛이 왼쪽에서 오는 것으로 가정하고 왼쪽 상단 부분은 비워두면서 채색한다. 붉은색에 물의 양이 많으면 물감이 멀리 번지게 된다. 물의 양을 줄여서 채색한다.

Tip) 작은 열매이기 때문에 물감이 왼쪽 상단(빛이 들어오는 부분)까지 번질 수 있다. 물감이 번졌다면 붓으로 문질러 색을 닦아낸다. 물기만 촉촉하게 있는 붓으로 문지른 후 닦아낸다.

3. 종이에 붉은색이 마르기 전에 000호 붓을 사용해 짙은 붉은색으로 열매의 오른쪽 아래에 음영을 넣어준다. 이때 반사광을 표현하기 위해 오른쪽 하단을 전부 짙은 붉은색으로 채우지 않고 약간의 틈을 비워둔다. 열매를 완성한다.

4. 열매 중 동그란 모양 전체가 보여지는 열매들을 1~3번 과정과 같이 채색한다.

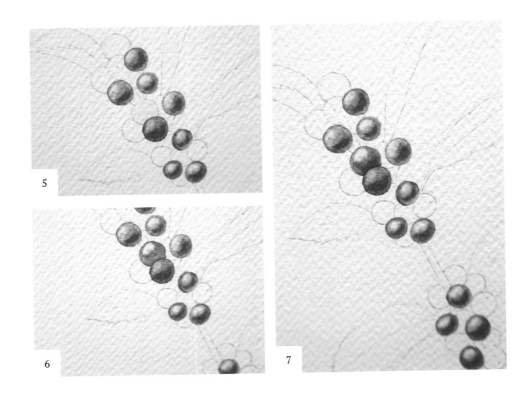

5. 앞서 채색한 열매들이 모두 마르면 뒤로 겹쳐지는 열매들을 채색한다. 열매 하나에 2호 붓을 사용해 물을 칠한다. 작은 열매이기 때문에 물이 너무 많으면 색이 멀리 번지게 된다. 종이가 촉촉할 정도로 물을 칠한다.

6. 종이의 물이 마르기 전에 붉은색에 물의 양을 줄여 2호 붓으로 열매를 채색한다. 왼쪽 상단 부분은 비워두면서 칠한다. 붉은색에 물의 양이 많으면 색이 멀리 번지게 된다. 물의 양을 줄여서 채색한다.

7. 종이에 붉은색이 마르기 전에 000호 붓을 사용해 짙은 붉은색으로 열매의 오른쪽 아래에 음영을 넣어준다. 열매 자체의 음영을 넣어주면서 앞서 그린 열매와 겹쳐 그림자가 생기는 부분도 짙은 붉은색으로 음영을 넣어준다. 열매끼리 분리시켜준다.

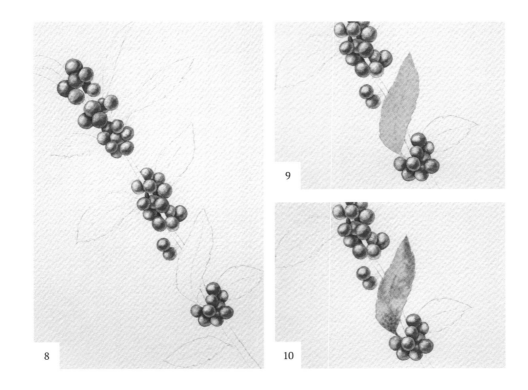

8. 겹쳐지는 열매를 그리다 보면 같은 붉은색으로 음영을 넣기 때문에 충분한 음영과 그림자가 표현되지 않을 수 있다. 그럴 때는 반다이크 브라운과 같은 갈색을 섞어가면서 더 진한 붉은색을 만들어 음영을 넣어준다. 모든 열매에 음영을 넣어 채색한다.

9. 잎사귀를 채색한다. 물감의 양을 줄이고 물을 넉넉하게 섞은 연두색을 4호 붓으로 잎사귀 전체에 채색한다.

10. 잎사귀가 마르기 전에 물의 양을 줄인 연두색을 잎사귀 중간중간 찍어준다. 물의 양을 줄인 초록색은 잎사귀 아래쪽과 줄기가 맞닿는 부분에 찍어준다. 2호 붓을 사용한다.

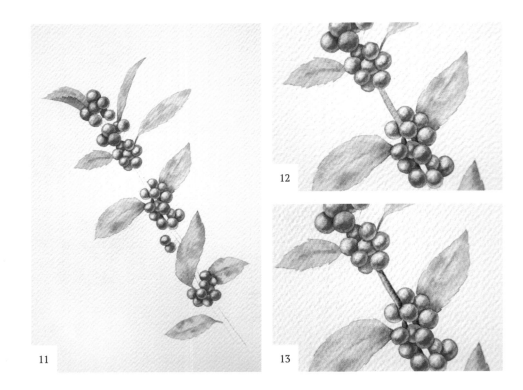

11. 모든 잎사귀를 9, 10번 과정과 같이 채색한다.

12. 가지를 채색한다. 갈색에 물을 넉넉히 섞어 옅게 만든 후 2호 붓으로 채색한다.

13. 가지의 옅은 갈색이 마르기 전에 물의 양을 줄인 갈색을 000호 붓으로 오른쪽만 채색한다. 가지가 얇기 때문에 물이 마르기 전에 칠하면 번질 수 있다. 많이 번지면 옅은 갈색이 마른 후 진한 갈색으로 음영을 넣어주어도 괜찮다. 그 후 경계선을 물만 묻힌 붓으로 문질러 풀어준다. 열매나 잎사귀와 맞닿는 부분도 음영을 넣어준다.

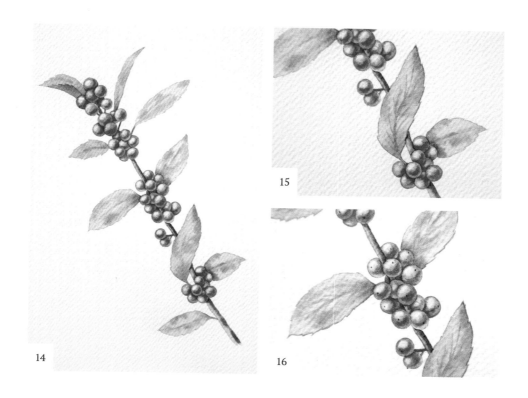

14 15 16

14. 모든 가지를 12, 13번과 같이 채색한다. 낙상홍 열매와 가지가 연결되는 짧은 가지
 도 갈색으로 채색한다.

15. 잎사귀에 잎맥과 두께를 그린다. 물을 많이 섞은 초록색으로 잎맥을 그린다. 진하
 게 그려지는 것보다 보일 듯 말 듯 흐리게 그리는 것이 더 자연스럽다. 000호 붓을
 사용한다. 잎사귀의 한쪽 외곽만 얇은 선으로 두께를 그려준다.

16. 열매에 꼭지 부분을 갈색으로 찍어준다. 물의 양을 줄인 갈색으로 그리며 000호 붓
 을 수직으로 세워서 찍는다. 낙상홍이 완성되었다.

초보자도 쉽게 완성하는 꽃 그리기

사계절 꽃 수채화 수업

1판 1쇄 발행 2022년 11월 10일

지은이 김소라

펴낸곳 아이콘북스
펴낸이 정유선
주소 서울시 강서구 마곡중앙6로 21, 510호 (마곡동, 이너매스마곡1)
전화 070-7582-3382
팩스 070-7966-3385
이메일 info@iconbooks.co.kr
홈페이지 www.iconbooks.co.kr

ⓒ 아이콘북스 2022
ISBN 978-89-97107-70-4 (13650)

아이콘북스는 독자 여러분의 다양한 아이디어와
원고 투고를 설레는 마음으로 기다리고 있습니다.
보내실 곳 : info@iconbooks.co.kr